ANIME ARCHITECTURE

IMAGINED WORLDS AND ENDLESS MEGACITIES

ANIME ARCHITECTURE

日本經典動畫建築

架空世界&巨型城市

史提芬・瑞克勒斯　STEFAN RIEKELES

李建興／譯　　孫家隆／專業審訂

CONTENTS
目錄

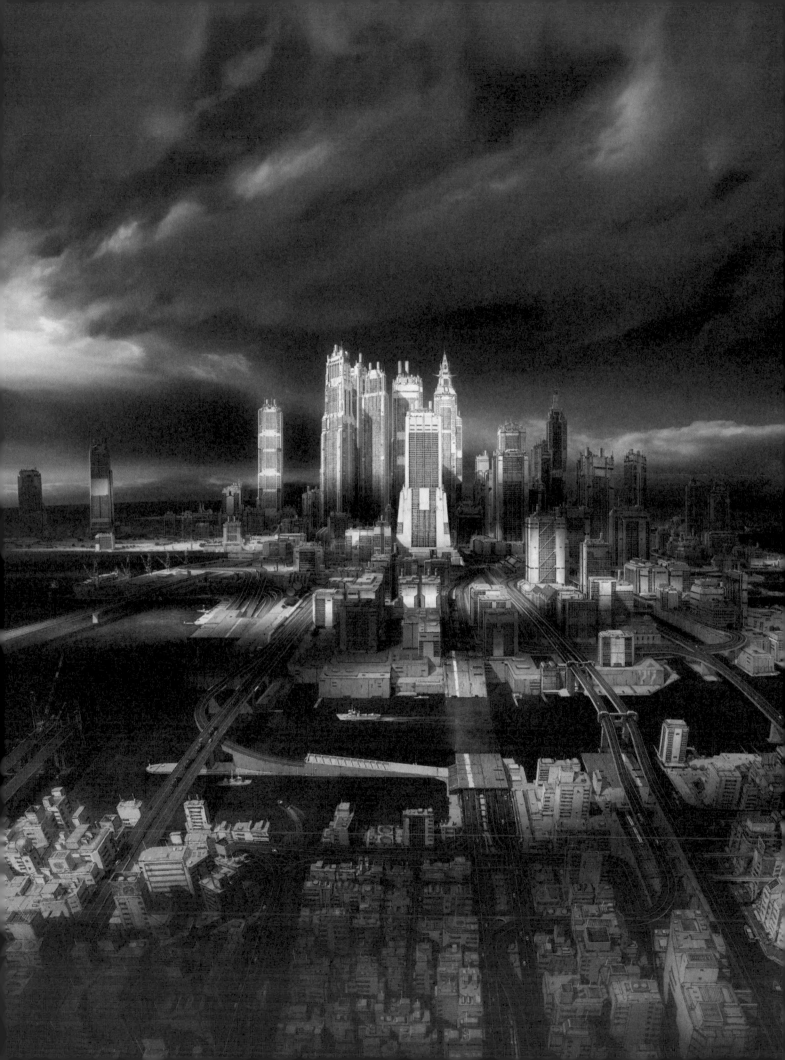

INTRODUCTION
導論

本書主要內容介紹 1980 年代到 2000 年代初期最具影響力的日本科幻動畫電影作品,在其製作過程中所精心打造的建築物和城市景觀。

自從《AKIRA 阿基拉》(AKIRA ／アキラ,1988)和《攻殼機動隊》(Ghost in the Shell ／攻殼機動隊,1995)大獲成功後,許多日本動畫作品在全球流行文化中開始具有指標性的意義。「日本動畫」(Anime)這個類型在日本向來具有極大的文化影響力,如今也擁有快速成長的全球觀眾——從國際性的電影、音樂到時尚,都經常參考日本動畫中的角色和劇情。每個月世界各地都有大大小小的動畫展覽會,每場都聚集數千名粉絲,其中許多人會 cosplay 成他們最喜愛的動畫角色。近幾十年,日本動畫已自我打造成一極其強大的媒體——可創造、催化並合成流行文化中各種範疇的趨勢,日本動畫的宇宙涵蓋了不可思議的多樣化主題、特色與戀物癖。

雖然對未來城市的樣貌景觀以及新想像的各種都市建築的描繪,只代表日本動畫宇宙的一小部分,但這些影像卻對當今我們普遍認定為此類動畫之典型風格有著決定性的影響。除了劇情和對話,動畫中的背景作畫也透露了畫家想要表達的「世界觀」。動畫導演押井守曾經針對這一點有過說明:「這麼多年來,我逐漸發現角色背後的沉默世界才是導演必須傳播他核心願景的地方。劇情只是電影的表面,背景才是導演對現實的願景。」(押井 2004b,120 頁)。本書中刊出的所有畫作呈現了高度分歧的各種未來城市願景,而這些願景如何連結到我們現有的都市環境,就是每位畫家的意圖。

本書中呈現之充滿先進科技感的未來,其實通常是用鉛筆、顏料和紙張這些意外傳統的方式所創作出來的。影像傳達的訊息和創作該影像時使用的技巧,兩者間的對比在撰寫這篇導論概述是一大啟發。

書中收錄的這些動畫作品,全部出自 1988 到 2010 年,這段時期日本動畫產業因為引進數位科技,產生了劇烈的變化。在這二十二年間,使用紙張的背景作畫達到其寫實與細緻度的巔峰。如今,所有的製作領域都已採用電腦動畫來進行,但對本書中提到的創作者們而言,最重要的工具仍然包含分鏡、紙張、鉛筆和畫筆。畢竟,他們是在動畫幾乎還是全靠紙張手繪的年代,即建立起事業和名聲。

Need Kajima(鹿島建設廣告片)
第一支
草森秀一
數位插圖,*細部*

然而，「手繪」並非區分這些作品和數位繪圖的可靠準則。數位繪圖也是手繪，只是手持的是數位畫筆而非傳統的木桿加筆毛。因此，本書欲呈現的範圍，是使用紙張、用溼顏料上色、用鉛筆繪製，或用底片拍攝的日本動畫作品。本書作者對紙張、顏料這類實體媒材的迷戀影響了書中圖片的挑選。因此，只有曾在戲院放映並且特別注重背景繪圖的日本動畫電影長片才納入本書選項。畢竟，大多數日本動畫作品是針對電視影集播放的需求來製作，然而，劇場版因為大銀幕要求較多細節，為了在戲院上映而在背景繪製方面提高了預算和工作時間，讓繪圖可以追求細緻度。這提供了美術部門在其領域進步的機會，也因此能創造出傑出的藝術作品。

即使合乎上述條件，很遺憾仍有一些重要作者未能被納入本書陣容。其中有三個名字特別值得一提——宮崎駿的所有動畫作品都具有精緻的背景繪圖，沒被列入本書中是因為它們並非呈現未來城市景觀，而是建立一個屬於自己的獨特宇宙，所以應該納入不同主題的專書中。新海誠的電影影像符合本書所欲呈現的繪圖熱情，但他屬於更當代的傳承者，這也是我沒有將其納入的原因——新海誠和他的同事屬於後紙張時代，所以應該被收錄在他處。很遺憾，本書也未收錄今敏的作品，雖然他所有電影多多少少都是從未來的觀點來描繪東京。未能收入其作品的主要原因，是今敏的舊檔案尚未整理好可供發表，因此取得困難。

比起專注在最終的動畫成品上，本書的研究聚焦在戲院播放影像之前的繪圖，因為這些畫作顯露出較多的創意和個人藝術成就，這部分未必能夠從銀幕上的影像圖畫中立刻看出來。許多創作者和工作室慷慨地提供來自不同製作階段的畫作，其中某些曾經發表過；然而，在大多數先前的出版品中，有的圖紙張邊緣被裁掉了、有的紙張沒有完整掃描，而且現有掃描檔案的解析度通常也不夠。由於此計畫的重點是這些本質上使用紙張創作的畫作，因此本書所收錄的所有背景最終成品（final production backdrounds）和 Layout（レイアウト／構圖）[1] 圖像都是我們特地重新掃描原稿而來。

從一開始，此出版計畫最大部分的工程便是取得這些畫作的授權，過程極其複雜。在大多數案例中，創作者受聘於製作公司，因此作品的權利全都轉讓給雇主。即使有人成功找到畫作，為了取得該畫的出版許可，仍得走上一段很長的路。此外，在工作室的日常工作中，這些畫作很少被視為有價值之物——在商業脈絡中，重要的終究只有最終產品，亦即動畫影片本身。這些材料最後到哪裡去了通常不清不楚。在多數案例中，它們似乎在影片製作結束後就被丟棄。雖然動畫製作過程的相關產品經常在粉絲圈中買賣，有時候也會出現在專賣店裡，但這類交易的標的物通常是賽璐珞片（在戲院銀幕上看到的已上色底片），屬於影片製作過程最後階段的產品，很少出自負責創意決策的人之手。

能夠取得這些畫作授權，歸功於我們先前在此領域累積的努力。本計畫的研究始於 2008 年，三年後以巡迴展覽《日本動畫鏡頭原型》（Proto Anime Cut，Les Jardins

1 審註：儘管日文、中文都有「構図／構圖」的詞彙，但「Layout（レイアウト）」一詞在日本業界已經專業術語化，故全書直接採用Layout一詞。

des Pilotes，2011-2013）和展覽專刊《日本動畫鏡頭原型檔案》（Proto Anime Cut Archive，Riekeles，2011）首次公開展出。第二個計畫就是和本書同名的《日本經典動畫建築》（Anime Architecture，Les Jardins des Pilotes，2016-）展覽。本書難能可貴之處在於，內容聚焦在形塑日本動畫觀影經驗基礎的那些畫作上，提供全世界觀眾們首次可仔細鑑賞這些背景畫作的機會。在銀幕上只閃現幾秒的圖像，現在終於有機會可以仔細研究了。

製作過程

動畫製作是團隊合作的過程，涉及概念美術設計、聲優、原畫師和動畫師。他們通常在組織嚴密的工業化系統中工作，我在以下分別概述。

美術設定、Layout和背景

如果我們把本書收錄的繪圖對應到棚內拍攝真人電影的製作過程，大多會相當於「製作設計部門」[2]。製作設計師的工作是創造出導演希望作為電影背景的宇宙。在研發階段，電影的「建築師」——製作設計師偶爾會被這麼稱呼——會嘗試提供可以容納不同攝影角度的場景，讓整個場景可被拍攝。在日文裡，「世界觀」一詞被用來描述製作設計的功能——即創造出不同世界。在動畫中，這些世界透過圖像和繪畫的電影蒙太奇來創造。

原則上，任何視覺上的幻想都能用這些方法實現。然而，為了讓故事可信並把角色轉化成我們可共鳴的人物，背景中繪製的建築物必須跟影片中的世界保持協調——亦即在敘事方面必須有可信度。

創作完整的背景圖片之前，通常要先經歷三個階段：分別是「美術設定」、「概念美術樣板」和「Layout」，然後背景圖片才會被拍攝或掃描，讓動畫在其中發生。

第一階段是「美術設定」（Setting），又稱作「概念設計」（Concept Design）。每個場景都需要一個概念來描繪電影世界的基本元素。美術設定由一些綜合起來說明動作場景的鉛筆畫所構成，以供導演和背景美術人員參考。因此需要定義建築風格和地景、說明車輛或武器等機械元素的運作方式，也得要研發主要角色的肢體外型和個性姿勢。美術設定是由美術部門和導演密切合作所創造出來的，圖畫本身通常是出自 Layout 設計師或是美術監督之手。[3]

創作動畫世界的第二階段，是將特定的場景繪製成彩色的「美術背景樣板」（美術ボード／Artboard）或「概念美術樣板」（Image Board）[4]。內容通常以描繪不同季節或者不同時間段落的數個美術圖版本所構成。透過這個由美術監督繪製的概念美術樣板，向背景美術工作者們傳達這部作品的配色。

背景美術著手繪製之前的最後一個階段是「Layout」（構圖）。一個場景（scence）通常包含好幾個鏡頭，在動畫術語中也稱作「cut」。在動畫裡，剪接在分鏡表的階段已經完成了，所以此處「cut」一詞不同於真人電影指鏡頭和鏡頭間的轉變，而是指鏡頭本身。每一個 cut 都需要 Layout。電影影像的構成就在畫線稿時定義，包含背景、角色和

2 編註：在好萊塢電影製作的美術領域中，細分為「製作設計」（Production Design）和「美術指導」（Art Direction），前者負責規劃電影整體的視覺風格，後者則是將概念實踐。不過，在許多電影製作過程中，兩者的界線十分模糊，小成本的電影往往兩者合併。在臺灣電影的製作過程中，較常以「美術設計」概括。
3 審註：實際上在日本動畫業界的美術設計階段，以美術監督負責為主，另外協助的人員大多數是以「概念藝術（家）」（コンセプトアート／Concept Art）、「概念設計（師）」（コンセプトデザイン／Concept Design）這兩個職務稱呼為多。原文使用的「Layout設計師」（Layout Designer）一詞則較少見。
4 編註：概念美術樣板（Image Board）為作品準備階段，為了將世界觀和概念傳達給工作人員或贊助商所繪製的圖。

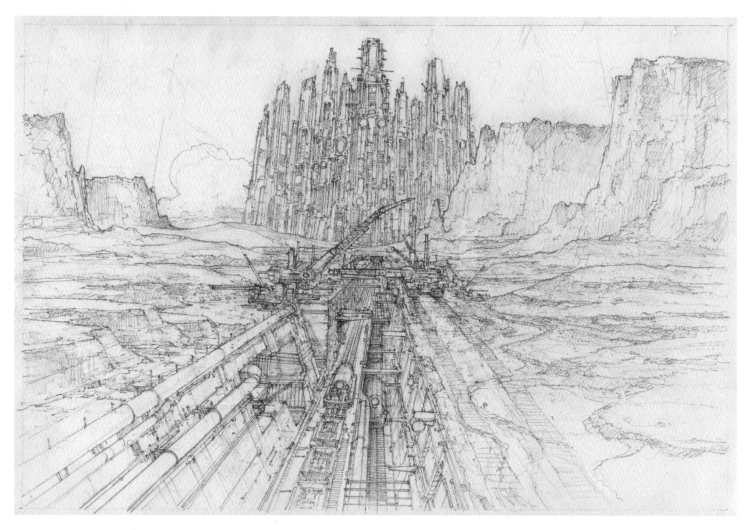

Need Kajima（鹿島建設廣告片）
概念設計
草森秀一
紙、鉛筆
24.8 × 35 cm

2007年，美術監督草森秀一收到插畫製作的委託，要用在日本最大建設公司之一、鹿島公司的廣告活動中。該公司擅長建造摩天大樓、鐵路、發電廠、水壩與橋梁——正是許多科幻動畫片中特別著墨描繪的那種基礎建設。草森是在擔任完《大都會》（メトロポリス，2001）和《攻殼機動隊2：INNOCENCE》（イノセンス，2004）的美術監督之後才接到這個案子。

草森的作品顯示出日本動畫電影中科技、都市願景和幻想世界間的相互依存關係。本書中呈現的插畫，有些源自現實，有些是手繪或電腦生成的幻想作品——然而有鑒於建築材料和建造方法的日新月異，某天或許可以成真也未可知。在草森為鹿島建設設計的這幅未來景觀中，他將科幻動畫的電影願景和該公司建造中的不動產建案融合為一。

其他移動物體的位置，以及攝影機移動與視角等元素的精確細節。很少人有辦法畫出各種特殊攝影鏡頭的扭曲視角，做出廣角鏡頭的效果尤其困難。渡部隆——其作品將會密集出現在本書中——就是其中之一（押井，1995b）。除了概念美術樣板之外，美術監督創作背景最終成品時也會用 Layout 作為藍圖。由於本書收錄的大多數畫作即出自此一製作階段，美術監督職位的工作細節請見下一段。然而，也請謹記，本書中呈現的每張畫作都只是動畫製作過程之漫長漸進步驟中的一個階段而已。

美術監督

美術監督（Art Director）[5] 負責監督電影的作畫。這些畫作包括角色身後背景中所有可見之物。美術監督必須和導演緊密合作，構築出一部動畫片的世界，讓角色得以存在其中、故事情節得以編織發展。此外，美術監督通常也親自繪製背景最終成品，同時監督背景美術團隊的背景畫作品質。

本書提及的諸多美術人員們進入動畫產業時，日本還沒有訓練動畫美術監督的專門課程。大多數技能必須在製作公司的工作現場邊做邊學習。說到培養新進背景作畫人才最重要的工作室，不可不提「小林製作」公司（小林プロダクション／Kobayashi Production）。該公司 1968 年由小林七郎創立，專長就是動畫背景繪圖製作，公司於 2011 年歇業。小林是業界領袖級人物，許多美術監督都是在小林的監督和指導下習得專業。小林在創造日本動畫的特殊風格上影響深遠，他在東京武藏野藝術大學攻讀古典繪畫後，於 1966 年加入東映動畫工作室。1968 年離職創立自己的工作室，繼續在許多重要動畫影集和動畫長片中擔任美術監督，作品有：《全力青蛙》（ど根性ガエル，1972-74）、《魯邦三世：卡格里歐斯卓之城》（ルパン三世 カリオストロの城，1979）、《小拳王 2》（あしたのジョー 2，1981）、《魔法小天使》（魔法の天使クリィミーマミ，又譯為《我是小甜甜》，1983）、《哥爾哥 13 劇場版》（ゴルゴ 13，1983）、《福星小子 2：綺麗夢中人》（うる星やつら 2 ビューティフル・ドリーマー，1984）和《少女革命》（少女革命ウテナ，1997）。

小林製作公司成立的時刻，適逢日本動畫產業進入高速成長期。「小林派」出身的美術監督們在此期間創作出不少極為成功的動畫影集和動畫長片，其中許多作品在全球流行文化中被視為重要里程碑。前述許多優秀美術人才在動畫片完成後，進一步成立了自己的工作室。本書收錄其作品的小林製作公司門生有：木村真二、小倉宏昌、大野廣司和水谷利春。以宮崎駿作品背景聞名的男鹿和雄，也是在小林製作公司展開他的職業生涯。每當我問起這些畫家們在小林製作時期的日子，回憶總會讓他們眼睛一亮。

除了小林製作，「日本動畫」（日本アニメーション／Nippon Animation）也培育出一些極具影響力的美術監督，例如山本二三和草森秀一。草森師事井岡雅宏，後者以《小天使》（アルプスの少女ハイジ，又譯《阿爾卑斯山的少女》，1974）的背景作畫聞名。

5 編註：此為日本用語，臺灣通常使用「美術指導」一詞。

電影與方法

1988 到 2010 年間，本書介紹的創作者們在美術技巧和事業名聲兩方面都迅速提升，動畫製作過程中也大量使用了新技術。本書直接納入這些背景美術創作者的原因，是為了確保能捕捉到他們隨著時間逐漸發展出的獨特風格。因此，書中畫作以時間先後順序呈現，以反映每部作品的製作年代。

書中這些背景美術創作者有一共通點，亦即他們對各種可能世界觀的寫實建構，以及創作具有相當說服力的未來城市與景觀，都很有興趣。雖然這種寫實主義只是日本動畫無限多可能風格的一種，但是它的確有助於讓日本動畫的某些特質被定義為一種獨特的電影表現形式。第一部做到幾乎完全寫實風格的動畫是由山賀博之執導的《王立宇宙軍：歐尼亞米斯之翼》（王立宇宙軍　オネアミスの翼，1987）。本書介紹的幾位創作者在職涯初期參與過《王立宇宙軍》——小倉宏昌擔任美術監督、庵野秀明掛名作畫監督及特效畫師，渡部隆負責 Layout。但不幸地這部片在上映當時未能吸引太多觀眾注意，因為它很快就被《AKIRA 阿基拉》（1988）的光芒掩蓋過去，但此片如今有不少死忠擁護者。

《AKIRA 阿基拉》開啟了全球性的日本動畫熱潮。對該片的許多觀眾來說，這是他們第一部清楚認知到日式根源和日式風格的動畫電影。故事發生地點——新東京——運用中心與外圍的辯證，還有摩天大樓藉著各式管線與下水道系統深入地下的迷人意象。它多層次、濃密裝飾的城市景觀是從佛列茲‧朗（Fritz Lang）的《大都會》（Metropolis，1927）、雷利‧史考特（Ridley Scott）的《銀翼殺手》（Blade Runner，1982），以及日本建築師丹下健三的都市景觀視野上汲取靈感。全片幾乎完全使用傳統的紙筆作業。雖然在後製中加入了某些數位效果，但是所有的背景畫作都是以廣告顏料繪製再拍成底片。《AKIRA 阿基拉》成為視覺藝術鉅作，深刻影響了影迷們對後繼影片的期待標準，以及對動畫可以做到何種程度的理解認識。

押井守在他的《機動警察》系列——《機動警察劇場版》（機動警察パトレイバー the Movie，1989）和《機動警察劇場版 2》（機動警察パトレイバー 2 the Movie，1993）中則採取了不同的手法。押井守沒有取經《銀翼殺手》和《大都會》的反烏托邦視角，而是把電影視角建立在根據當代東京實景而仔細、精心打造的城市景觀。在創造影片宇宙時，押井守深信尋找實景場地，而非打造未來風格的建築，因此《機動警察劇場版 2》是第一部用銀幕寫實形象來描繪東京的動畫。該片予人異常冷冽的印象，即建立在意圖逼真仿效實景電影的精緻 Layout 畫作上。

押井守在這段紙筆作業時期的作品至《攻殼機動隊》（1995）達到巔峰，此片被視為繼《AKIRA 阿基拉》後，科幻動畫電影的第二塊基石。此片僅有八分二十七秒使用數位製作，被譽為背景繪製技藝的拔尖之作（押井，1995b）。對比之下，林太郎的《大都會》（2001）、押井守的《攻殼機動隊 2：INNOCENCE》（2004）和麥克‧阿里亞斯（Michael Arias）的《惡童當街》（鉄コン筋クリート，2006）都是用混合工作流程創作

出來的。日本動畫從紙本轉變到數位的過程中，前述作品可作為兩種製作方法並存的過渡期見證。這幾部片子的設計大部分是畫在紙上，然後再整合進數位製作系統中。

舉例來說，動畫《大都會》中的同名都市是由兩層所構築：上層與下層城市，符合佛列茲‧朗的原始想像。上層都市的建築是用數位製作，而下層城市的洞穴和基礎建設則用廣告顏料畫在紙上。這麼一來，製作人員的目標不在整合紙本和數位動畫，而是運用兩種影片製作方式來為不同部分的城市景觀打造出相異的美學。

《攻殼機動隊2：INNOCENCE》的城市設定比《攻殼機動隊》裡的城市景觀來得抽象。本片是動畫過程數位化的里程碑，天衣無縫地結合了2D與3D電腦生成動畫技術（這兩者通常簡稱為2DCG和3DCG，本書也沿用此縮寫），本片構築出的城市景觀，質感異常出色。在整部作品中，押井守探索美術部門各種變動的可能性，鼓勵他的團隊重新思考並重新打造美術監督的角色（押井，2004b，118頁）。

《惡童當街》原本的規劃是完全使用電腦動畫。然而，大多數動畫工作最後仍使用紙筆作業。導演阿里亞斯在Studio 4°C發現了他認為是「世界最佳角色動畫師」的原畫師們，並希望他們用本身熟稔的工具——也就是鉛筆和紙張——來工作。畫師們沒有把電影設定成充斥霓虹燈和《銀翼殺手》式的幽暗世界，而是從Studio 4°C公司所在的東京行政區吉祥寺汲取靈感。在《惡童當街》中，阿里亞斯偏好紀錄片風格的手持攝影機視線，

而非大多數傳統動畫作品常見的完美構圖。這個導演策略在藝術面與技術面上都帶來挑戰，後來用混合製作的方式解決：背景在紙上繪製、然後再放進3DCG的環境模型中。

至於從2007年開始的《福音戰士新劇場版》（ヱヴァンゲリヲン新劇場版）系列，所有畫作都是數位繪製的，只有Layout和概念設計維持紙本作業。導演庵野秀明對城市基礎建設——現代城市的神經中樞與神經節點——的迷戀也和動畫導演大友克洋及押井守一樣。不過，他對在作品的都市景觀上採用「電馭叛客」（Cyberpunk，也譯為「賽博龐克」）風格不特別感興趣。庵野的設計受到另一個類型所影響——「特攝電影」的微縮布景。所謂「特攝」（特撮／Tokusatsu）指的是運用一連串特效鏡頭來發展劇情的真人實拍電影。日本最著名的特攝片範例就是本多豬四郎執導的《哥吉拉》（ゴジラ／Godzill，1954）這類怪獸電影，以及圓谷一、實相寺昭雄等人執導的《超人力霸王》（ウルトラマン／Ultraman，1966-67）系列影集。這些作品的布景是用微縮模型製作，形成一個格鬥場讓正邪角色戰鬥。庵野「比起實景本身，更喜歡看起來和實景一模一樣的微縮模型」（庵野，2008，452頁），他在畫《福音戰士新劇場版》的城市景觀Layout時，腦中抱持的即是特攝的概念。這些Layout是用紙筆繪製過程的最後一步：後續所有步驟都是數位化執行。因此，這些Layout的某些部分有時沒有任何資訊，只說明這些特定區域稍後再用3DCG畫上——而這些空白處也預告了紙筆時代的終結。

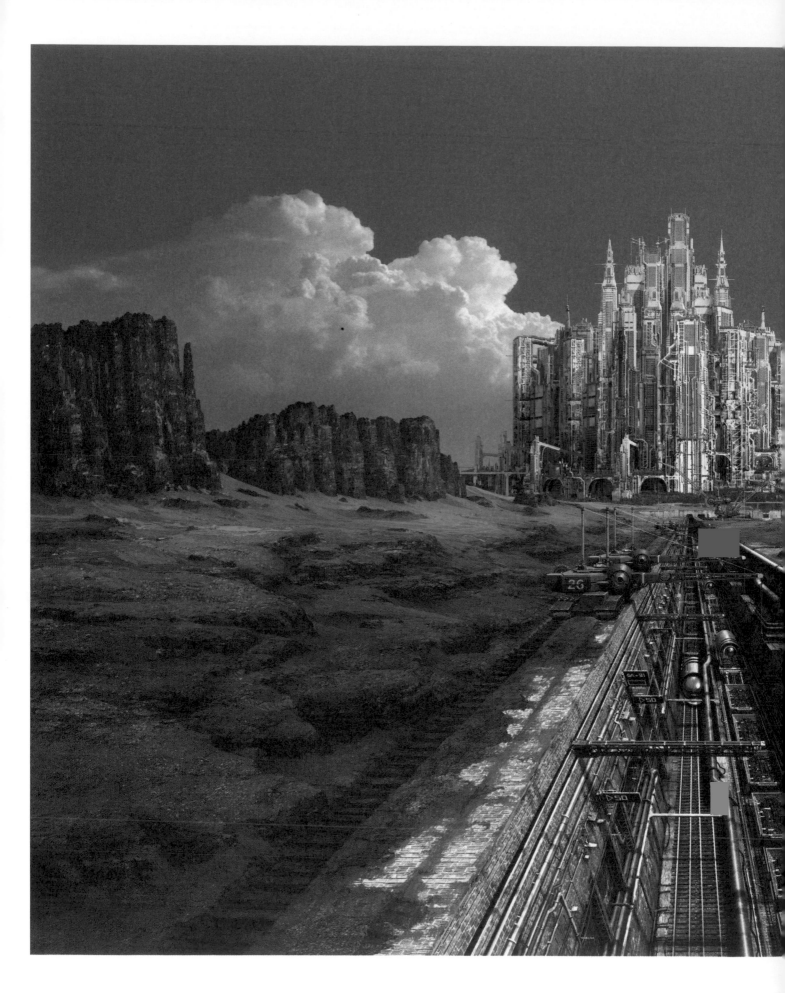

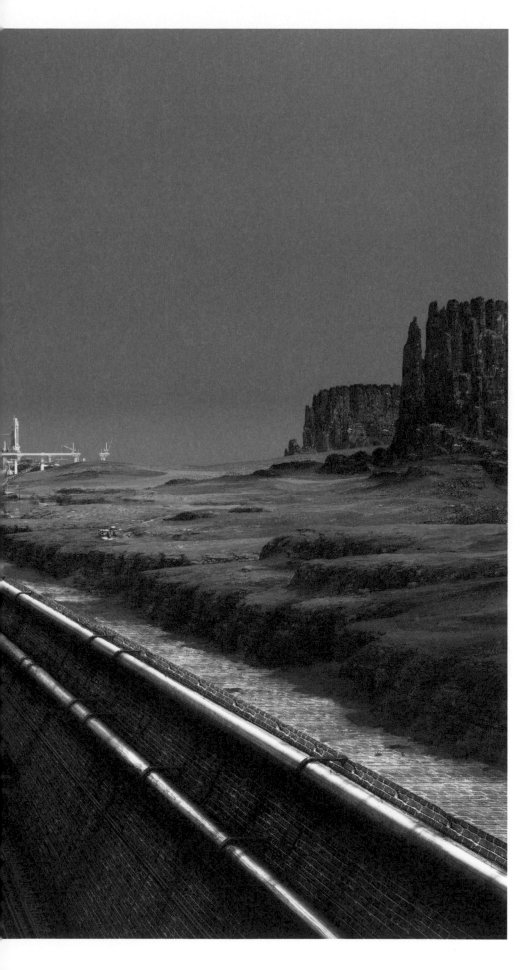

致謝

　　這本書就像書中呈現的許多畫稿與作品，是協力合作的成果。敝人深深虧欠所有背景美術創作者與工作室員工，他們慷慨允許我取材寫出這本書，讓它成為共享的資源，提供給對日本動畫之複雜世界觀的幕後技藝感興趣的人。

　　我想要向背景美術創作者們表達誠摯的感激，他們的作品是這本書的基礎，並慷慨地做出了貢獻。感謝庵野秀明前所未有地開放他的稀有原稿與照片；感謝麥克・阿里亞斯和我在柏林進行了一場深入的會談，也感謝他後續對刊出木村真二作品的支持；感謝樋上晴彥大方提供他的複製畫，以及與押井守合作經歷的洞見；感謝木村真二在 Studio 4°C 接受一整個漫長下午的訪談，詳細描述他的工作；感謝草森秀一、妻子草森理子的多次會面，將他所有作品再度掃描提供給我；感謝水谷利春讓我在他的工作室共度一個啟發人心的下午，回顧他在《AKIRA 阿基拉》的工作並且再次掃描他的插畫；感謝男鹿和雄和小倉宏昌撥出美好的一晚深入暢談他們在小林製作的時期；感謝小倉宏昌總是親切地歡迎我進入他的工作室，也感謝他溫暖的同僚情誼，以及從一開始就持續支持這個出書計畫；感謝大野廣司讓我參觀他的工作室並且掃描了許多插畫；感謝押井守對自己作品的迷人洞見，並持續支持這個出書計畫；感謝大友克洋同意這個難得能出版他的傑作《AKIRA 阿基拉》背景畫作的機會；感謝渡部隆的迷人導覽，讓我得以進入他的個人宇宙，一窺動畫製作設計的幕後。

　　要若非以下幾位業界專家的建議，我就不可能定出這本書的規模與和範疇。我非常感激在準備與研究過程中扮演重要角色的冰川龍介先生，一再用他永不倦怠的知識與完整的檔案改良我的寫作品質。本書許多方面的資訊來自他的研究，少了他的洞見，這個計畫就不可能有同樣的深度。也要多謝內藤啟二編輯大力協助尋找《AKIRA 阿基拉》的原始畫作，並在講談社檔案室提供我一個收穫豐碩的下午。在新潟大學的金俊壤也是一大助力，幫我們聯絡上了 Gainax 公司。雖然我們最後無法納入《王立宇宙軍》的畫作，但這份關係對於形塑本書的內容極有幫助。無比感謝森川嘉一郎讓跟我在他的辦公室共度了整個週日下午，解釋他的工作並且分享他的觀察。在 Khara 公司相關作品方面，三好寬先生給我莫大支援，他在 ATAC 的辦公室陪同冰川先生花了一整個下午教我關於特攝的基本知識。矢部俊夫對於日本動畫片中城市主義的精闢觀點——尤其是押井守的作品——讓我收穫甚豐。森田菜繪則是在尋找《王立宇宙軍》的舊檔案時幫助良多，也讓我更加理解漫畫與動畫之間的關係。

　　為了支援這個複雜的出版計畫，使其得以實現，我要向下列人士表達特別感謝：謝謝 Production I.G 公司的檔案管理員山川道子，她是這個計畫自始至終的寶貴資訊來源——不只提供許多畫作，也在最後的畫作選擇上提供我有用的建議，我非常榮幸在該公司檔案室裡跟她合作；謝謝 Studio 4°C 的佐伯幸枝大方地提供木村真二的作品；謝謝講談社的清水久美，多虧她的耐心與奉獻，才能找

出《AKIRA 阿基拉》和《攻殼機動隊》的材料以供出版——我很抱歉來來回回才終於完成最後的挑選與協議；謝謝 Bandai Namco Arts Inc. 的薇洛妮卡・米雷（Véronique Millet）小姐協助申請《大都會》的圖片使用權；謝謝 Genco 公司的藤澤重和先生展現高度合作意願並且友善回應我們出版《機動警察劇場版》相關材料的請求；謝謝 Studio Khara 公司的島居理惠與轟木一騎的專業，在出版庵野秀明作品時的每個層面都是最大的助力；謝謝森建築公司的岩淵麻子，她的洞見非常有幫助，並協助找出我尋找許久的材料；謝謝大衛・戴利（David d' Heilly）和妻子湯淺し津從不間斷的支持和熱誠，對此計畫的最初階段的成形幫助很大；還有謝謝齋藤悠對我的作品持續表達興趣與支持，並在我幾次走訪東京期間提供住宿。

我要感謝各版權公司慷慨地同意圖像的出版授權：Aniplex、Bandai Namco Arts Inc.、Genco、鹿島建設、講談社、森建築公司、小倉工房、Production I.G.、Studio 4°C 以及 Studio Khara。

我也要感謝達倫・沃爾（Darren Wall）提出撰寫這本書的想法，並且聯繫我。我深深感激盧卡斯・迪崔奇（Lucas Dietrich）與 Thames & Hudson 出版社團隊，尤其是艾薇・塔爾（Evie Tarr），他們對這本美麗書籍能付梓保持著信任與信心。感謝約翰・賈維斯（John Jervis）在編輯過程中明察秋毫的糾正與評語，幫助作者說出他真正想說的話。

我全心感謝茉莉亞・格拉斯（Julia Glaβ）從出書計畫的概念起一路陪伴著我，而且最終想出了最簡單也最好的書名。

本書的研究計畫是由位於德國柏林市的「飛行員花園」藝術協會（Les Jardins des Pilotes e.V. für Kunst und Kultur）提供資助和支援。我在此要感謝安垂厄斯・布洛克曼（Andreas Broeckmann）主席長期慷慨地支持這個計畫。

最後我想要向明貫紘子女士不懈的努力與睿智的洞見表達最深的感激，她從一開始就協助我這項計畫。少了您的幫助，這段旅程不會有如此成功的結果。

關於電影片名與藝術家姓名

在英語市場發行動畫的日本或外國工作室未必都遵守同樣的羅馬拼音規則，因此關於片名與創作者姓名拼法會有某程度的混淆。因應這本書的目的，我選擇沿用最常見的拼音版本。這個做法源自 Jonathan Clements 和 Helen McCarthy，應該能幫助讀者們在他們所著之《日本動畫百科大全》（Anime Encyclopedia，2015）一書中找到更多作品資訊。為了資料參考用途，背景美術創作者們姓名的漢字，會在書末的動畫人簡介提供。[6]

6 編註：本書出現的電影片名與藝術家姓名皆使用臺版中譯，並在括弧內附上原文。不同於英文原版，背景美術創作者的漢字將出現在內文，羅馬拼音則在書末動畫人簡介提供。

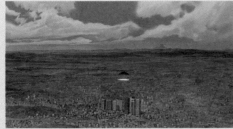

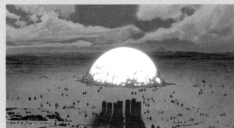

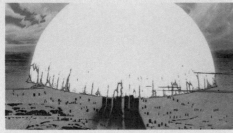

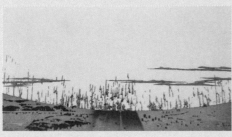

AKIRA 阿基拉，第 1 cut
電影擷取畫面

AKIRA

AKIRA 阿基拉

大友克洋的《AKIRA 阿基拉》是開啟日本動畫在全球大受歡迎的里程碑之作，

片中多層次的城市景觀，呈現出對未來巨型都市豐沛而非凡的視野，

同時影響了一整個世代的繪圖者，

讓他們著迷於描繪廢棄建築物、污穢的角落和腐朽的庭院。

AKIRA 阿基拉 1988年

日文片名：AKIRA／アキラ　英文片名：AKIRA
導演：大友克洋　編劇：大友克洋、橋本以藏　繪圖：水谷利春　動畫：中村隆志
配樂：藝能山城組　製片：AKIRA製作委員會　片長：124分鐘
原作為大友克洋的同名漫畫《AKIRA 阿基拉》，1982年於講談社的《Young Magazine》週刊開始連載。

AKIRA 阿基拉，第 1 cut
背景最終成品，細部
水谷利春
紙、廣告顏料
93 × 53 cm

1988年7月16日的東京，這是《AKIRA 阿基拉》的第一個畫面。中央的摩天大樓是新宿區的一部分。鏡頭從這幅圖畫的底部向上緩移。有顆炸彈在新宿後方的三鷹市附近爆炸，將整個城市景觀夷為平地。雖然這是全片的第一個鏡頭，背景卻和作品最後一景一樣，交由美術監督水谷利春親自繪製。渡部隆則負責Layout，他是本書介紹的概念與Layout設計師中相當多產的一位。一般情況下，Layout上的圖會被轉繪到背景美術紙上，由於當時時間緊迫，水谷只得直接繪製在Layout之上，花了兩天半才完成這幅大型作品（水谷，個人訪談，2019年6月3日）。

1988 年，一場大爆炸摧毀了東京並且引爆第三次世界大戰。到了 2019 年，重建後的東京改以「新東京」之名為人所知。這座城市正準備舉辦隔年的國際奧運會，但是卻飽受恐怖主義困擾。兩個年輕人——鐵雄和金田——和朋友們在外飆車，對抗敵對的飛車黨。一日，鐵雄的機車不慎撞到一個有著老頭長相的小孩，兩人隨即迅速被軍方帶走。

這起意外喚醒了鐵雄的超能力。他逐漸了解自己只是政府祕密計畫中企圖複製「阿基拉」（AKIRA）的數個實驗體之一，而阿基拉就是造成 1988 年大爆炸的原因。鐵雄得知他可以從阿基拉那裡得到力量，於是他逃出醫院，前往阿基拉的所在地——奧運場館工地底下的冷凍儲藏室。然而，鐵雄在體育場時因為超能力暴走而失控，變化成巨大的肉團，吞噬了所有物質，包括他的好友金田。

隨著肉團越變越龐大，有著老人臉的小孩和他另外兩位老人臉同伴決定喚醒阿基拉來設法阻止。阿基拉製造出一個球狀的明亮力場，就像炸彈爆炸產生的光暈特效，把鐵雄和金田吸到另一個次元去。此外，阿基拉製造的球狀力場也摧毀了新東京，呼應先前東京遭遇的毀

滅。無重力漂浮期間，金田體驗到鐵雄的童年記憶，包括小時候鐵雄對金田的依賴，以及兩人如何在東京毀滅前被訓練與改變。接著，球形消散，大水淹沒城市。鐵雄消失到自己的宇宙裡。倖存的金田和同伴們則騎車駛離新東京，進入舊東京的城市廢墟。

本片劇情改編自大友克洋自 1982 年到 1990 年在講談社《Young Magazine》上連載的同名漫畫。在 1990 年代初期，可以說該片以一己之力，在英語觀眾間引爆了一波日本動畫熱潮。對這批新觀眾中的許多人來說，《AKIRA 阿基拉》是他們認識所謂「日本動畫」（Anime）的第一部電影。也因此，它在一整個世代的影迷之間擁有巨大的影響力。

《AKIRA 阿基拉》是一部視覺藝術傑作。在製作當時，它是史上預算最高的動畫片。除了精巧的畫作之外，剪接的動態處理方式與極度流暢的動作都是前所未見。《AKIRA 阿基拉》的戲劇力量有許多源自「新東京」本身的豐富呈現，還有最終毀滅的奢華奇觀。許多仰角鏡頭的背景中出現的高聳摩天大樓，顯然是受到佛列茲・朗《大都會》（1927）的都市設計所啟發。

雷利・史考特的《銀翼殺手》（1982）對《AKIRA 阿基拉》的影響顯而易見，作品從頭到尾都充滿了對該片的強烈呼應。動畫的故事背景甚至和該部原生電馭叛客電影設定在同一年（2019）。此外，有些城市景觀幾乎可看成《銀翼殺手》場景的直接延伸。影響「新東京」設計的另一個重大因素，是日本建築師丹下健三的作品。他設計的東京代代木國立競技場在 1964 年完工，成為片中「新東京」的奧運主場館藍圖。還有最重要的，讓「新東京」位於東京灣裡海埔新生地的構想，直接出自丹下的激進都市計畫〈東京計畫 1960：邁向結構重組〉（東京計画 1960　その構造改革の提案，1961）。

大友克洋曾說過他對這部片的構想比較接近視覺作品而非有角色的動畫故事，所以他特別強調片中的場景設計（大友，1989）。片中劇情主要在夜間發生，光看用色表就能看到大量不同層次的陰暗色調，其中許多色調通常不會出現在動畫裡。劇組的主要著色師山名公枝指出，「（色調）種類的差別細微到你在電視螢幕上根本不會發現，但是在戲院銀幕上看就真的有差」（大友，1989）。這是該片的作畫品質如此傑出的主要原因之一。該片大部分的製作工作都是在三鷹市的「AKIRA 製作工作室」進行——一共雇用了七十個員工來畫圖，同時使用了三百二十七種不同的顏色來達到想要的效果（大友，1989）。

因為不凡的運鏡，許多背景最終成品呈現出相當異常的格式。由於《AKIRA 阿基拉》片中的動作場片相當激烈，攝影機也必須同樣靈活機動，經常得拉過一大片背景插圖追著角色跑。

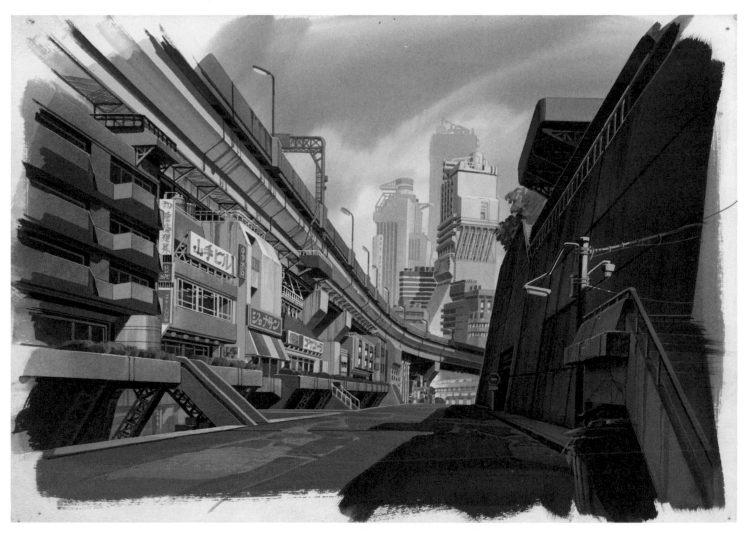

AKIRA 阿基拉
概念美術樣板，前期製作
水谷利春
紙、廣告顏料
25 × 35 公分

導演大友克洋在指定水谷利春擔任《AKIRA 阿基拉》的美術監督之前，也考慮過找山本二三來擔任這個職位。在前期製作階段，大友克洋請兩人都先提出試稿，以便判斷最理想的人選。他向這兩位畫家簡介了他腦中對這部片樣貌的初始概念——本頁與下頁這兩張概念美術樣板圖，就分別來自水谷和山本在此甄選過程中所繪製。

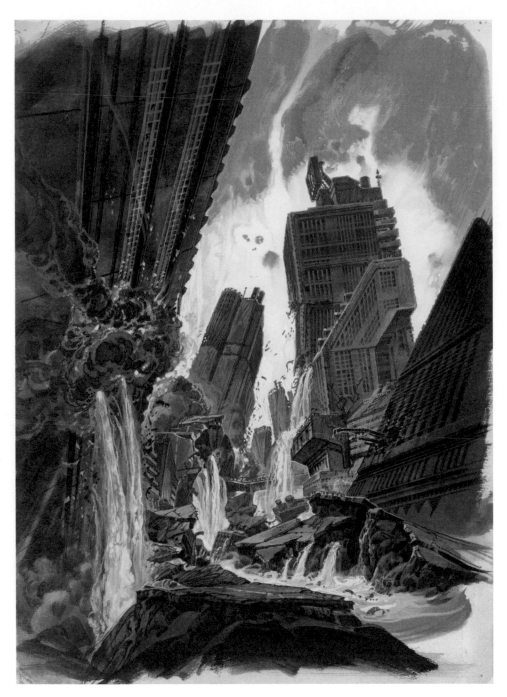

AKIRA 阿基拉
概念美術樣板，前期製作
山本二三
紙、廣告顏料
40 × 29 cm

1953年出生的山本二三是有名的動畫美術監督兼背景畫師。他因
為在幾部宮崎駿與高畑勳導演的吉卜力工作室作品中作畫而聞名，
包括《天空之城》（天空の城ラピュタ，1986）、《螢火蟲之墓》（火
垂るの墓，1988）、《兒時的點點滴滴》（おもひでぽろぽろ，1991）、
《心之谷》（耳をすませば，1995）、《魔法公主》（もののけ姫，
1997）和《神隱少女》（千と千尋の神隠し，2001）。山本在《神隱
少女》完成之後離開吉卜力工作室，後成立自己的公司「絵映舍」
（Kaieisha）。

AKIRA 阿基拉，第 259 cut
電影擷取畫面

軍方直升機飛過「新東京」，前往舊市區。

AKIRA 阿基拉，第 259 cut
概念美術樣板
水谷利春
紙、廣告顏料
26 × 37 cm

為了強調「新東京」的廣闊，大友克洋在片中把場景安排在橫跨整個城市的不同地點。政府的研究實驗室、破敗酒吧和體育場工地都是孤立的空間，由公路與陸橋連接（大友，1989）。水谷這張概念美術樣板上的註解包括交代美術團隊稍微增加街道的亮度（左側文字）。右上角箭頭指向停電中所以維持黑暗色調的舊市區。不過在灣區周圍，後來加上了小燈光。

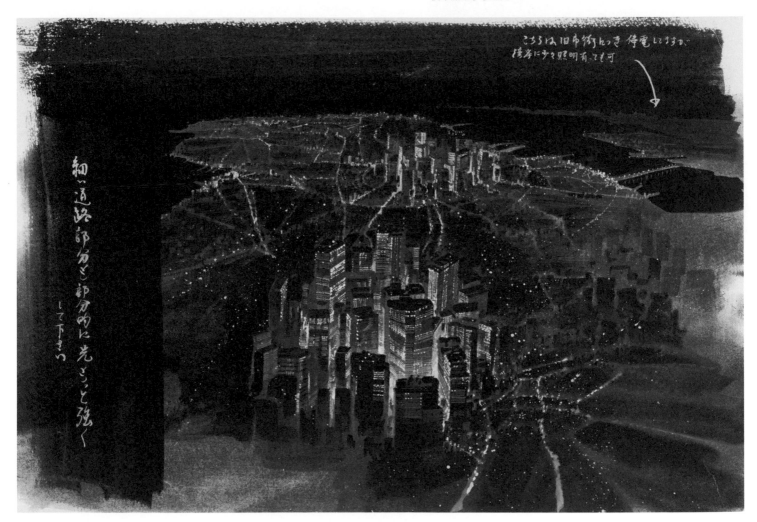

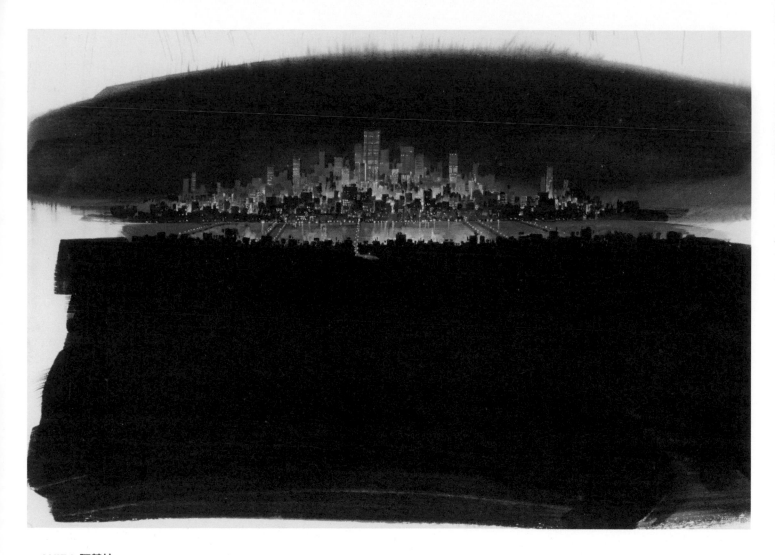

AKIRA 阿基拉，第 417 cut
概念美術樣板
水谷利春
紙、廣告顏料
26 × 37 cm

水谷這張概念美術樣板中描繪的「新東京」夜景，呈現出從上校
的直升機飛往奧運場館工地途中看到的景觀（見右頁）。《AKIRA
阿基拉》片中有許多夜景，這些通常使用藍色調以製造想要的昏
暗效果。不過，水谷偶爾會使用替代案，強調紅色和綠色的非傳
統用色。這是他一直想嘗試的實驗，大友克洋也支持他（大友，
1989）。

AKIRA 阿基拉，第 417 cut
電影擷取畫面

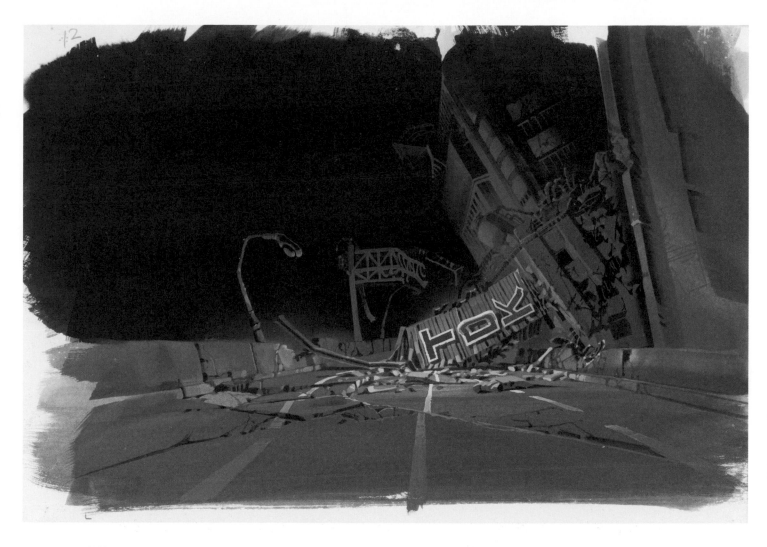

AKIRA 阿基拉，第 334 cut
概念美術樣板
水谷利春
紙、廣告顏料
26 × 37 cm

這張概念美術樣板描繪通往1988年摧毀東京的大爆炸現場的道路。
在背景最終成品中，廣告看板上的字樣改變了。

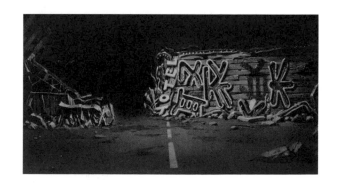

AKIRA 阿基拉，第 334 cut
電影擷取畫面

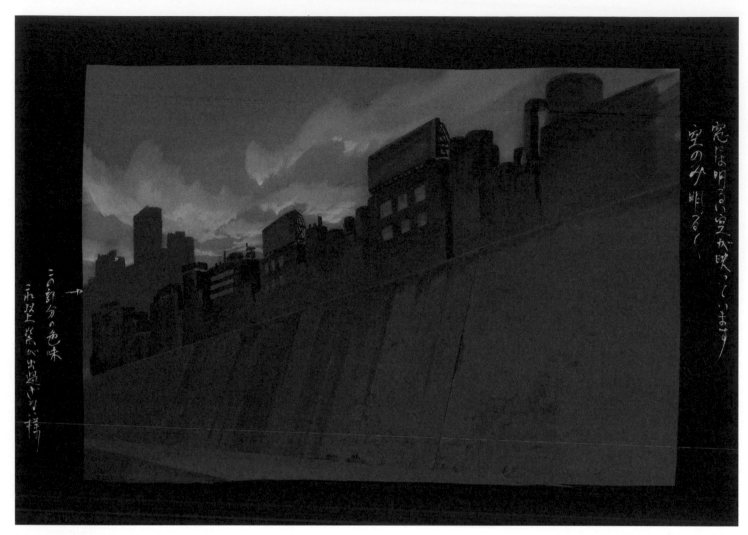

AKIRA 阿基拉，不明編號 cut
概念美術樣板
水谷利春
紙、廣告顏料
26 × 37 cm

水谷在這個黎明場景使用比較傳統的配色。位置是一座排水溝，類
似第1489 cut（見43頁）的場景。右邊的註記寫著「窗戶要反映
出明亮的天空」和「只有天空是亮的」，而左邊箭頭旁的註記則是
「這個部分的色調（以此為準）紫色不要超過它」。

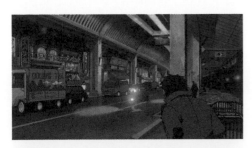

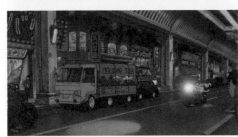

AKIRA 阿基拉，第 126 cut
電影擷取畫面

AKIRA 阿基拉，第 126 cut
概念美術樣板
大野廣司
紙、廣告顏料
23 × 32 cm

購物商場與寬廣馬路建構出活潑的購物街。初始概念美術樣板在 Layout過程中被扭曲，以容納追逐快速移動機車的運鏡需求。圖下方的標註指示街道的燈光應該要是綠色。

AKIRA 阿基拉，第 543 cut
概念美術樣板
水谷利春
紙、廣告顏料
26 × 37 cm

金田和同伴們就讀的職業訓練學校的概念美術樣板。這一景沒有出現在電影中──最後，這個鏡頭被改成另一個角度，不過使用的還是同樣的建築設計。

AKIRA 阿基拉，第 84 cut
概念美術樣板
水谷利春
紙、廣告顏料
42 × 39 cm

「春木屋」酒吧後方的小巷，這家酒吧位於市區東邊，成為主角同
伴們的聚集地（大友，2002，154頁）。這張巨幅背景是用來讓鏡
頭垂直搖鏡向下，從發亮的天際線往下拉到陰暗的後巷裡。

AKIRA 阿基拉，第 84 cut
電影擷取畫面

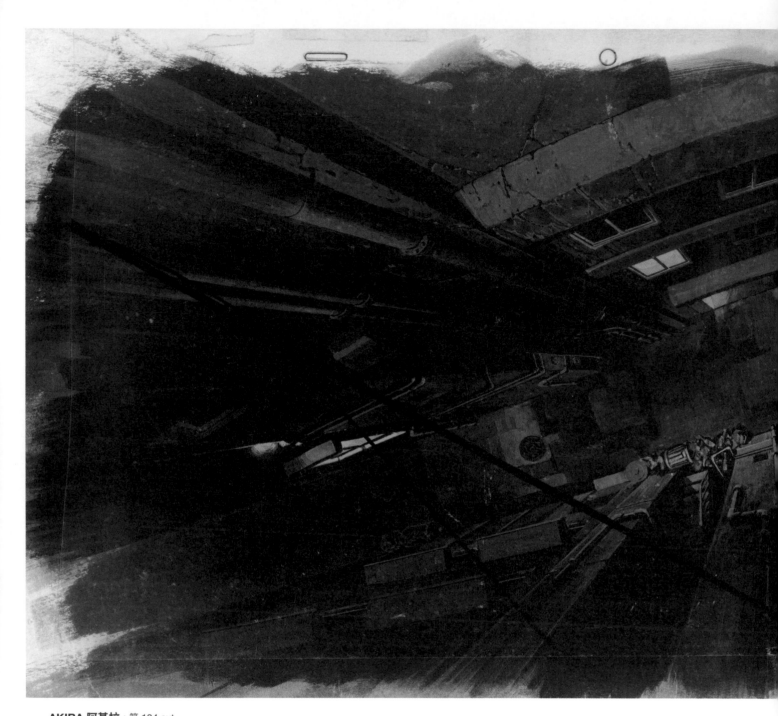

AKIRA 阿基拉，第 134 cut
背景最終成品
畫家不明
紙、廣告顏料
24 × 57 cm

第126 cut描繪的購物商場（見27頁）後方暗巷的鳥瞰圖。

AKIRA 阿基拉，第 134 cut
電影擷取畫面

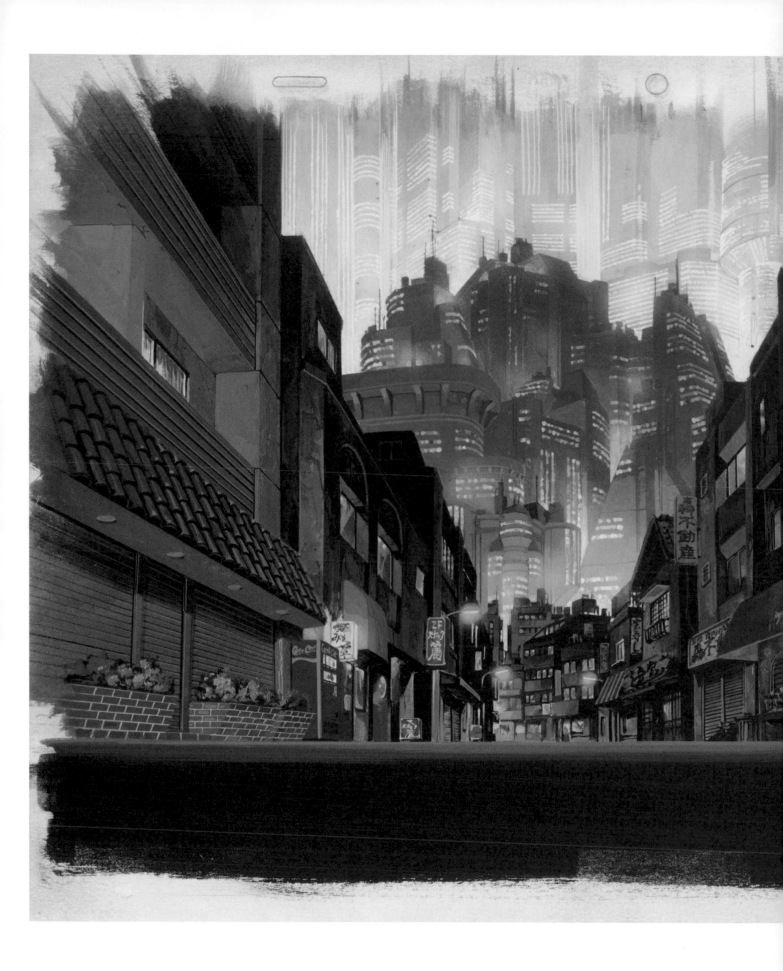

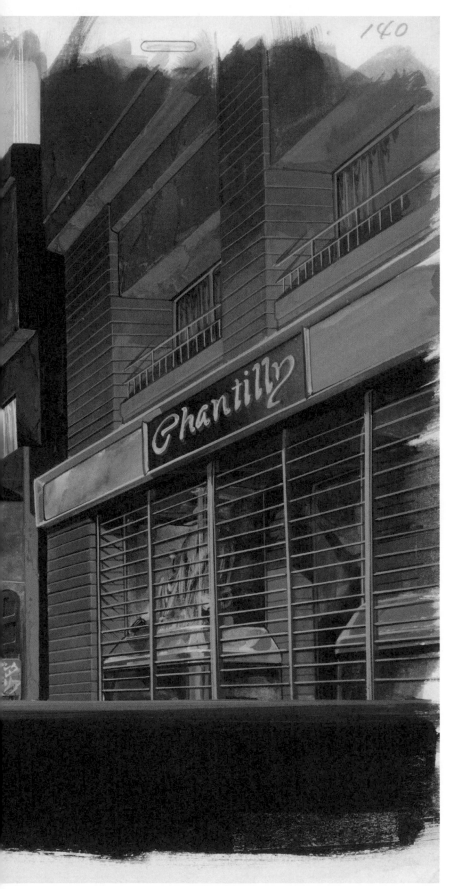

AKIRA 阿基拉，第 140 cut
背景最終成品
水谷利春
紙、廣告顏料
25.5 × 36 cm

這個仰角鏡頭強調出《AKIRA 阿基拉》對未來的反烏托邦願景。表面上，這座城市似乎光鮮亮麗，但是街道散落著垃圾，牆壁也被噴了塗鴉。街道與摩天大樓顏色之間的對比，強化了「新東京」的社會與實體結構具有複雜層次的形象。

AKIRA 阿基拉，第 140 cut
電影擷取畫面

AKIRA 阿基拉，第 180 cut
背景最終成品
水谷利春
紙、廣告顏料
25.5 × 36 cm

探照燈掃過天空的場景令人聯想起
佛列茲・朗的《大都會》（1927）。

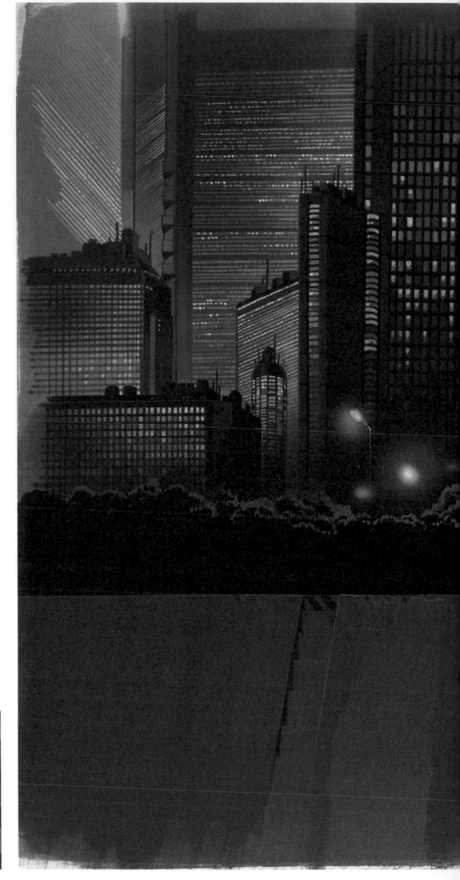

AKIRA 阿基拉，第 180 cut
電影擷取畫面

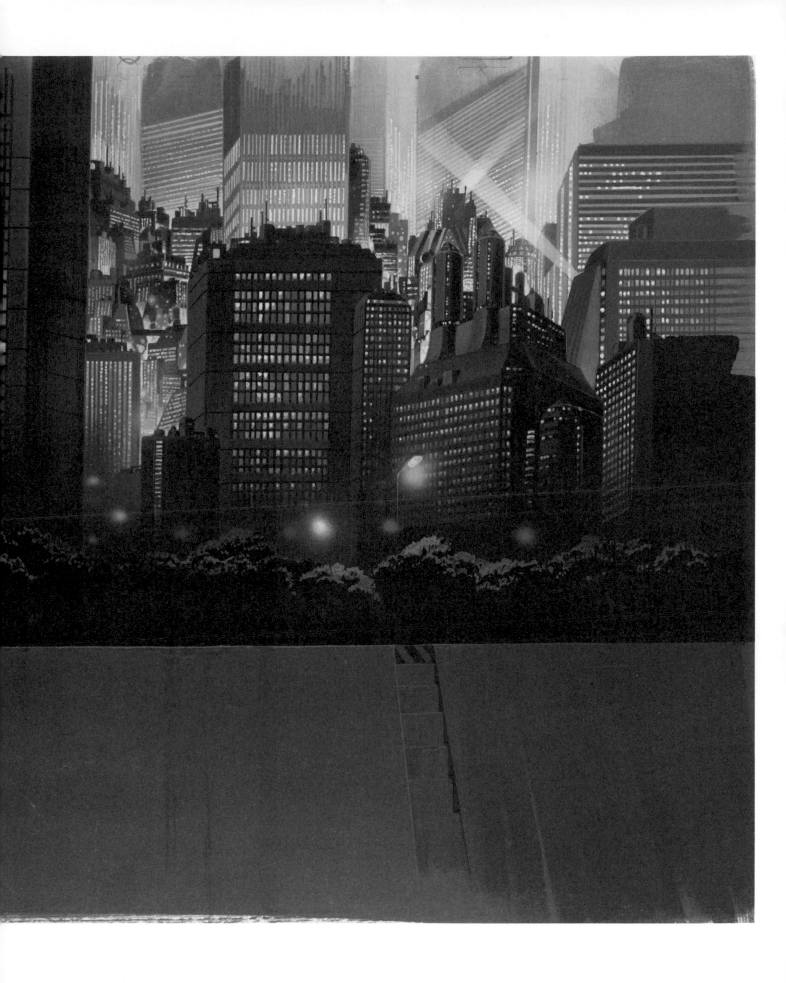

700.702

AKIRA 阿基拉，第 700 cut
背景最終成品
水谷利春
紙、廣告顏料
26 × 37 cm

另一幅「新東京」的夜景，綠色和紅色的焦點跟整體
的藍色調形成對比，製造出特殊的都市環境氛圍。

AKIRA 阿基拉，第 700 cut
電影擷取畫面

AKIRA 阿基拉，第 214 cut
電影擷取畫面
水谷利春
紙、廣告顏料
25.5 × 37 cm

城市因遭受恐怖攻擊而混亂，軍方強化街頭警戒。整個社會似乎在崩潰邊緣搖搖欲墜。

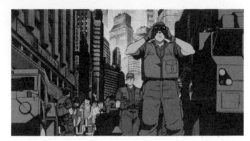

AKIRA 阿基拉，第 214 cut
電影擷取畫面

AKIRA 阿基拉，第 210 cut
背景最終成品，Book[7]（前景）與背景
水谷利春
2圖層，紙、賽璐珞、廣告顏料
25.5 × 36 cm

7 編註：Book為日本動畫製作術語，可理解為「前景」之意，指將背景的一部分擷取出來分別繪製的背景物件，重疊在作畫賽璐珞／圖層之上，目的為營造立體感的手法。有時也會直接繪製在賽璐珞／圖層上。（參考資料：《決定版！日本動畫專業用語事典：權威機構日本動畫協會完整解說》，臉譜）

AKIRA 阿基拉，第 182 cut
背景最終成品
水谷利春
紙、廣告顏料
55 × 43 cm

酒館、小吃店和拉麵店的後巷。這幅背景成品是用來描繪一名受傷
男子蹣跚走過街道的第一人稱視角。他被子彈擊中後大量失血，所
以他的視野模糊、同時努力辨識環境。模糊效果是在攝影過程中用
多重曝光製造出來的。鏡頭在大場景上快速移動。

AKIRA 阿基拉，第 182 cut
電影擷取畫面

AKIRA 阿基拉，第 207 cut
背景最終成品
水谷利春
紙、廣告顏料
42 × 36 cm

「新東京」建立在東京灣的海埔新生地上，所以
空間有限，城市向上成長而非水平擴張。如同這
個鏡頭，為了營造出擁有深度結構的多層次城市
景觀樣貌，橋梁、電梯和高樓景觀非常必要。

AKIRA 阿基拉，第 207 cut
電影擷取畫面

在新東京的街道上，示威抗議群眾和警方發生衝突。

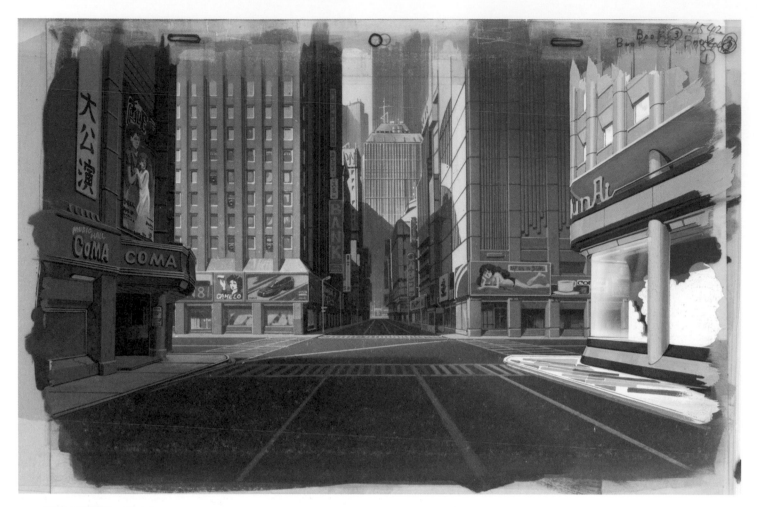

AKIRA 阿基拉，第 1542 cut
背景最終成品，Book與背景
繪者不明
2圖層，紙、賽璐珞、廣告顏料
26 × 40 cm

接近最終毀滅時刻的「新東京」市中心。隨著劇情達到高潮，主角
鐵雄發現了他的超能力。在這一幕中，他攻擊直升機，讓它墜毀在
左方的建築物上。

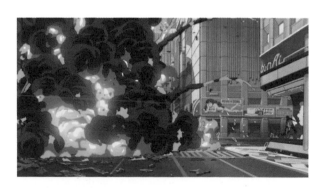

AKIRA 阿基拉，第 1542 cut
電影擷取畫面

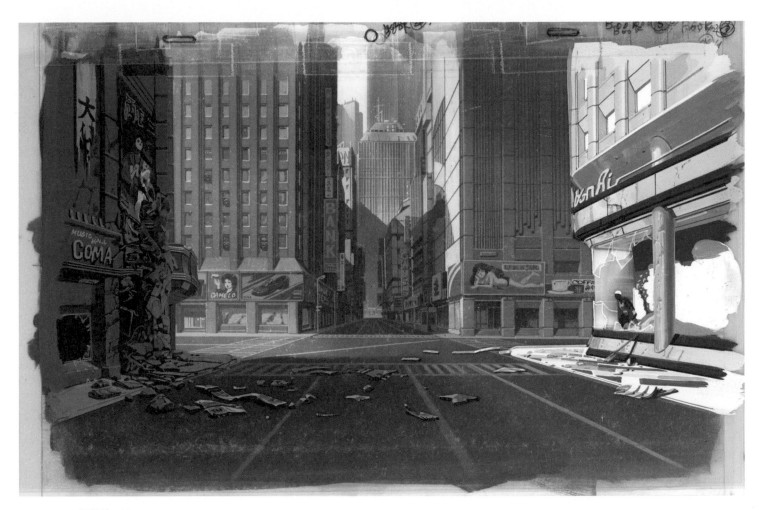

AKIRA 阿基拉，第 1544 cut
背景最終成品，Book與背景
繪者不明
2圖層，紙、賽璐珞、廣告顏料
26 × 40 cm

被毀壞的牆壁是畫在賽璐珞片上再套疊在背景上。運用這個遮罩技
巧，還可以加上建築物旁的瓦礫殘骸。

AKIRA 阿基拉，第 554 cut
背景最終成品
繪者不明
紙、廣告顏料
25 × 47.7 cm

第554和第1489 cut（右頁）都是水谷利春嘗試在動畫的城市景觀
中打破傳統用色的範例。他在這裡改用了極端的綠色與紅色，帶給
「新東京」一種詭祕的外貌。

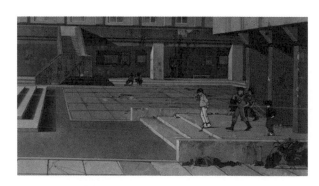

AKIRA 阿基拉，第 554 cut
電影擷取畫面

AKIRA 阿基拉，第 1489 cut
背景最終成品
水谷利春
紙、廣告顏料
25.5 × 36 cm

AKIRA 阿基拉，第 2106 cut
概念美術樣板
水谷利春
紙、廣告顏料
15 × 33 cm

金田在這一幕中騎著他的機車，回憶起童年。片中主
要的陰暗用色換成了較亮的色調，城市外貌顯得較為
明亮。

AKIRA 阿基拉，第 2106 cut
電影擷取畫面

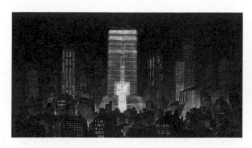

AKIRA 阿基拉，第 954、955 和 956 cut
電影擷取畫面

逼近這棟摩天大樓的動態效果其實是靠混合三幅背景成品所製造出來的。大樓的無數窗戶予人一種印象——此建築物遠比電影上映當時東京任何大樓都更加巨大。

AKIRA 阿基拉，第 954 cut
概念美術樣板
水谷利春
紙、廣告顏料
16 × 30 cm

這幅圖像描繪「新東京」市中心的最高大樓之一，內有軍方軍事研究設施的實驗室，戒備森嚴的研發中心。電影的主角鐵雄被關在大樓中央區域的醫院裡。這個場景的建築與燈光令人聯想到《銀翼殺手》的布景設計。尤其摩天大樓底下的金字塔型結構，很像雷利·史考特電影中製造仿生人的廠商——泰瑞爾公司的總部（Mead，Hodgetts & Villeneuve，2017，127頁）。鏡頭接近大樓的動態效果是連續混合三幅背景成品做成的。這張概念美術樣板被用來當作第一幅背景的藍圖（第954 cut）。

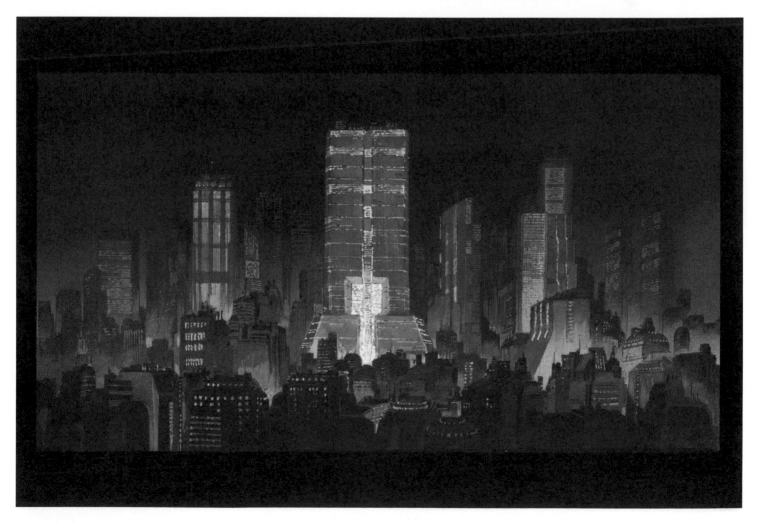

AKIRA 阿基拉，第 1169 cut
背景最終成品
繪者不明
紙、廣告顏料
35 × 116 cm

這是本書所收錄的背景成品中尺寸最大的一幅，描繪研究設施的核心區域的管線（見45頁）。片中鏡頭從右到左迅速掠過背景，追蹤一台飛行器。

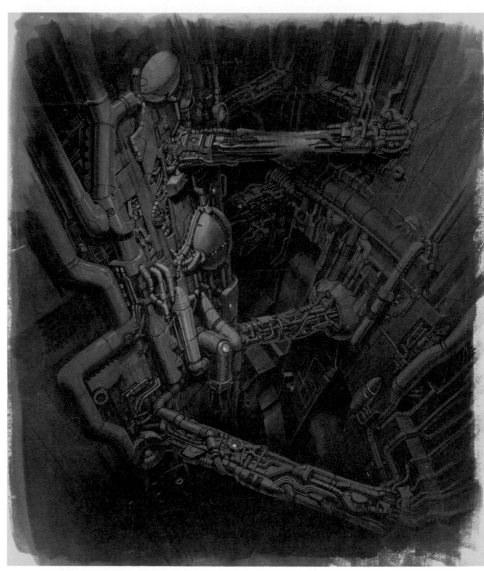

AKIRA 阿基拉，第 1176 cut
背景最終成品
紙、廣告顏料
48 × 41 cm

本圖和左頁第1169 cut所顯示的中央供應核心相
同，只是換個視角。垂直柱狀內含像電力、自來
水、瓦斯和通訊服務等各種基礎設施的有機組合。

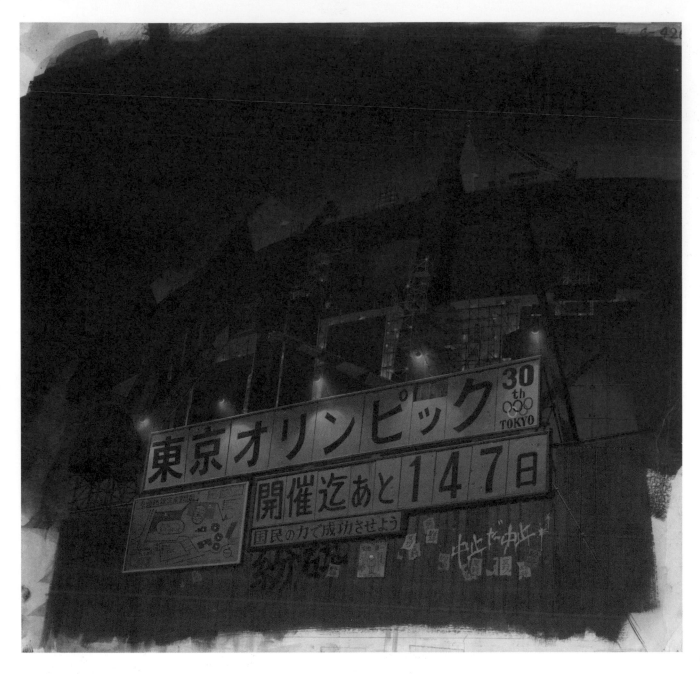

AKIRA 阿基拉，第 426 cut
背景最終成品
繪者不明
紙、廣告顏料
39 × 40 cm

奧運場館是《AKIRA 阿基拉》片中非常重要的地點。場館底下的建
築工地裡，超自然生命體「AKIRA 阿基拉」的遺骸被保存在冷凍庫
中。
《AKIRA 阿基拉》最初在1982年以漫畫形式發表，動畫版則在1988
年上映。兩者的敘事都設定在2019年，大友克洋不知為何在故事
中設想奧運會隔年將在「新東京」舉辦。現實世界裡，東京在1964
年已經辦過一次奧運，碰巧還在2013年爭取到2020年的奧運主辦
權。這幅背景最終成品中的告示板寫著：「距離東京147天」。 底
下的字樣則是：「大家同心協力，辦一場成功的奧運吧」。

AKIRA 阿基拉，第 1986 cut
電影擷取畫面

AKIRA 阿基拉，第 1986 cut
概念美術樣板
水谷利春
紙、廣告顏料
17 × 30 cm

奧運場館裡，建造工程仍在進行中，但是左邊這塊區域剛因一起事故而毀損，
這個事故將發展成片中的最終對決（見第1924 cut，50頁）。

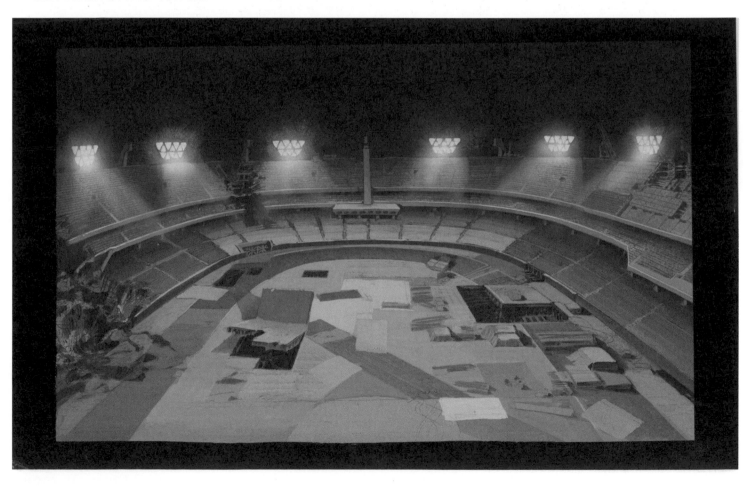

AKIRA 阿基拉，第 1924 cut
概念美術樣板
水谷利春
紙、廣告顏料
17 × 30 cm

仍在建造中的奧運主場館有一部分被摧毀了。在這幅概念美術樣板
中，香織從底下爬上樓梯之後見到了鐵雄。

AKIRA 阿基拉，第 1924 cut
電影擷取畫面

AKIRA 阿基拉，第 2177 cut
電影擷取畫面

AKIRA 阿基拉，第 2177 cut
概念美術樣板
水谷利春
紙、廣告顏料
17 × 30 cm

奧運場館上空的雲朵散去之後，看得到一個大坑洞。場館已在最終
的災難性爆炸中被摧毀。「新東京」再度遭受重創，大洪水淹沒了
城市的廢墟。

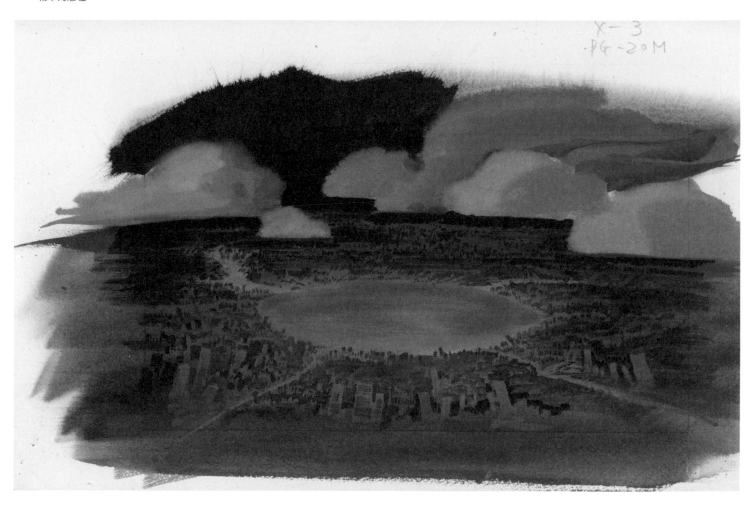

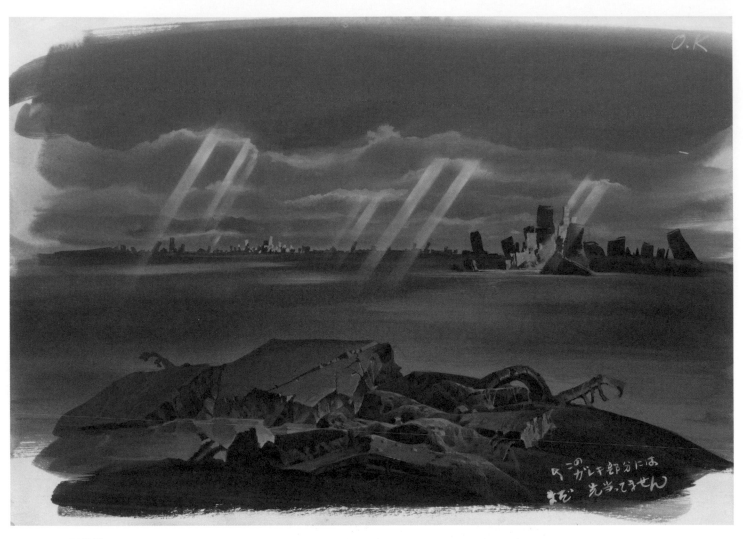

AKIRA 阿基拉，第 2204 cut
概念美術樣板
水谷利春
紙、廣告顏料
25 × 36 cm

天上的光線穿透雲層，可能來自鐵雄所在的時空。右下角的註解寫
著：「光線未觸及前景中這堆殘骸。」

AKIRA 阿基拉，第 2204 cut
電影擷取畫面

在最終影片畫面中，光線的方向被改變了。

AKIRA 阿基拉，第 2175 cut
背景最終成品，Book與背景
小倉宏昌
2圖層，紙、賽璐珞、廣告顏料
30 × 47 cm

在製作的最終階段通常時間很趕，所以水谷動員了他的同僚，請求他們協助。前來幫忙的小倉宏昌畫了這幅背景最終成品。繪畫技巧、建築物質感的抽象程度，以及整體外觀氛圍都是小倉的典型風格（水谷，個人訪談，2019年6月3日）。但是小倉的名字並未出現在片尾工作人員名單裡。

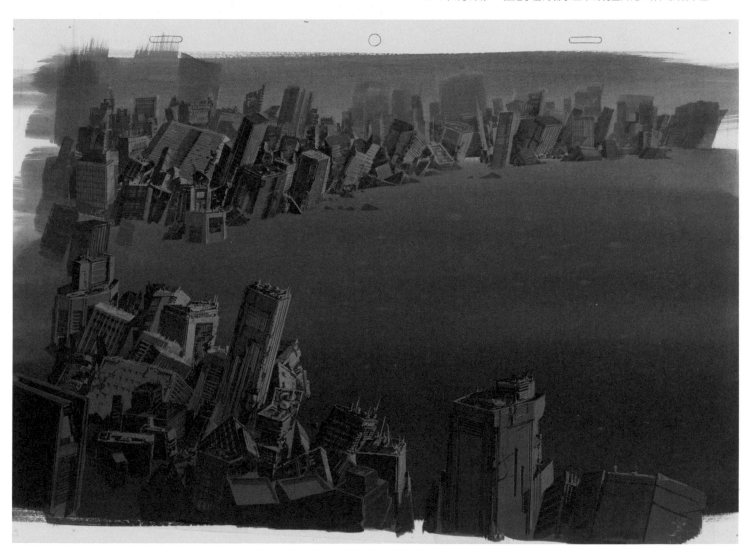

AKIRA 阿基拉，第 2211 cut
概念美術樣板
水谷利春
紙、廣告顏料
29 × 21.5 cm

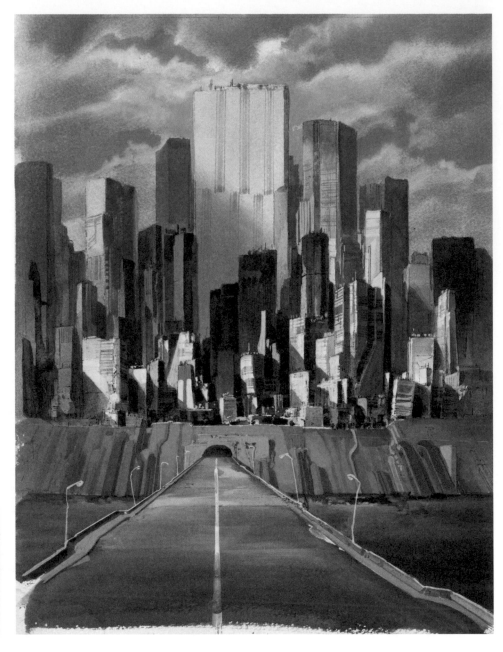

AKIRA 阿基拉，第 2211 cut
電影擷取畫面

AKIRA 阿基拉，第 2211 cut
背景最終成品
大野廣司
紙、廣告顏料
50 × 36 cm

最終大爆炸之後，已逝主角鐵雄的三個朋友發現自己身在「新東京」的外圍。他們騎著機車離開，進入舊東京的城市廢墟。

在日本的戰後經濟中，建築與重建經常被放在核心地位。在所謂的「建設國家」（日文：土建國家）裡，大量公帑被花費在數不清的水壩、公路與都市建設計畫上。然而，這些計畫有無必要或符合公眾利益，則非常令人質疑。如同新奧運場館的建造與隨後的毀滅所象徵的，《AKIRA 阿基拉》表達出伴隨著災難性毀滅，拆毀舊體制所帶來的喜悅與解放感。大友克洋與其同代人押井守，都懷抱著此一可追溯到1960年代的反文化理想主義。

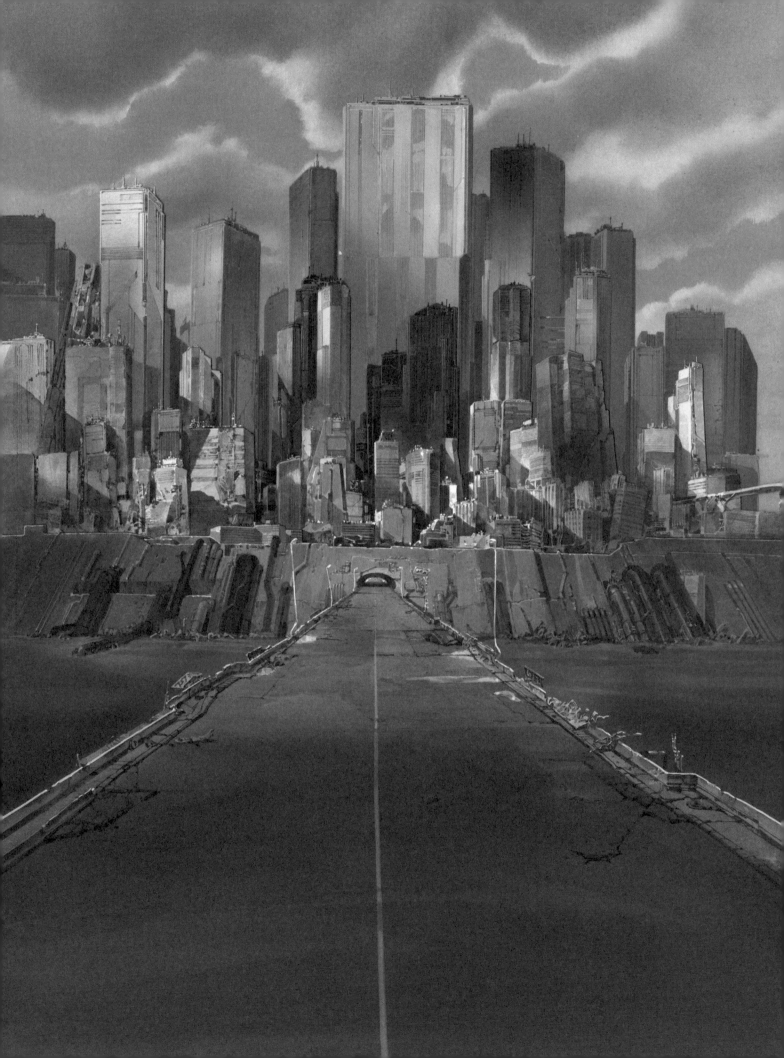

PATLABOR: THE MOVIE

機動警察劇場版

在這部押井守早期經典作品中，

重新構想了東京在近未來的可能樣貌，其成為片中主角。

押井守找來日本動畫業界的第一流人才合作，

在本片中將其運用背景圖畫來創造空間敘事的技巧發揮到完美的境地。

機動警察劇場版 1989年

日文片名：機動警察パトレイバー 劇場版　英文片名：Patlabor: The Movie
導演：押井守　編劇：伊藤和典　作畫：小倉宏昌　動畫：黃瀨和哉、澤井幸次
配樂：川井憲次　製片：I.G龍之子、Studio Deen　片長：118分鐘

機動警察劇場版，第 184 cut
背景最終成品，細部
小倉宏昌
紙、廣告顏料
25 × 35.3 cm

兩名警探乘船在水上移動時經過這座橋下。在分鏡中，押井守導演指定這個鏡頭應該呈現出「陰暗空間」的氛圍。以押井對這座城市的視覺規劃，他偏好有強烈明暗對比的背景。不過，美術監督小倉宏昌比較在意的是他該如何做到將某些細節強調出來而放掉其他細節，以求達到整體的強烈對比，而非採取某種一概而論的方法。無論如何，對押井守而言，最重要的是描繪東京都景觀的場景必須具備「品質、質地和真實感」。

本片背景設定在 1999 年的東京。二十世紀末，全球海平面上升迫使東京採取龐大的建設計畫──「巴比倫計畫」──利用東京灣開發填造出更多土地。劇情核心放在一批由人類駕駛、主要用於工程勞動的巨大機器人，亦即所謂的「Labor」。警方成立了「特車二課」（機動警察隊，配有最先進的警用「Patlabor」〔即 Patrol Labor 巡邏機器人〕）來應對這種新科技帶來的犯罪問題。

為了這部作品，押井守導演找來當代日本動畫業界眾多頂尖好手，發展出他透過背景圖畫來創造空間敘事的獨門技巧。透過這個手法，整個東京儼然成為電影主角。這在片子第二部分的開頭最為明顯，在該場景中，兩位警探在東京到處追查歹徒的足跡。押井守對其拍攝意圖有過如下說明：「這場戲的目的不在描繪角色，而在描繪東京都本身。大部分的電影，都是在影片中段、情節走不下去、為了改變方向的時候，才插入城市街景作為過場。但是在這部片裡，我認為東京街景本身就是高潮。這場戲的前幾個鏡頭根本不嘗試解釋發生什麼事，結構上先凸顯出場景，然後過了幾個鏡頭，觀眾才會清楚發生

什麼事。」在《機動警察劇場版 2》（1993）和《攻殼機動隊》（1995）等後續作品中，押井守也放入了類似的場景。

本片描繪精細的城市景觀，加上劇情年代設定在觀眾感覺切身的近未來，讓它成為票房和影評的雙重贏家。押井守在打造動畫片中寫實場景時抱持的概念，不是為了十年後的東京創造出一個全新的城市景觀，而是想表現出東京這個既有城市在十年後可能的樣貌。對美術監督小倉宏昌的團隊來說，這意味著作畫時最重要的是把東京畫成製作當時的 1989 年，但又要修改調整成彷若 1999 年的樣貌。押井守的觀念是「透過動作場面來描繪東京的面貌，而非讓城市景觀本身直接吸引注意力」。

為了達成這個目標，押井守表示該片攝影的最大宗旨就是「團隊如何能成功地閃避一般動畫片中常用的傳統運鏡和 Layout」。如此一來，為了找出不尋常的攝影角度，整個美術團隊不斷地在大東京都會區奔波勘景，經常從城市的水路上開發出罕見的視角。

機動警察劇場版，第 182 cut
背景最終成品
小倉宏昌
紙、廣告顏料
18 × 25.5 cm

《機動警察劇場版》是史上第一次寫實背景畫作的地位優先於動作戲的動畫。左圖這幅背景最終成品呈現出東京御茶水地區聖橋附近、神田川的全景景觀。這座橋是東京的地標之一，啟發了北區瀧野川的音無橋等其他類似建築的建造。雖然許多人都知道這地方，但從河面上觀看的視角很罕見，只能搭船看到。

機動警察劇場版，第 186 cut
背景最終成品
小倉宏昌
紙、廣告顏料
25 × 35.3 cm

兩位警探的水上之旅到此結束，他們在漂浮式公寓建築的木造結構
前方上岸。為了逼真描繪出舊市區樣貌，小倉用高對比的圖像來呈
現出東京夏季的光線特質。各種綠色調的陰影讓整個場景略微帶點
憂鬱的氣氛。

機動警察劇場版，勘景照片
樋上晴彦
黑白攝影，小型負片沖印

《機動警察劇場版》的故事設定在1999年的東京，對於當時東京城市景觀正在發生的變化，本片提供了相當寫實而重要的圖像紀錄。場景攝影師樋上晴彦和美術團隊跑遍全東京大街小巷，尋找新鮮而罕見的視角。樋上都用黑白底片拍攝，以避免干擾美術監督的用色選擇。

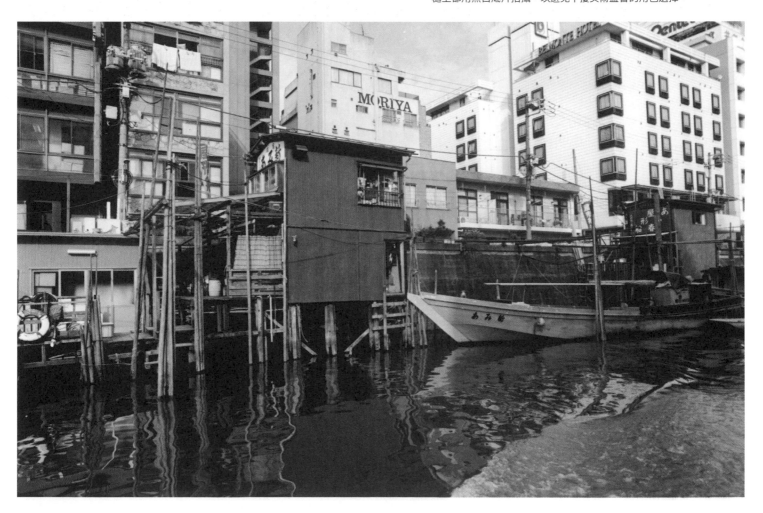

機動警察劇場版，第 279 cut
背景最終成品
草森秀一
紙、廣告顏料
25 × 35.3 cm

公寓二樓窗戶外懸掛的鳥籠。動畫作品中的背景繪製通常被視為次
要的事——大家比較重視在這些背景前面行動的角色們。然而，在
《機動警察劇場版》的幾個橋段中，背景美術變成優先重點，真正
成為劇情敘述者出現。按押井守的解釋，這一幕的運鏡特別緩慢，
持續了大約五分鐘（第270到312 cuts），目的是為了「賦予背景
沉重感」。

機動警察劇場版，第 423 cut
背景最終成品
草森秀一
紙、廣告顏料
38 × 34 cm

這張大幅背景成品圖是用來讓鏡頭
由下往上緩移。

機動警察劇場版，第 423 cut
電影擷取畫面

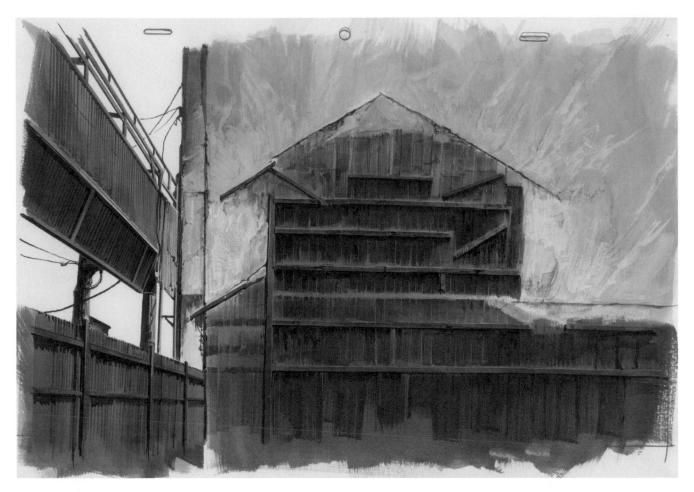

機動警察劇場版，第 281 cut
背景最終成品
小倉宏昌
紙、廣告顏料
25 × 35.3 cm

一個舊公寓遭拆除的空地，牆上的驚人痕跡能清楚
看到曾經豎立在此的建築物輪廓。

機動警察劇場版，勘景照片
樋上晴彥
黑白攝影，小型負片沖印

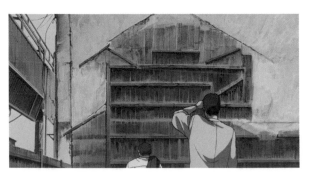

機動警察劇場版，第 281 cut
電影擷取畫面

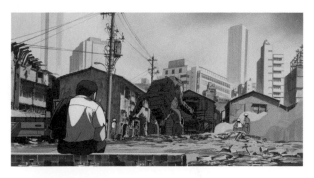

機動警察劇場版，第 308 cut
電影擷取畫面

機動警察劇場版，第 308 cut
背景最終成品
小倉宏昌
紙、廣告顏料
25 × 35.3 cm

在這幅精彩的圖像中，警探坐在貼著磁磚的建築殘骸上，看著眼前的荒涼場景。最終影片中有架「Labor」機器人正在拆除畫面中央的公寓建築（見左上圖）。

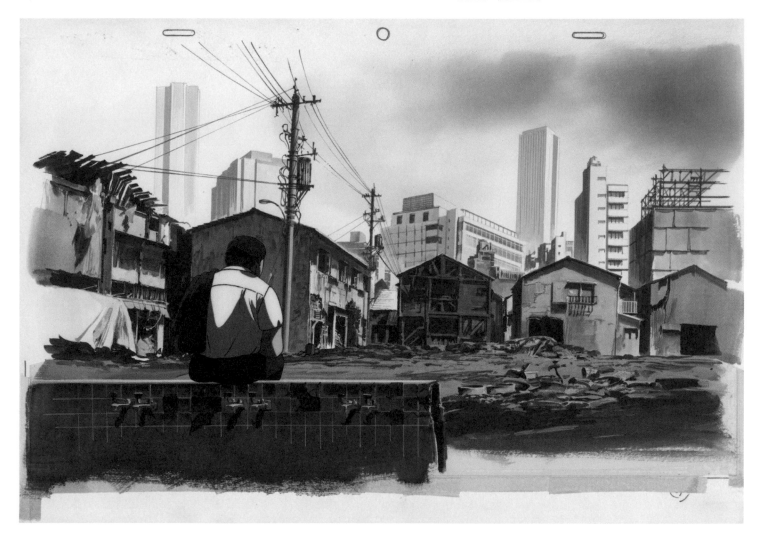

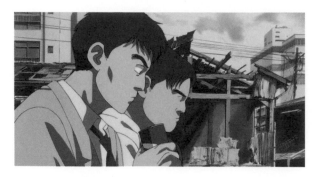

機動警察劇場版，第 310 cut
電影擷取畫面

機動警察劇場版，第 310 cut
背景最終成品
小倉宏昌
紙、廣告顏料
25 × 35.3 cm

東京不像許多歐洲城市，會重新整修舊建築物，令老屋重生，而通常會拆毀整個社區再重建。被廢棄的房屋只留下先前住戶的痕跡，它們遲早會逐漸消失，被新的建築取代。

機動警察劇場版，第 382 cut
背景最終成品
小倉宏昌
紙、廣告顏料
25 × 35.3 cm

押井守在分鏡中形容這個鏡頭是「一塊被圍籬包圍的空地。我們看得出它曾經是個維護良好的整潔街區，但現在變得寸草不生。有一棟廢棄建築散發出壓倒性的存在感。後方有看似虛構的新大樓。整個場景在熱浪中波動。」這棟老房子因為被放在此圖視野的焦點，並且用纖細筆觸仔細地描繪出細節，對比背景中摩天大樓群平板簡略的描繪方式，氛圍特徵因此被凸顯出來。

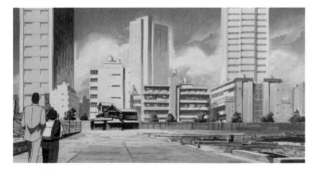

機動警察劇場版，第 382 cut
電影擷取畫面

PATLABOR 2: THE MOVIE

機動警察劇場版2

為了濃密、寫實地把東京描繪成城市中心的戰場，

《機動警察劇場版2》在Layout上投注了前所未有的心血。

本片複雜的主題與新穎的創意手法，

對整個動畫業界影響深遠。

機動警察劇場版2 1993年

日文片名：機動警察パトレイバー2 The Movie　英文片名：Patlabor 2: The Movie
導演：押井守　編劇：伊藤和典　美術：小倉宏昌　動畫：黃瀨和哉
配樂：川井憲次　製片：Production I.G　片長：113分鐘

機動警察劇場版2，第 201 cut
背景最終成品，細部
小倉宏昌
紙、廣告顏料
25.5 × 36 cm

這幅背景成品呈現的是橫濱灣大橋。該圖被用來當作電視廣告的次要敘事圖像，時序在大橋被飛彈炸毀、引爆劇情進展之前。在《機動警察劇場版2》裡，押井守經常使用這種「影像中的影像」之技法。

　　劇情設定在 2002 年的冬天，第一集電影的事件過後三年。橫濱灣大橋突如其來地被一枚飛彈炸毀。碰巧在現場拍到的一段影片顯示附近似乎有一架 F-16 戰鬥機──看來這架飛機可能是日本航空自衛隊（JASDF）所操控。日本軍方的另一個部門陸上自衛隊（JGSDF）以軍事手段接管東京都，並且實施戒嚴法回應這個謠言。掛著陸上自衛隊標誌的直升機攻擊了東京灣的幾座橋梁，又摧毀了各種通訊中心，更加令民眾恐慌。此外，特殊突擊隊的狙擊手擊落了一架負責干擾大東京都會區所有電子設備的自動駕駛小飛船。飛船墜毀在人口稠密的市中心之後，釋放出疑似致命的毒氣。機動警察的原班人馬隊員判斷當下的警方高層已經無法控制整個狀況，決定重新集結最後一次，以阻止這些瘋狂行為。

　　當押井守被介紹進外國市場時，在本片之後的《攻殼機動隊》（1995）因為享有國際盛名，通常成為注意焦點。然而，押井守本人把《機動警察劇場版2》視為他最重要的作品，因為該片深刻地探索日本作為一個國家與社會的本質（押井，1993b，142 頁）。這部片於 1993 年在院線上映，成為導演個人與日本動畫界兩

方面成就的里程碑傑作。這是押井守頭一次在作品畫面中同時處理動畫和觸及多種真實社會現象的劇情故事。將近五十年沒有戰爭的日本變得完全習慣於和平。不過，電影上映不久後，整個國家被兩件重大災難粗暴地喚醒、認清自己的脆弱：阪神大地震和奧姆真理教發動的東京地下鐵沙林毒氣事件，兩者都發生在 1995 年。事實上，《機動警察劇場版 2》中可說預告了這兩件災難的場景，導致本片更加受到推崇。

　　《機動警察劇場版 2》是由拍出第一部機動警察電影的同一家公司 Production I.G 負責製作。I.G 對這部作品相當投入，全力支持這部主題複雜的困難電影的拍攝。押井守的敘事如果缺乏有根據且令人信服的視覺圖像，很容易因此而失去真實感與重量──沒有優質動畫，他的作品就無法發揮完整潛力。

　　Production I.G 作品的高品質確保了《機動警察劇場版 2》能達到這項需求，而且這部作品大大影響了 Production I.G 未來的走向。這家工作室後來成為製作《機動警察劇場版 2》的贊助夥伴，在押井守的後續作品《攻殼機動隊》和《攻殼機動隊 2：

INNOCENCE》（2004）中，仍然延續它對押井作品的財務投資以及對動畫藝術品質的追求，確立這些重要作品都能達到動畫的新標準。

《機動警察劇場版 2》的整體調性既黑暗又陰鬱。大多數鏡頭從固定的攝影機視角拍攝，即使追鏡也是以平緩的步調進行。柔和的調性和漸進的步調讓觀眾漫步經過片中的諸多隱喻，以及水、魚、狗和鳥的意象——這些獨特的圖像學也構成押井守風格中的強烈特徵。日本動畫少有能讓成熟觀眾欣賞的特質，因此《機動警察劇場版 2》受到了經常對舊有動畫感到不滿足的年長觀眾之喜愛。

在這部作品中，押井前所未有地重視 Layout 階段並投入大量精力。五位技巧高超的畫師被託付繪製 Layout 的任務：渡部隆、今敏、竹內敦志、水村良男和荒川真嗣。此後，渡部和竹內就經常和押井合作，而今敏自己則當上了動畫導演。Layout 流程配置了比動畫（包含關鍵的「原畫」和之間的「動畫」）製作本身還要多出一倍以上的時程，明確地指出哪裡才是動畫製作的真正創意重心。這個製作方式帶給整個動畫業界莫大的影響。（押井，1993b，16 頁）。

機動警察劇場版2，勘景照片
樋上晴彥
黑白攝影，小型負片沖印

樋上晴彥這張概念照片是在進入電影製作流程之前拍攝的。對押井守來說，「透過觀景窗看到的世界跟肉眼所見的非常不同。人類的眼光已經嚴重抽離了城市，甚至根本沒看出河川和壕溝裡通常有水在流動。透過觀景窗，人類的眼光才重新進入了城市。」（押井，1994，33頁）

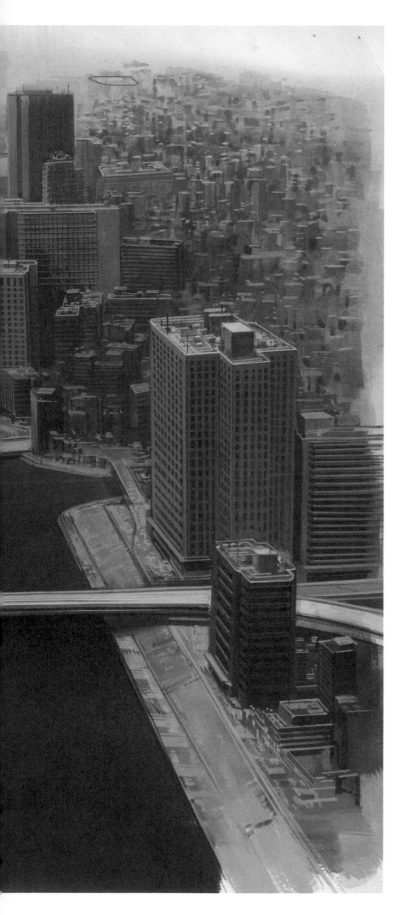

機動警察劇場版2，第 572 cut
背景最終成品
小倉宏昌
紙、廣告顏料
29 × 38.7 cm

此為東北方視角的隅田川想像景觀，暗示它在2002年可能會是什麼模樣。此地至今看起來仍然差不多，不過蓋了許多更高的大樓。在圖片背景中，遠景的佃大橋成為直升機攻擊的首要目標，從殘骸中冒出煙霧。其他在影片中接續遭到攻擊的橋梁，從後往前分別是中央大橋（吊橋）、永代橋（有半圓形結構）和隅田川大橋（在前景）。

機動警察劇場版2，第 572 cut
電影擷取畫面

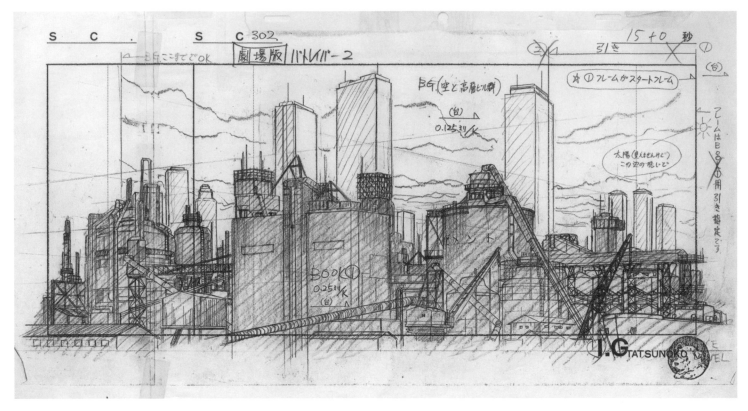

機動警察劇場版2，第 302 cut
Layout
小倉宏昌
紙、鉛筆
26 × 44.8 cm

美術監督小倉宏昌畫了這些設定在東京灣內的沉靜景觀Layout。
這個場景呼應了《機動警察劇場版》（第270-312 cut）、《攻殻
機動隊》（第314-346 cut）與《攻殻機動隊2：INNOCENCE》
（第36景，第1-45 cut）裡的類似場景。
此Layout前景是根據勘景照片而繪，但是背景描繪了現實中不存在
的摩天大樓群，因此Layout呈現了現實與虛構的對比。押井守從
《機動警察劇場版》以來的主要手法一向是「充滿現在的過去和幻
影般的未來」（押井，1994，50頁）。這個鏡頭的動作——攝影機
水平長距離拉動——很緩慢，持續了十五秒。這種鏡頭讓攝影品質
的負擔很大，因為必須非常精準才能避免影像抖動。

機動警察劇場版2，第 302 cut
電影擷取畫面

機動警察劇場版2，第 311 cut
電影擷取畫面

機動警察劇場版2，第 311 cut
Layout
小倉宏昌
紙、鉛筆
30.4 × 87.5 cm

這個長鏡頭長達十八秒，呈現在羽田機場附近面向水道、有著「動作電影聖地」之稱的一座廢棄工廠。此Layout是根據勘景照片所畫。押井守對此的評論是「勘景的時候是否具備攝影眼非常重要，包括選擇鏡頭。如果你技術上自信不夠，就必須雇用樋上晴彥這種可靠的攝影師。一定要用黑白照片以免被實景色彩的印象動搖。」（押井，1994，51頁）

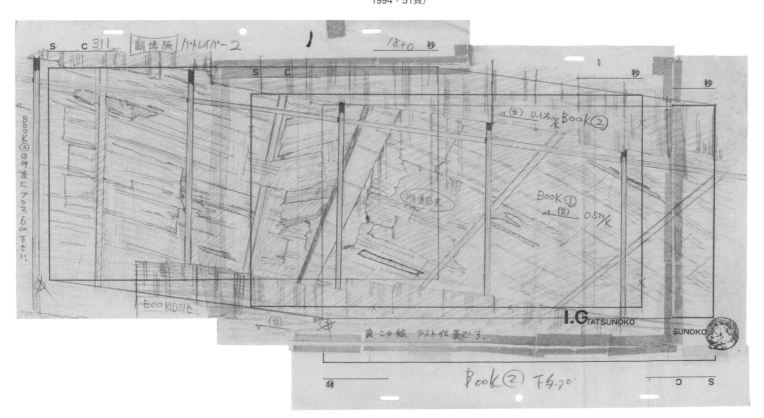

s　c 304.

② 劇場版 パトレイバー2

機動警察劇場版2，第 304 cut
Layout
小倉宏昌
紙、鉛筆
29 × 47.5 cm

東京灣區的景色在這個長達二十五秒的鏡頭中緩緩帶過的同時，主角針對和平與即將來臨的戰爭陷入典型的押井式獨白。後藤隊長告訴他的同僚南雲：「我們都是為國家服務的警官。但我們具體上想要保護的是什麼呢？日本從二次大戰之後就沒打過仗了，你和我一輩子都活在承平時代。和平──這就是我們拚命保護的東西。但是和平對日本真正的意義是什麼？……因為戰爭之後就是和平，和平又無可避免會導致戰爭。總有一天，我們會發現和平不只是沒有戰爭而已。你有想過這件事嗎？」

機動警察劇場版2，第 304 cut
電影擷取畫面

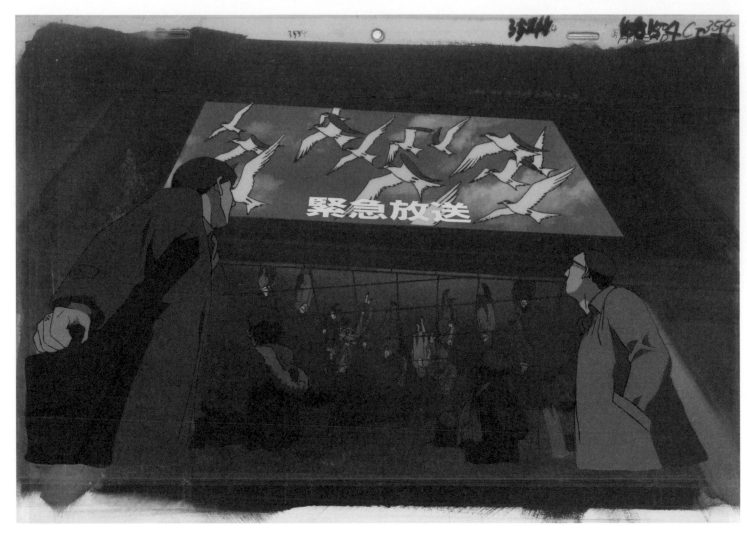

機動警察劇場版2，第 354 cut
背景最終成品，Book與場景
小倉宏昌
7圖層，紙、賽璐珞、廣告顏料
25.5 × 36 cm

這幅背景成品來自今敏繪製的一張精緻Layout。它描繪新宿Alta購
物中心前方的大型螢幕。這張Layout很複雜，因為螢幕後方的人群
移動要倒映在天花板上。由於動畫人物要用線條作畫，表達放大或
縮小的感覺相當困難。對押井守來說，螢幕上反射影像的呈現是增
添畫面真實感的重要工具。今敏是創作這種投射自身影像的專家，
他後來的動畫作品如《盜夢偵探》（パプリカ，2006）等，主題都在質
疑各種螢幕形象的真實性。
這張背景最終成品複製畫相當陰暗，色彩顯得很陰鬱，因為是實際
疊合多層圖層再掃描的結果。

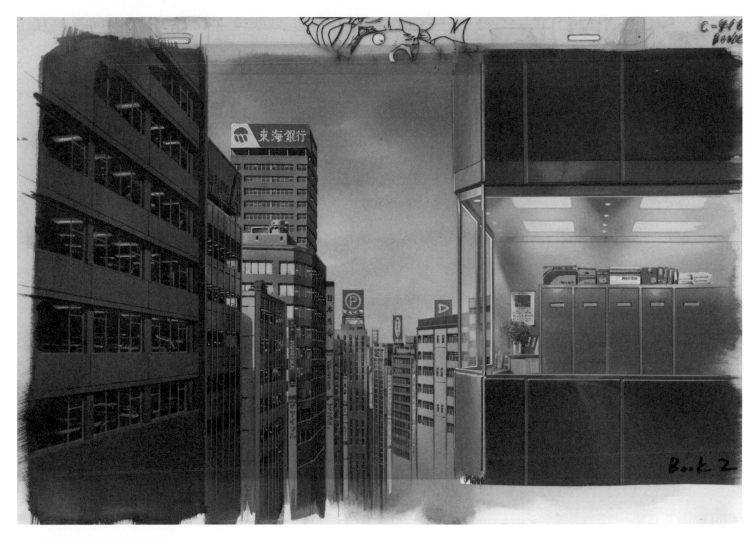

機動警察劇場版2，第 416 cut
背景最終成品，Book與背景
小倉宏昌
3圖層，紙、賽璐珞、廣告顏料
25.5 × 36 cm

這個鏡頭是根據今敏的Layout而來。視線高度設定在街道上空，以對照出會出現在右方窗戶上的人群和遠處的景觀。為了強調這個視覺效果，這些角色也會動畫處理。引進這種角色動畫當作背景的一部分對於動畫製作過程來說非常困難，因為會打斷原畫師的工作流程，他們通常不會直接和美術部門配合（押井，1994，62頁）。

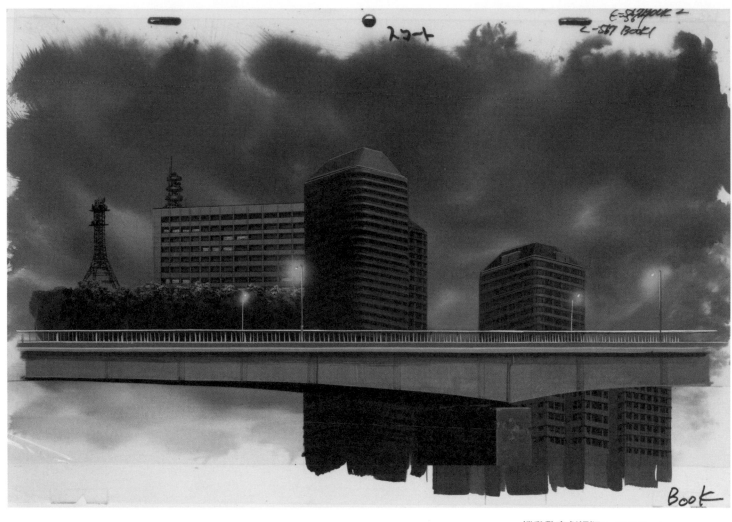

機動警察劇場版2， 第 567 cut
背景最終成品，Book與背景
小倉宏昌
2圖層，紙、廣告顏料
25.5 × 36 cm

這個鏡頭呈現直升機攻擊時被瞄準的佃大橋（請見第72頁第572 cut的背景）。比起《機動警察劇場版》第一集，續集使用完全不同的色調。《機動警察劇場版2》基本上是單色調的灰色世界。攻擊場面的成品背景尤其陰鬱。

機動警察劇場版2， 第 567 cut
電影擷取畫面

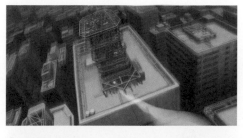
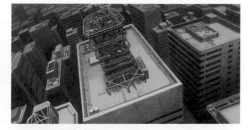

機動警察劇場版2，第 579 cut
電影擷取畫面

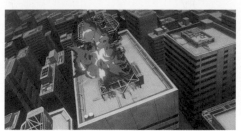
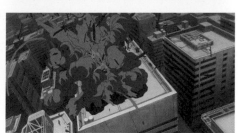

機動警察劇場版2，第 579 cut
背景最終成品，Book與背景
小倉宏昌
2圖層，紙、賽璐珞、廣告顏料
25.5 × 36 cm

直升機攻擊電訊系統的目的，是要摧毀城市基礎建設的關鍵部分。

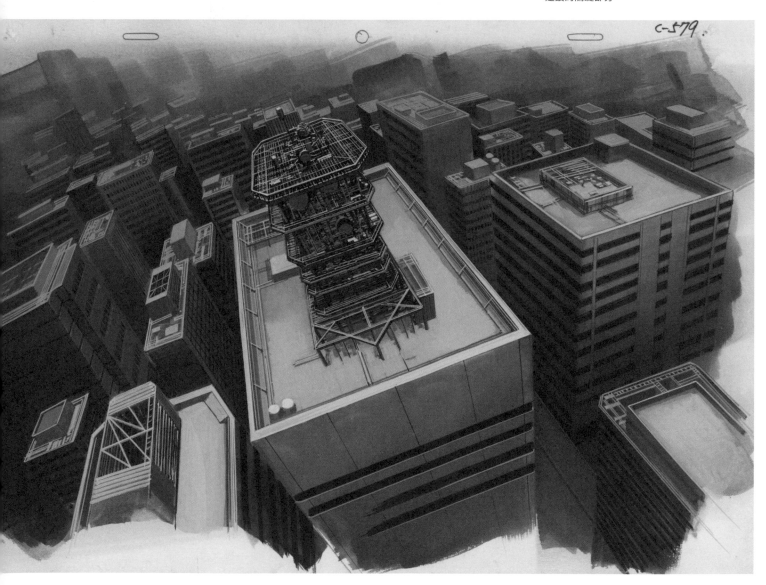

機動警察劇場版2，勘景照片
樋上晴彥
黑白攝影，小型負片沖印

日本橋的勘景照片。這張照片用於直升機攻擊的最後一個鏡頭中，
這個東京的重要象徵被飛彈摧毀了。
日本橋也是東京的一個商業區，是通往日本全國各地距離的計算起
點——顯示與首都距離的公路告示牌其實指的是距離日本橋多少公
里。在1964年奧運會之前不久，這座橋上面建造了快速道路，擋住
了從橋上遠眺富士山的經典景觀。

機動警察劇場版2，第 583 cut
電影擷取畫面

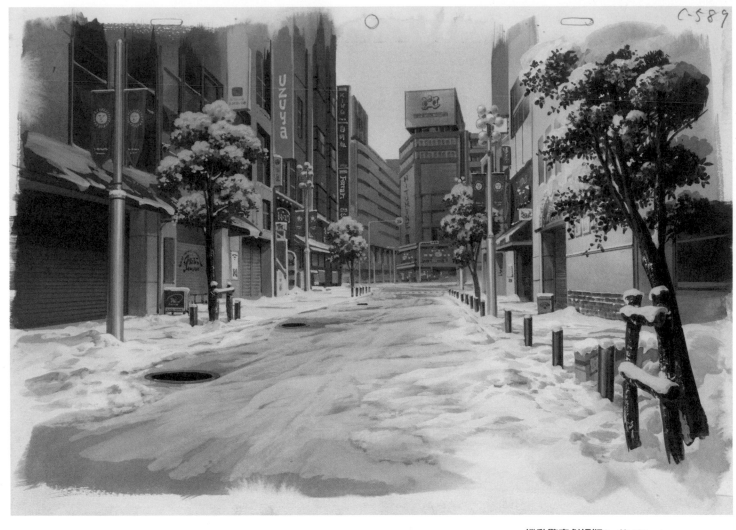

C-589

機動警察劇場版2，第 589 cut
背景最終成品
小倉宏昌
紙、廣告顏料
25.5 × 36 cm

突發的爆炸打破了看似平靜的東京街道
雪景。

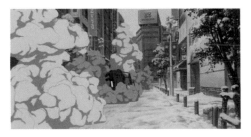
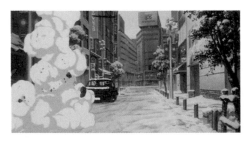
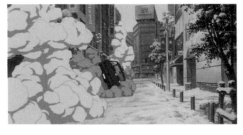

機動警察劇場版2，第 589 cut
電影擷取畫面

機動警察劇場版2，第 617 cut
電影擷取畫面

機動警察劇場版2，第 617 cut
背景最終成品
小倉宏昌
紙、廣告顏料
25.5 × 36 cm

從空中俯瞰，這座城市顯得比押井守後續作品《攻殼機動隊》(1995)
中的虛構城市新港市脆弱多了。

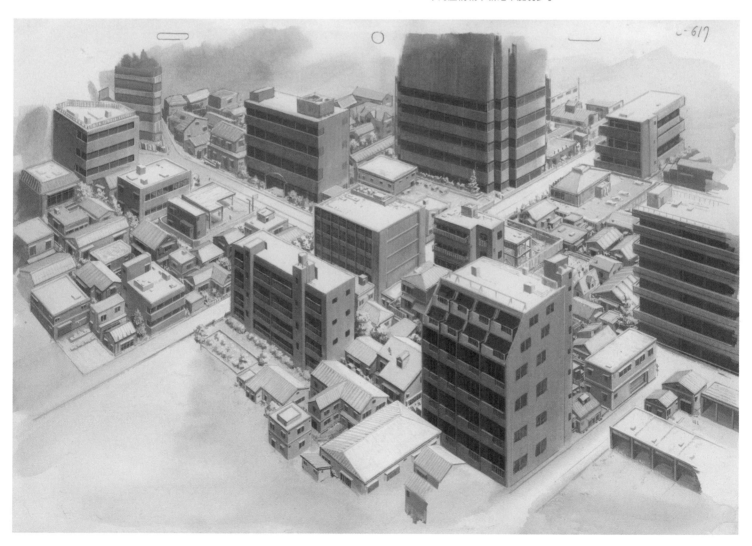

機動警察劇場版2，第 630 cut
背景最終成品
小倉宏昌
紙、廣告顏料
25.5 × 36 cm

這張畫作描繪主角之一南雲忍所居住傳統日式住宅裡的「床之間」
（迎客空間）。南雲警官在這個凹退處前方休息，冥想她在這個鏡
頭過後不久即將展開的最終決戰中所擔任的角色。這張Layout出自
今敏之手。

機動警察劇場版2，第 632 cut
背景最終成品
小倉宏昌
紙、廣告顏料
25.5 × 36 cm

從南雲家的客廳看向外面庭院的景觀。這個鏡頭的Layout是今敏負責的，最終影像顯示南雲坐在窗前往外看到一隻狗出現。《機動警察劇場版2》是押井守第一次在片中放進巴吉度獵犬，後來這隻狗成為他的註冊商標，出現在後續的每一部作品中。

機動警察劇場版2，第 632 cut
電影擷取畫面

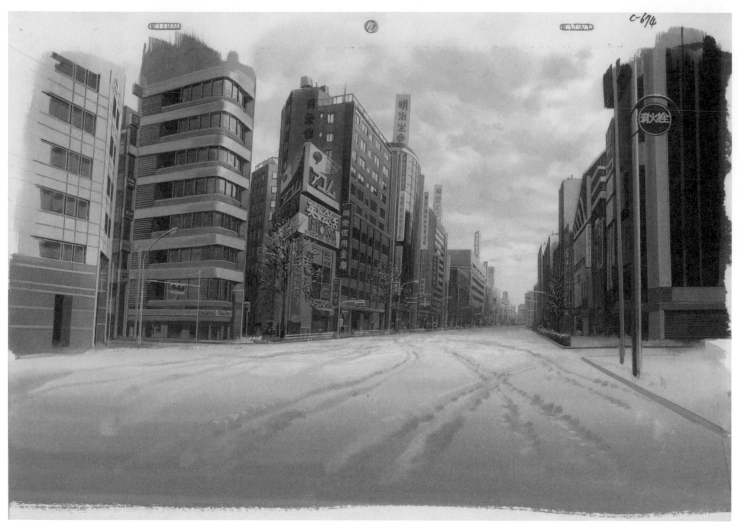

機動警察劇場版2，第 674 cut
背景最終成品
小倉宏昌
紙、廣告顏料
25.5 × 36 cm

這幅作品是根據竹內敦志繪製的Layout而來，捕捉了靖國通（東京都幹道302號）的寬度和飛船墜落時的深度之間的對比。比起東京的實景，道路兩旁的大樓高度被稍微壓低了些。

機動警察劇場版2，第 680 cut
電影擷取畫面

被擊落的飛船在市中心洩出瓦斯。

機動警察劇場版2，第 680 cut
背景最終成品
小倉宏昌
紙、廣告顏料
25.5 × 36 cm

為了繪製這種圖像，美術團隊搭乘直升機勘景。「沒有比真實更棒的東西了。」押井守導演這麼說過（押井，1994，67頁）。把視角移至空中，可以強調出高度和廣度，同時還能營造出客觀的印象。

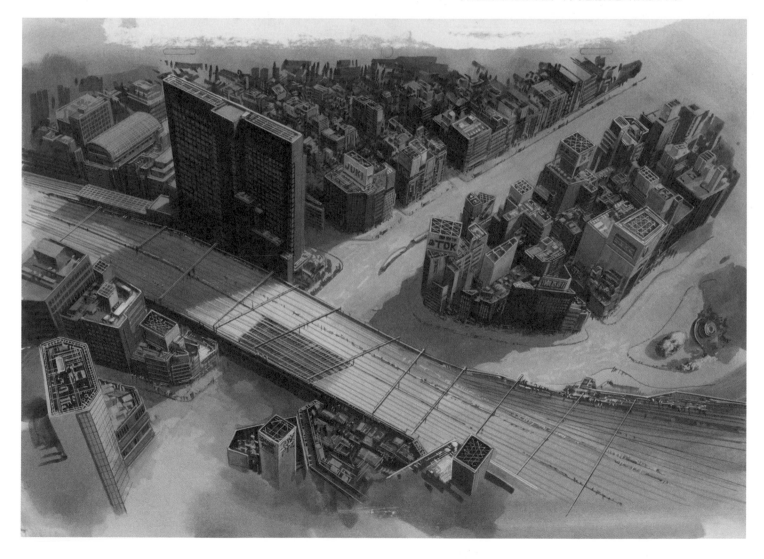

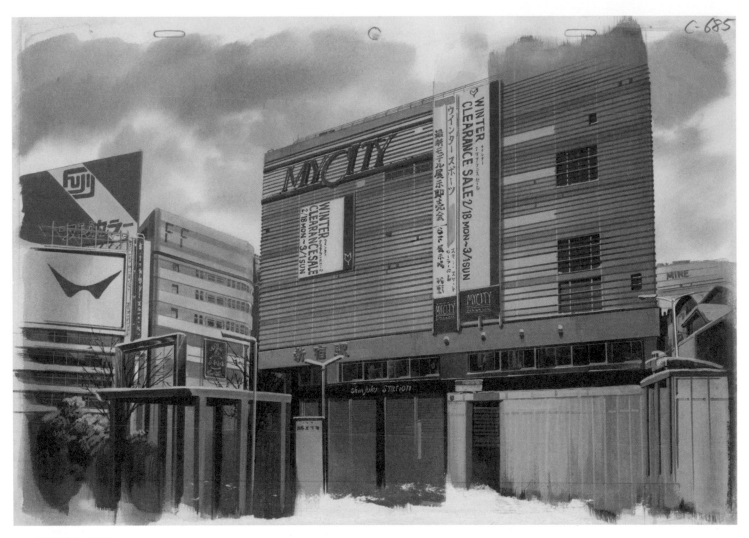

機動警察劇場版2，第 685 cut
背景最終成品
小倉宏昌
紙、廣告顏料
25.5 × 36 cm

這個鏡頭呈現的是新宿東口的My City購物中心前方廣場的場景。
視角被壓低在畫面下方。

機動警察劇場版2，第 685 cut
電影擷取畫面

機動警察劇場版2，第 728 cut
背景最終成品
小倉宏昌
紙、廣告顏料
25.5 × 36 cm

這幅背景呈現出銀座線上被廢棄的新橋地鐵站。在最終決戰中，機動警察團隊利用這條地鐵線的舊路段，去接近歹徒藏身處的一座人造小島。

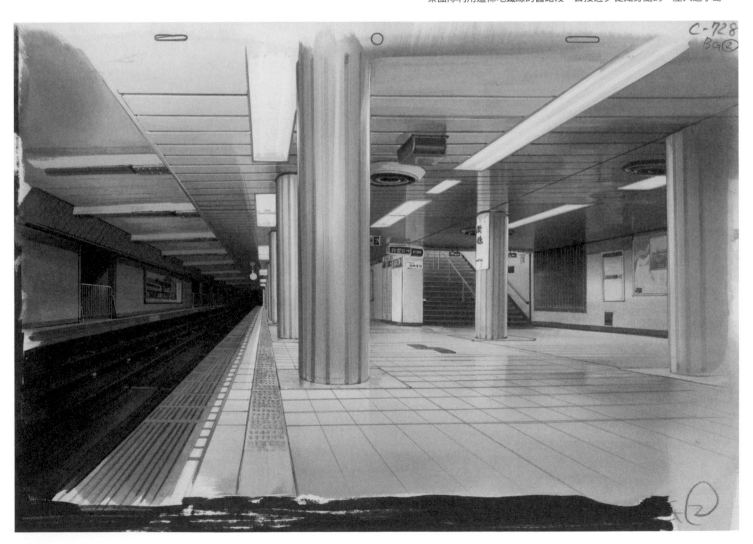

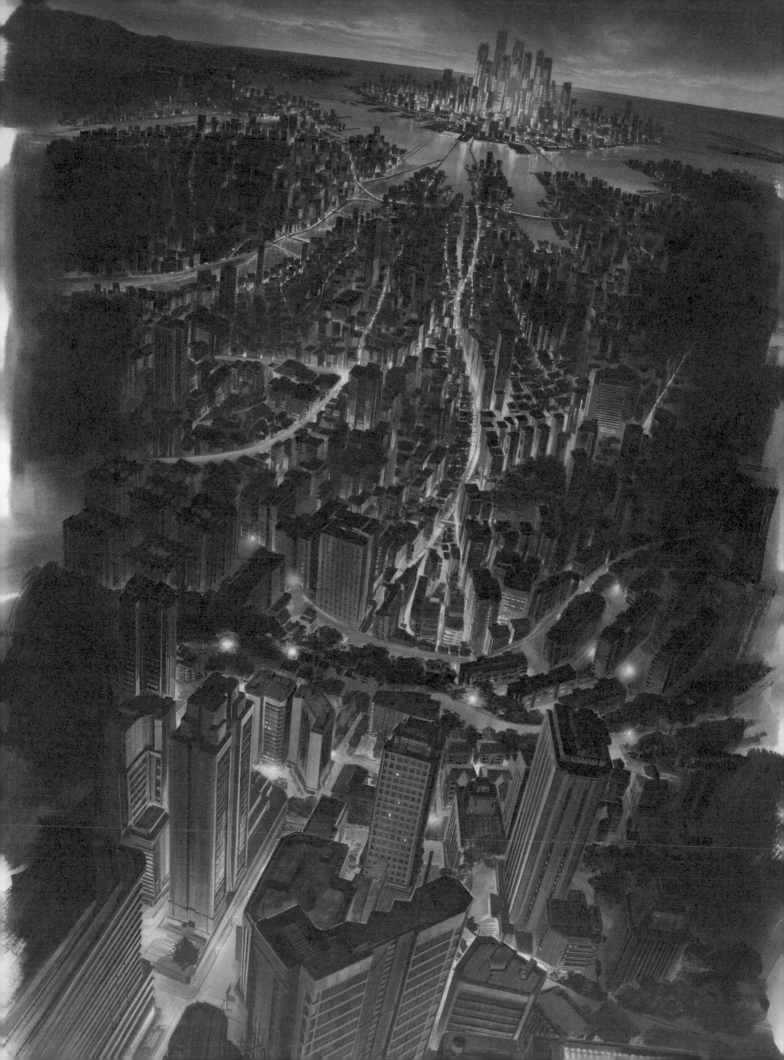

GHOST IN THE SHELL

攻殼機動隊

**《攻殼機動隊》的背景設定為
一個黑暗、反烏托邦、處於傳統和高科技交會點的城市；
片中借用香港嘈雜喧騰的都會景觀，同時成就日本動畫史上
最精美的手繪背景，是科幻電影里程碑之作。**

攻殼機動隊 1995年

日文片名：GHOST IN THE SHELL / 攻殼機動隊　英文片名：GHOST IN THE SHELL
導演：押井守　編劇：伊藤和典　美術監督：小倉宏昌　美術：草森秀一　動畫：沖浦啟之、岡村天齋、
西久保利彥　配樂：川井憲次　製片：Production I.G　片長：83分鐘
原作為士郎正宗的同名漫畫《攻殼機動隊》，1989年於講談社的《Young Magazine》週刊開始連載。

攻殼機動隊，第 683 cut
背景最終成品，*細部*
小倉宏昌
紙、廣告顏料
84 × 42 cm

《攻殼機動隊》的最後一個鏡頭呈現出整個劇情發生的所在地——「新港市」的概觀。遠景中，新市區的摩天大樓群聳立在人造島嶼的中央。這些建築物被描繪成約三百公尺高，低矮建築填補了高樓周圍的空間。前景的摩天大樓的高度比較正常，大約三十層樓左右。美術監督小倉宏昌曾說這幅影像試圖表達出「新舊事物的共存」，這也是貫穿全片的核心主題（押井，1995b）。

《攻殼機動隊》的時代設定於西元 2029 年，發生在名為「新港市」的虛構城市裡。許多人能利用科技強化他們的肉體，並有全球電子網路可連結到全世界。生化人探員草薙素子少校和搭檔巴特正在追捕神祕的傀儡師，他就像電腦病毒一樣，能駭進被害者的神經機械大腦。

本片場景的設定宗旨在於呈現出未來感的同時，仍保有強烈的現代風貌——士郎正宗的漫畫原著就設定在一個廣大蔓生但顯然是未來日本的大都會。《機動警察》系列動畫中，東京作為背景來源明顯可辨，然而《攻殼機動隊》片中絕大部分的混合式都市景觀卻是受到香港啟發。押井守承認，傳統和最新高科技發展交會的城市香港，是呈現他腦中影像最理想的模型。對押井守來說，舊水路和新建摩天大樓象徵著資訊之流，也就是這些資訊之流讓整座城市轉化為一個巨大的數據空間。他覺得近未來的城市會具備某種未知的元素——為了呈現這個神祕特質，他試圖描繪出資訊洪流在這個異類環境中湧現流竄。

新港市的特徵是舊城區和充滿摩天大樓的新城區之間有著鮮明對比。舊城區裡四處充滿了先前居民留下的痕跡，片中用近乎紀錄片式的寫實主義來描繪。相反地，新城區則看起來冷硬而高科技。美術監督小倉宏昌負責在電影的畫作中表現出兩個城市世界之間的對比。結果，冷藍色調主宰了新城區裡的場景，而舊城區的特徵則是光線昏暗。

除了勘景攝影師樋上晴彥的官方勘景行程之外，小倉自己也私下造訪香港，捕捉拍攝屬於他自己的香港印象。他後來拍的這些照片主要用於思考指定片中色彩和光線調性時作為靈感參考。

為了表現出老中國城的紛雜無序和固有的能量與活力，小倉花了許多心血仔細描繪每個場景內所有物件的細節。這點較及先前他與押井守合作的《機動警察劇場版》（1989）和《機動警察劇場版 2》（1993）有極大的不同，因為在這兩部前作中，小倉通常不會描繪陰影中的物品，最多只用抽象的方式速寫出來。

押井守在《機動警察劇場版2》的手法，顯示出他非常注意攝影效果，並且模仿真人電影的拍攝技術。此外，景觀在劇情中扮演了重要角色，新宿區顯然成為電影場景的主舞台。雖然《攻殼機動隊》的新港市以香港為取材範本，基本上它還是一個為了電影創作的虛擬場景——兩部作品的城市意象有著根本性的差異。

《攻殼機動隊》大致是以底片拍攝，數位特效只用在某些鏡頭，主要是那些說明數位科技的部分。電影中螢幕、掃描器、人工智慧和生化義體的描繪確實受惠於數位技術，但是小倉宏昌與草森秀一的背景最終成品，則可名列日本動畫產業中手繪技藝的最佳範例，並被公認為這項技藝的巔峰之作。

攻殼機動隊，第 316 cut
背景最終成品，Book與背景
草森秀一
2圖層、紙、賽璐珞、廣告顏料
26 × 38 cm

在這個鏡頭中，一般水上巴士駛過高架道路下的河道。這類船隻在市區中緩緩流動，淹沒在鮮豔霓虹招牌和擁擠人群之下。
這是某一景的第三個鏡頭，描述女主角草薙少校漫步穿越市區，探索四周的同時也探索自身內在的意義（第314-346 cut，約3分10秒）。

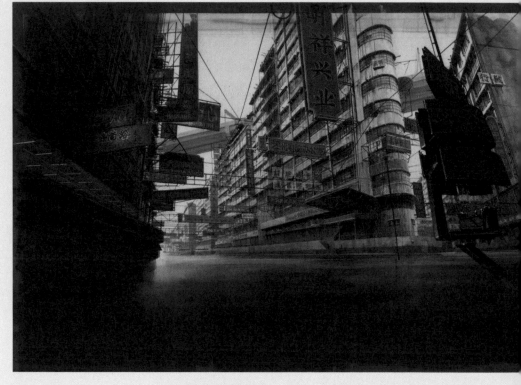

這個橋段發生在電影的中段，也是劇情的中間點。押井守偏好把這種橋段放進他的電影中段，在《機動警察劇場版》(1989)、《機動警察劇場版2》(1993)和《攻殼機動隊2：INNOCENCE》(2004)中也找得到類似的場面。在這些橋段中，幾乎完全以主人翁的視角來呈現，因此場景成為畫面中的主角，被描繪得非常仔細。這場戲裡，白天變成黑夜並開始下雨，製造出夢幻般的印象。前段顯示白天的舊城區，出自草森秀一之手；而後段是下大雨的夜晚，由小倉宏昌繪製。

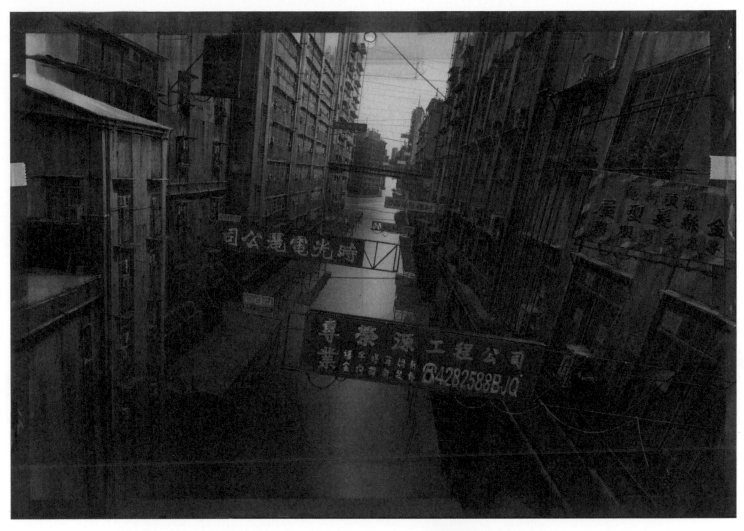

攻殼機動隊，第 318 cut
背景最終成品，Book與背景
草森秀一
2圖層，紙、賽璐珞、廣告顏料
26 × 38 cm

水在這個橋段中扮演重要角色。在前段中，攝影機經常懸浮在船上掠過河道的水面；在後段中，攝影機觀察的重點則是落下的雨水。水象徵潛意識，水面則是進入意識、進入白晝的門檻。在緩緩通過擁擠的城市空間之時，草薙少校沉思著她的身分認同。

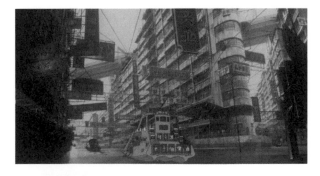

攻殼機動隊，第 316 cut
電影擷取畫面

攻殼機動隊
勘景
樋上晴彥
黑白攝影，小型負片

樋上晴彥開始跟押井合作是在《機動警察劇場版》(1989)。樋上在
影片製作設計部門的角色，類似真人實景電影的勘景人員。電影的
初步分鏡畫好之後，樋上的任務就是找到能支撐電影視覺的實際城
市景觀並拍下照片。他的照片能提供概念與Layout畫師在設計工作
上的情報，幫助他們讓想像的Layout更加可信。
《攻殼機動隊》的Layout設計者竹內敦志認為：「舊城區和新城區之
間有明顯的對比，兩者從未融合。感覺彷彿舊城區的居民在現代化
的壓力下，緊抱著他們的生活方式不放。」(押井，1995b) 尤其城
中四處懸掛著印有中文字樣的廣告看板，對電影欲呈現新港市作為
一座被資訊充斥、淹沒的城市，扮演了重要角色。

攻殼機動隊
勘景照片
樋上晴彦
黑白攝影，小型負片沖印

攻殼機動隊
勘景照片
樋上晴彦
黑白攝影，小型負片沖印

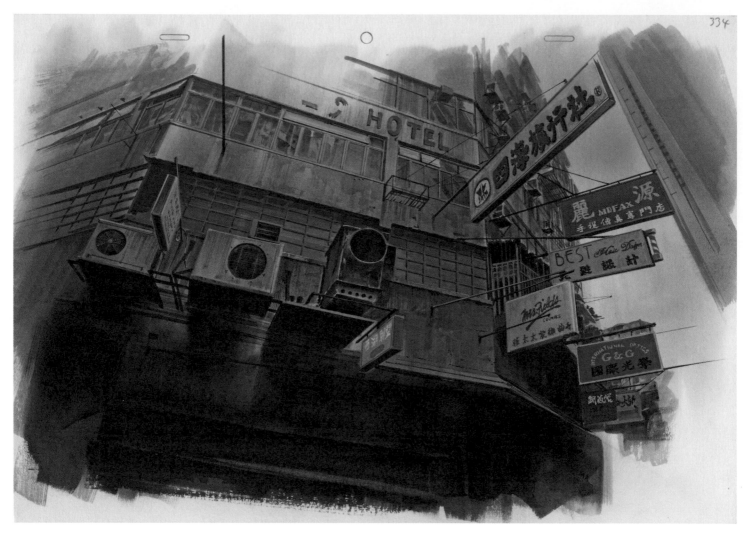

攻殼機動隊，第 334 cut
背景最終成品
小倉宏昌
紙、廣告顏料
27 × 38 cm

在前一個鏡頭裡，天空開始下雨，白晝逐漸變成黑夜。從這個鏡頭之後，由小倉負責為這個橋段繪製背景最終成品。這幅圖像中的廣告看板像觸手似地，從畸形的建築物裡到處冒出來。透過廣角鏡頭的使用，更加強調出這些看板從四面八方侵入舊城區空間的印象。

攻殼機動隊，第 334 cut
電影擷取畫面

攻殼機動隊，第 334 cut
Layout
竹內敦志
紙、鉛筆
27 × 38 cm

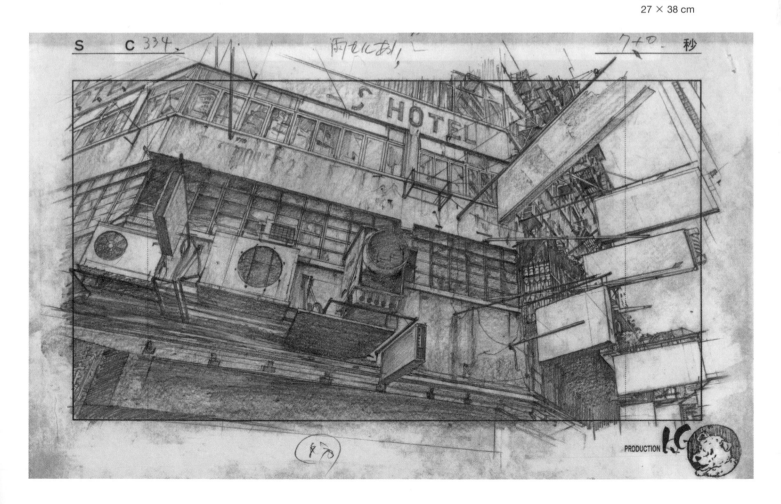

攻殼機動隊，第 335 cut
背景最終成品，Book與背景
小倉宏昌
3圖層，紙、賽璐珞、廣告顏料
27 × 42 cm

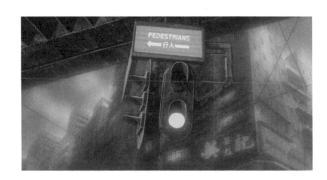

攻殼機動隊，第 335 cut
電影擷取畫面

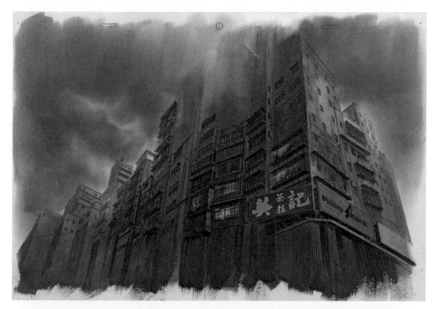

攻殼機動隊，第 335 cut
底層背景
紙、廣告顏料
27 × 38 cm

攻殼機動隊，第 335 cut
Book ①
紙、廣告顏料
17 × 42 cm

橋梁畫在裁切過的紙張上。

攻殼機動隊，第 335 cut
Book ②
賽璐珞、廣告顏料
26 × 42 cm

小倉宏昌十分擅長運用粗糙的筆觸來暗示
細節。在此作中，交通號誌的金屬框架質
感最能看出他的藝術功力。

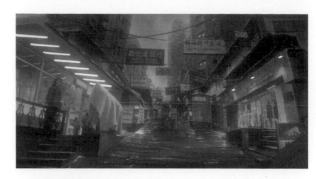

攻殼機動隊，第 338 cut
電影擷取畫面

攻殼機動隊，第 338 cut
背景最終成品，Book與背景
小倉宏昌
2圖層，紙、賽璐珞、廣告顏料
27 × 38 cm

被雨水沖刷過的斜坡街道。Layout畫家竹內敦志在這個鏡頭中把攝
影機放在異常的低位置，彷彿要讓落地的雨水直接流向觀眾。

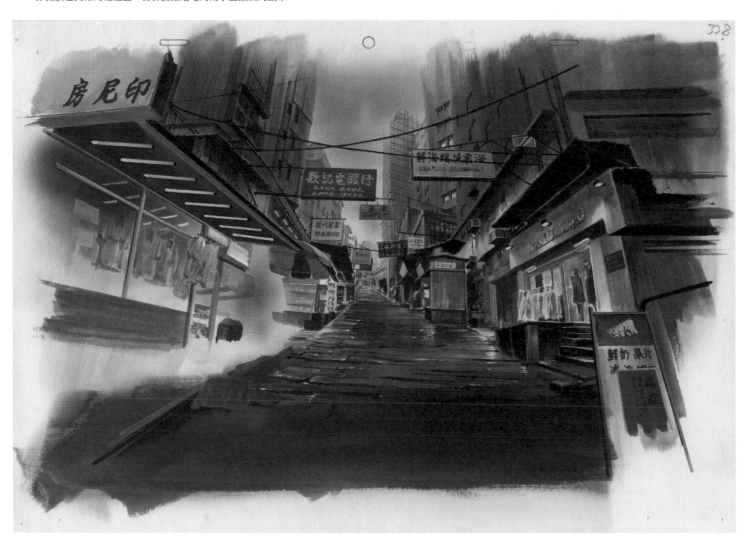

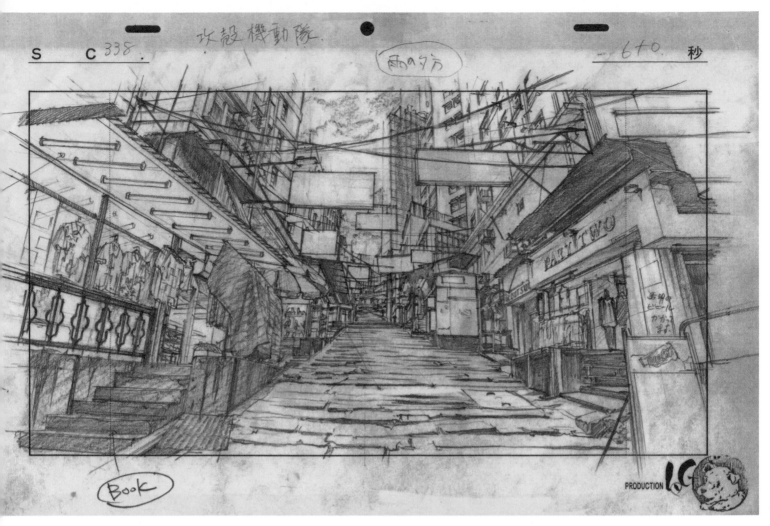

攻殼機動隊，第 338 cut
Layout
竹內敦志
紙、鉛筆
27 × 38 cm

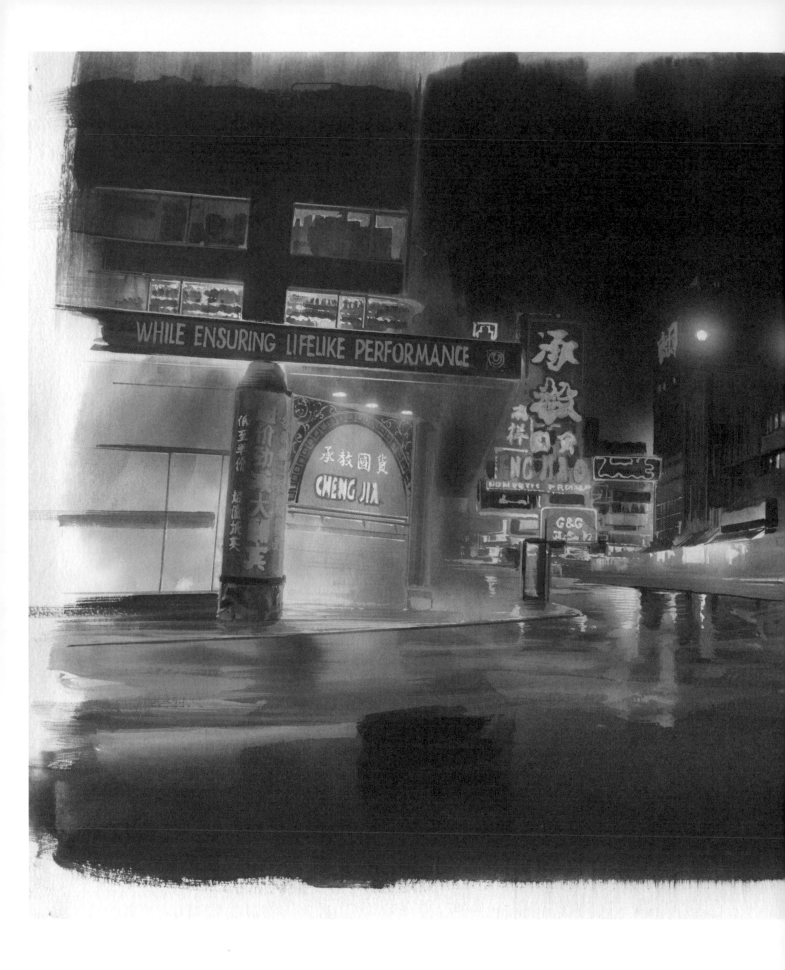

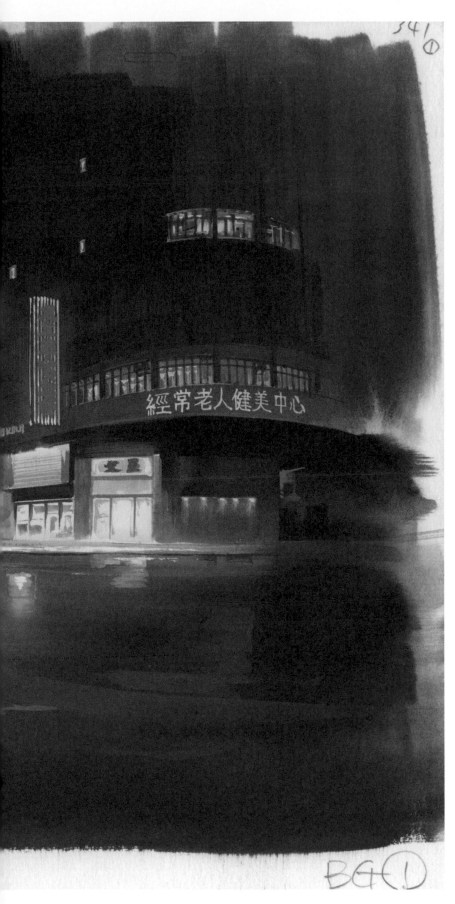

攻殼機動隊，第 341 cut
背景最終成品
小倉宏昌
紙、廣告顏料
27 × 38 cm

這個鏡頭的Layout幾乎跟樋上晴彥拍攝的照片一模一樣，成品看起來幾乎像是實景拍攝。《攻殼機動隊》的許多寫實感就來自這種影片製作方法。

攻殼機動隊，第 341 cut
電影擷取畫面

攻殼機動隊
勘景照片
樋上晴彥
黑白攝影，小型負片

樋上晴彥在《攻殼機動隊》的製作過程中擔任勘景攝影師。他幾度
造訪香港，拍下許多城市景觀資料，這些照片也成為電影中舊城區
影像的基礎。他拍攝的照片中有不少經繪製和上色後成為背景圖，
幾乎是直接被使用在電影裡。為了避免干擾美術監督和色彩設計師
在作品中的用色選擇，照片都是黑白的。

攻殼機動隊

勘景照片
小倉宏昌
彩色攝影，小型負片

潮溼悶熱的夜晚，小倉帶著相機走進有空調的商店，回到戶外後相機鏡頭起霧了，結果拍出的影像在燈光周圍顯示出大光暈。這種朦朧感啟發了小倉在概念美術樣板和背景上的設計。

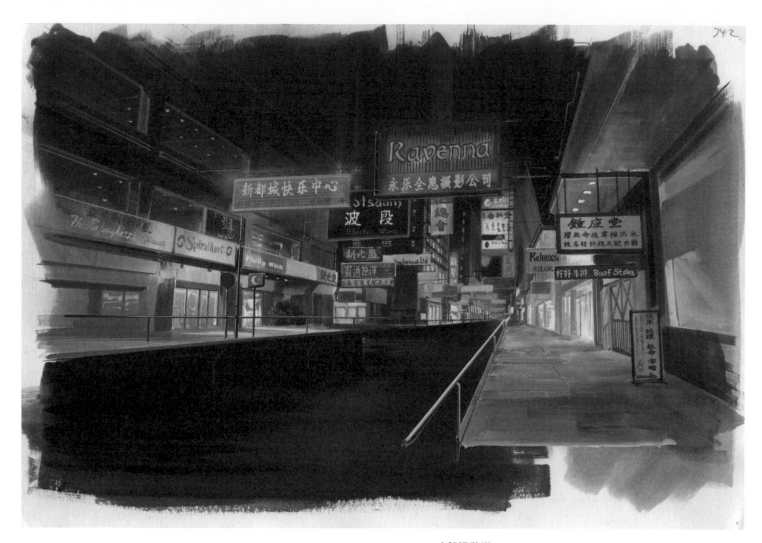

攻殼機動隊，第 342 cut
背景最終成品，Book與背景
小倉宏昌
3圖層，紙、賽璐珞、廣告顏料
27 × 38 cm

這個鏡頭引用了《銀翼殺手》（1982）中的類似視角，該片也有飄浮的廣告車。《攻殼機動隊》裡許多特殊效果和光線是用多重曝光的方法疊印在攝影底片上。負責本片攝影工作的白井久男處理這個鏡頭時特別辛苦，因為畫面中的廣告車在周圍許多建物的玻璃表面上映出了倒影。為了完成影片中這個單一畫面，他必須不斷倒帶，再把不同效果的影像層層疊印，總共疊了十四層之多。（押井，1995b）。

攻殼機動隊，第 342 cut
電影擷取畫面

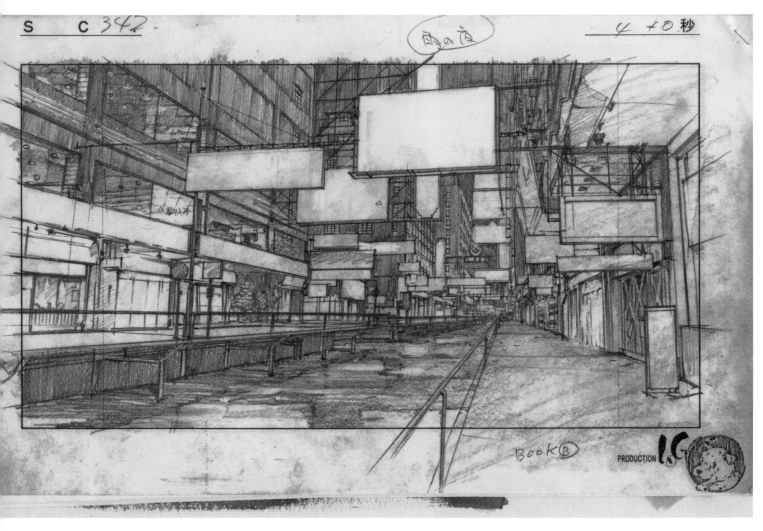

攻殼機動隊，第 342 cut
Layout
竹內敦志
紙、鉛筆
27 × 38 cm

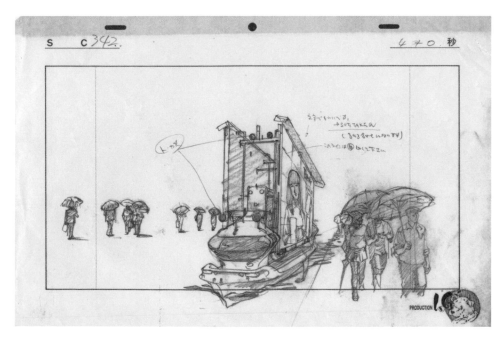

攻殼機動隊，第 342 cut
Layout
竹內敦志
紙、鉛筆
27 × 38 cm

在這個鏡頭裡，浮船被放在背景中，所以
是由美術團隊而非通常負責動態物體的動
畫團隊來繪製。

攻殼機動隊，第 344 cut
背景最終成品，Book與背景
小倉宏昌
2圖層，紙、賽璐珞、廣告顏料
27 × 38 cm

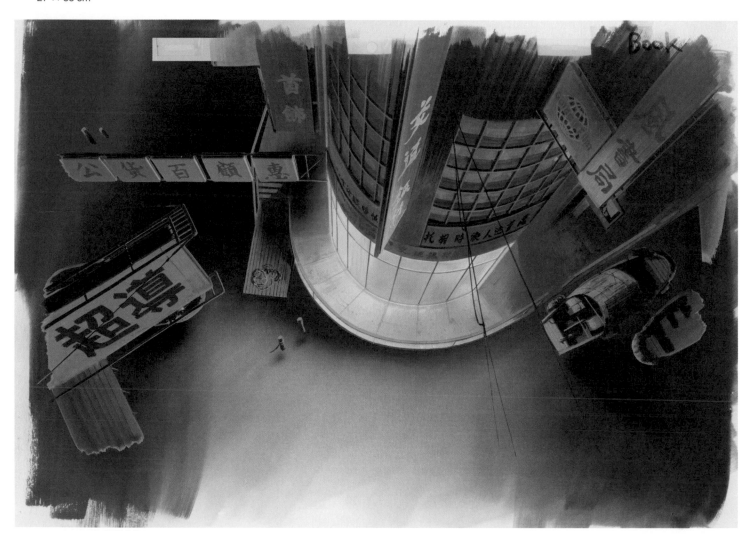

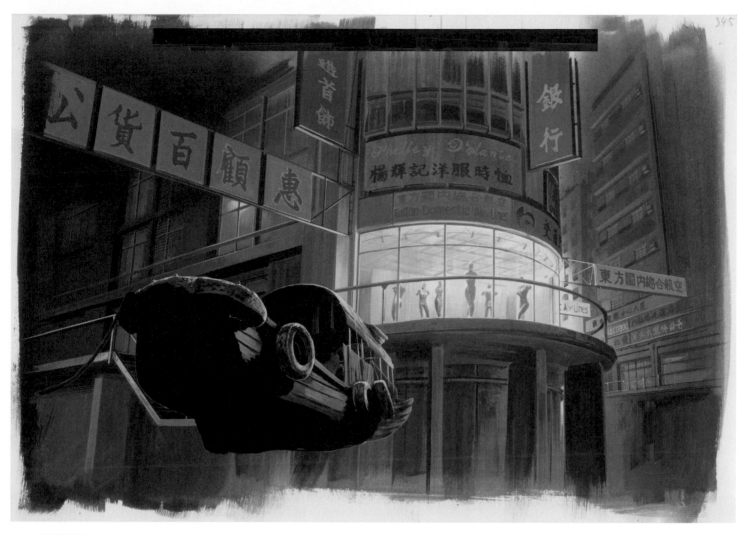

攻殼機動隊，第 345 cut
背景最終成品，Book與背景
小倉宏昌
2圖層，紙、賽璐珞、廣告顏料
27 × 38 cm

這個鏡頭描繪的場景和上個鏡頭相同（見左頁的第344 cut），但是
左頁採用了鳥瞰的視角，追隨著雨滴一路落地。第345 cut中有趣的
地方在於──商店櫥窗裡展示著假人──而且從非常低的角度來描
繪，彷彿鏡頭漂浮在水面上。船是另外畫在賽璐珞片上，以便能夠
在水中輕微地上下浮沉。

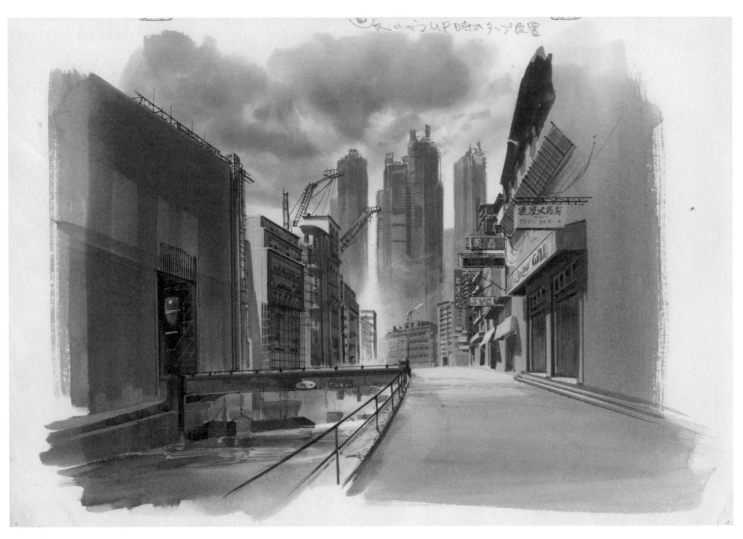

攻殼機動隊

概念美術樣板
小倉宏昌
紙、廣告顏料
25.5 × 36 cm

小倉宏昌根據他自己拍攝記錄的香港樣貌,繪製了這些白晝與黑夜
(見右頁)的城市景觀之概念美術樣板。押井守導演想要視覺上複
雜且充滿細節的背景,所以最終的背景成品在細節上豐富許多。這
幅白晝景觀被當作第155 cut背景最終成品的概念美術樣板,但是夜
間景觀沒有進一步派上用場。
小倉指出:「隨著時光的積累,新舊城區之間有所差異。在舊城
區,無論是骯髒牆壁或者黏貼的海報,都是多年來自然形成的景
觀。所以,城市的外貌和其中容納的大量資訊代表了城市本身的悠
久歷史。」(押井,1995b)

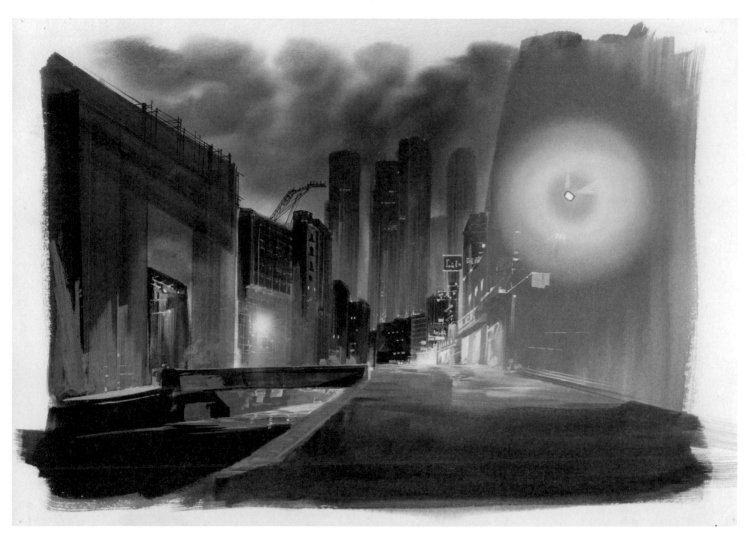

攻殼機動隊
概念美術樣板
小倉宏昌
紙、廣告顏料
25.5 × 36 cm

攻殼機動隊，第 155 cut
電影擷取畫面

一輛裝甲廂型車駛過水道邊，有艘小船漂浮在水面上。
新城區的巨大建築群俯瞰這幅景觀。

攻殼機動隊，第 160 cut
背景最終成品
草森秀一
紙、廣告顏料
27 × 38 cm

接下來的四幅背景成品（第160、161、168與178 cut）被用來創作在狹窄街道上所謂「正反打」（shot-reverse-shot）的橋段。這個場景被一側的舊城區與另一側新城區的天際線框住，而新城區亦是即將迎來劇情高潮的場地。在兩個方向中，攝影機位置的高度會改變，也會越離越遠。

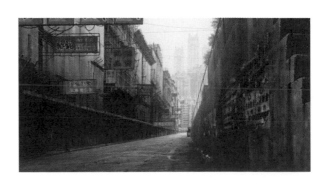

攻殼機動隊，第 160 cut
電影擷取畫面

攻殼機動隊，第 161 cut
電影擷取畫面

攻殼機動隊，第 161 cut
背景最終成品
草森秀一
紙、廣告顏料
27 × 38 cm

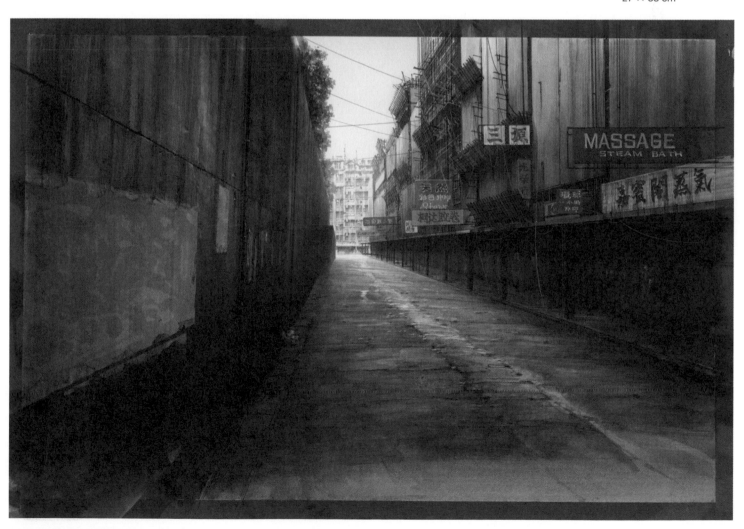

攻殼機動隊，第 168 cut
電影擷取畫面

在第155 cut（見112頁）描繪的廂型車在舊城區的狹窄街道上被暴力攔停。

攻殼機動隊，第 168 cut
背景最終成品
草森秀一
紙、廣告顏料
27 × 38 cm

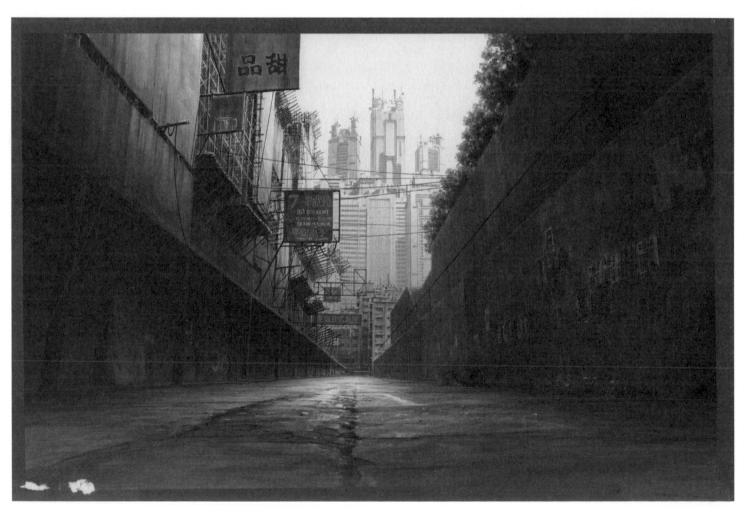

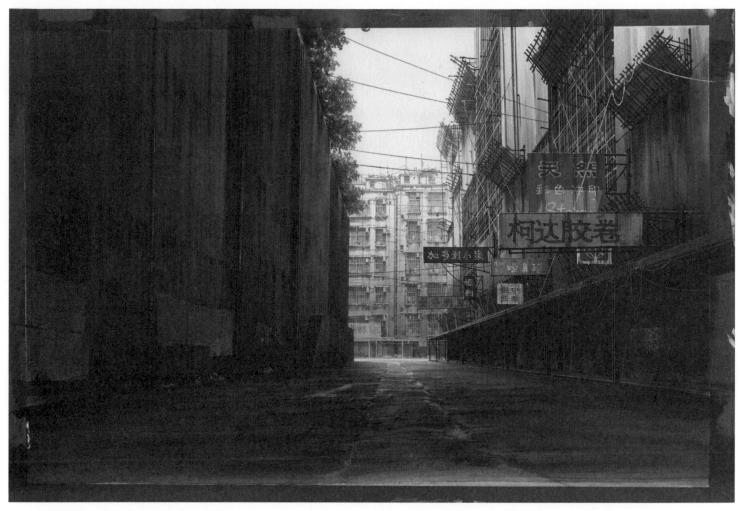

攻殼機動隊，第 178 cut
背景最終成品
草森秀一
紙、廣告顏料
27 × 38 cm

攻殼機動隊，第 178 cut
電影擷取畫面

117

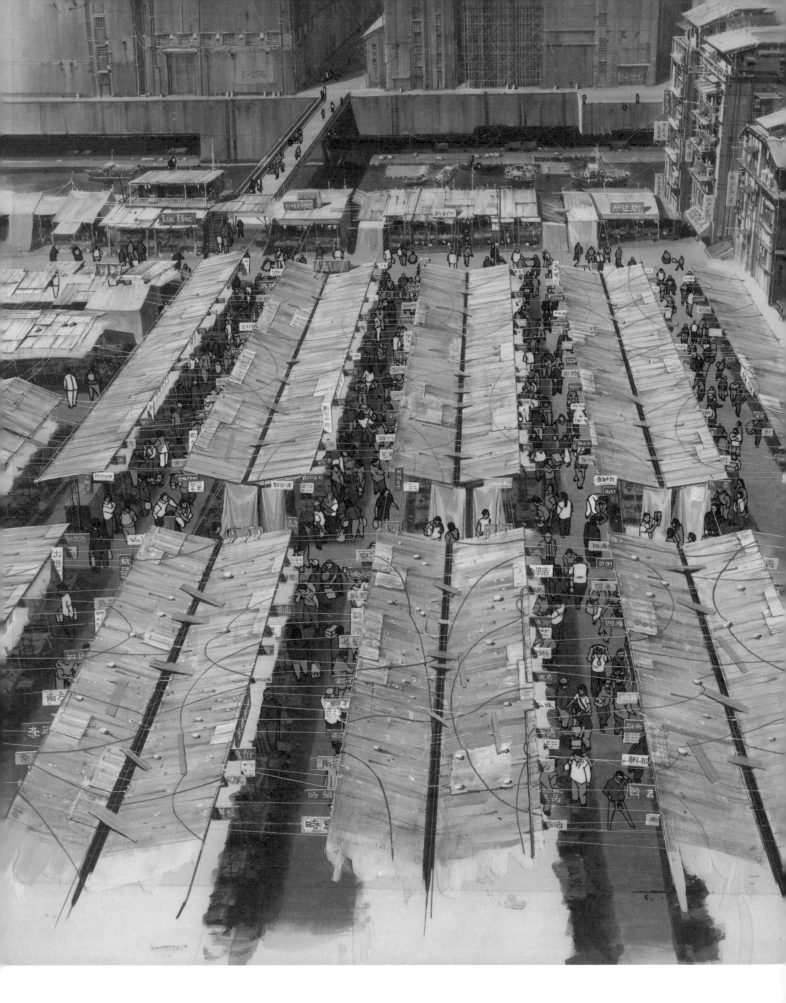

攻殼機動隊
勘景照片
樋上晴彥
黑白攝影，小型負片

攻殼機動隊，第 195 cut
背景最終成品
草森秀一
紙、廣告顏料
46 × 42 cm

這幅圖像顯示草薙少校俯瞰市場的視野，這是下一場動作戲的場地。在這些背景中，成堆的貨櫃、成排的招牌和堆積的商品填滿了整個空間。監督Layout的美術竹內敦志指出，「在這種案例中，（重要的是）要無拘無束地畫圖。因為效果必須乍看就很驚人，所以畫這個場景的人一定要有熱情。圖畫中只有一小部分的資訊會被有意識地傳達給觀眾，或許令作畫者挫折，但是這種視覺資訊過剩累積起來之後，會為整個世界營造出豐富生動之感。為了表現出現代亞洲城市的稠密，別無選擇只能畫出大量地細節。」（押井，1995b）。

草森秀一為這個市場場景畫了大多數的背景成品。他形容自己是個「通常會畫出太多細節」的插畫家，但他就是「忍不住一直添加細節，直到蓋滿整個頁面」（草森，個人訪談，2019），故他的作畫方法完全適合這個場景。

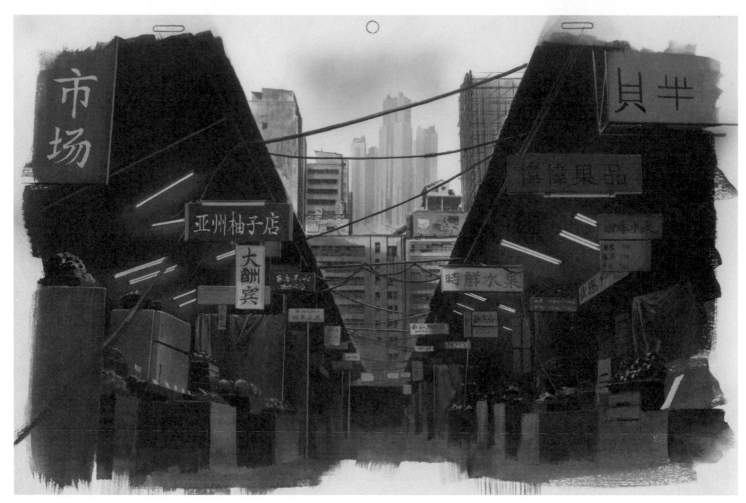

攻殼機動隊，第 196 cut
背景最終成品
小倉宏昌
紙、廣告顏料
27 × 38 cm

雖然大多數市場場景的背景最終成品都出自草森秀一，但其實小倉
宏昌也畫了一些，包括上圖這幅。鏡頭角度類似由草森秀一繪製的
第212 cut（見右頁）。同時比較這兩幅作品，畫家呈現場景的方式
差異就很明顯——尤其是背景質感的處理特別不同。草森（右頁）
傾向添加很多細節，小倉（左頁）則是採用比較平板的質感。而由
於高速的動作戲發生在前景，故淡化了兩種背景之間的風格差異。

攻殼機動隊，第 196 cut
電影擷取畫面

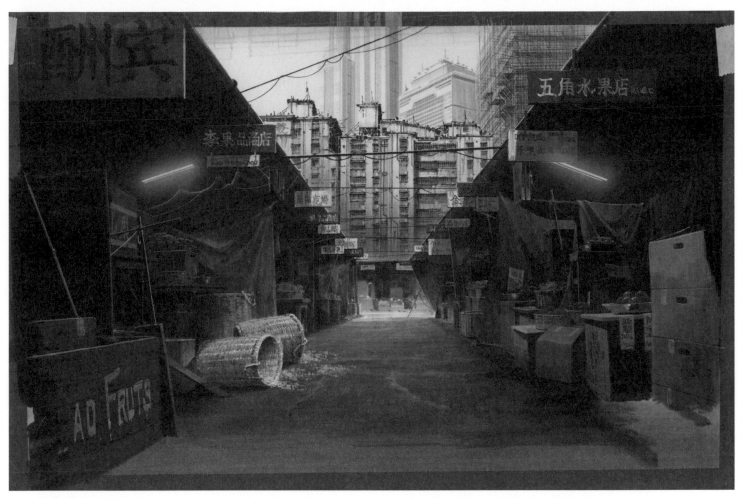

攻殼機動隊，第 212 cut
背景最終成品
草森秀一
紙、廣告顏料
27 × 38 cm

攻殼機動隊，第 212 cut
電影擷取畫面

歹徒在這一幕中使用某種「光學迷彩服」，只像幽靈一樣出現，
造成市場街一陣騷亂。

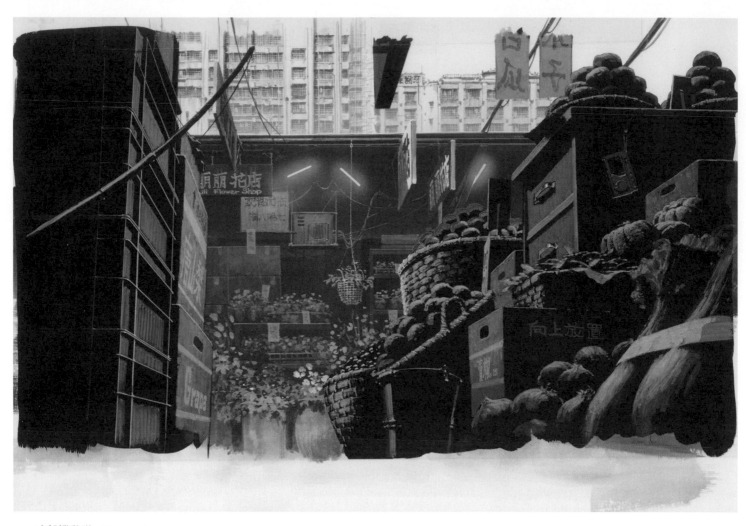

攻殼機動隊，第 202 cut
背景最終成品
草森秀一
紙、廣告顏料
27 × 38 cm

據導演押井守說法，「有些地方東西堆得亂七八糟。但如果你不呈
現出那麼多細節，就無法讓觀眾想像那裡的生活。因此必須像個資
訊滿溢的漩渦，否則就不可能表現出新港市這種地方內部的詭異活
力。」(押井，1995b)

攻殼機動隊，第 188 cut
背景最終成品
草森秀一
紙、廣告顏料
27 × 38 cm

這個鏡頭呈現市場背後的狹窄後巷。因為攝影機不在中央，設定透視很困難。Layout中必須假設三個消失點（vanishing point），才能精確地表現這個空間。

攻殼機動隊，第 228 cut
背景最終成品
草森秀一
紙、廣告顏料
40 × 36 cm

和《機動警察》系列相比，《攻殼機動隊》幾乎完全聚焦在描繪人
工建立的環境──很少看得到天空。因此，兩部《機動警察》電影
都因為看得到地平線而傳達出開闊感，《攻殼機動隊》則感覺較為
封閉。

攻殼機動隊，第 231 cut
背景最終成品
草森秀一
紙、廣告顏料
36 × 40 cm

攻殼機動隊
勘景照片
樋上晴彥
黑白攝影，小型負片

攻殼機動隊，第 239 cut
背景最終成品
草森秀一
紙、廣告顏料
27 × 38 cm

一大落摩天大樓建築群聳立在舊城區裡某條陰暗後巷上空，每一棟都有幾百層樓高。這個鏡頭把摩天大樓群框在暗巷末端，描繪一束光從外面的世界照進來。影像的概念意圖模擬望遠鏡頭，因此壓縮了銀幕。新、舊城區之間的視覺和象徵性距離，也有效地被縮短了（押井，1995b）。

攻殼機動隊，第 239 cut
電影擷取畫面

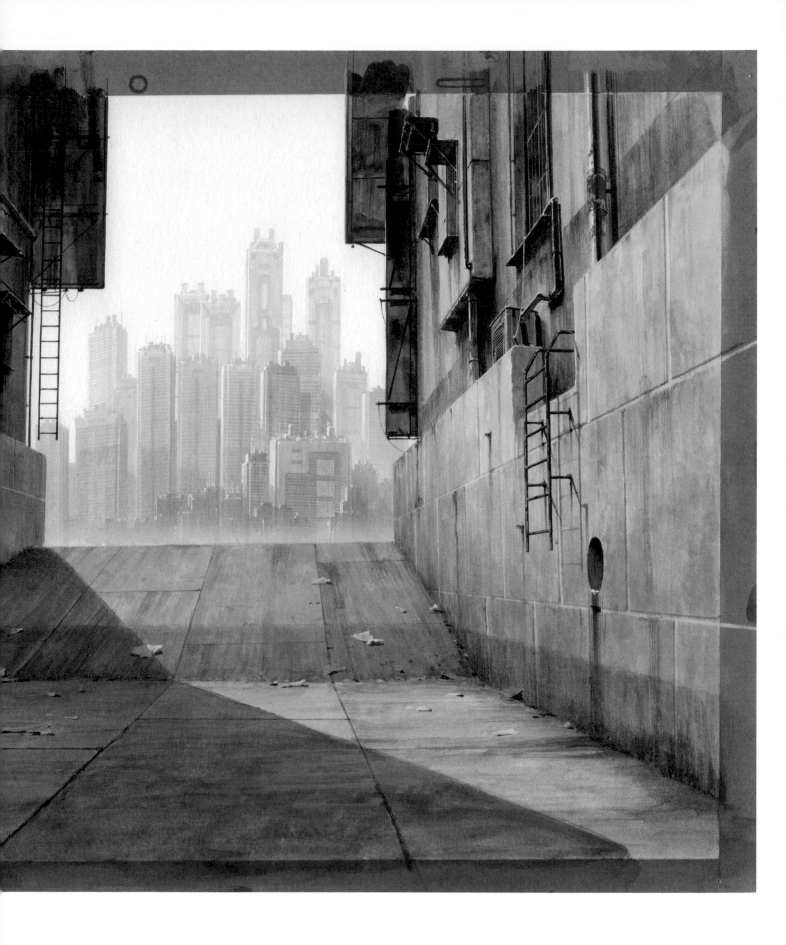

攻殼機動隊，第 240 cut
概念美術樣板
小倉宏昌
紙、廣告顏料
25.5 × 36 cm

比起背景最終成品，草森在製作流程的初期所繪製的
這幅概念美術樣板似乎相對穩重，沒有華麗的細節。
押井要求強化視覺密度，以製造他想要的如織錦畫毯
般的密集城市效果。

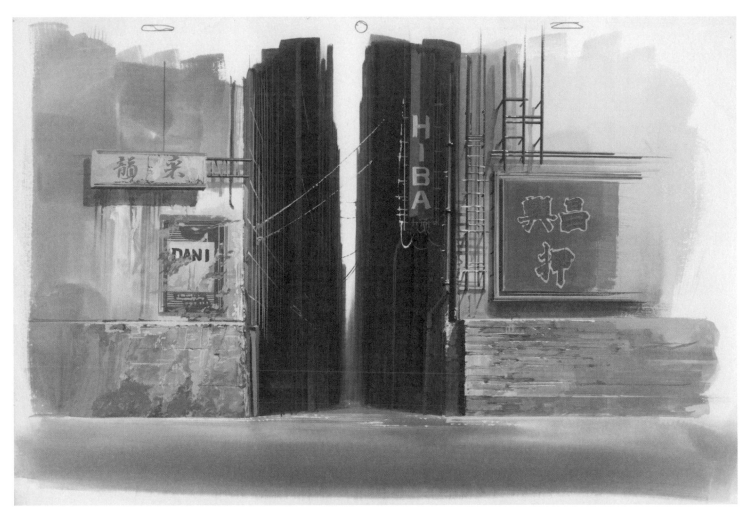

攻殼機動隊，第 240 cut
背景最終成品
草森秀一
紙、廣告顏料
27 × 38 cm

這個鏡頭顯示從新市區角度望去、歹徒剛剛離開的後巷景觀（見第239
cut，126-127頁）。舊城區幾乎像是被埋在廣告看板底下，豐富的看板
質地蓋滿了整個牆面。
被草薙少校追捕的歹徒最後找到辦法逃出舊城區的窄巷。他來到河邊的
一個開闊空間，看向河對岸的新城區方向。

攻殼機動隊，第 248 cut
背景最終成品
草森秀一
紙、廣告顏料
27 × 38 cm

此為第240 cut這顆近距離鏡頭（左頁）拉遠的全貌。

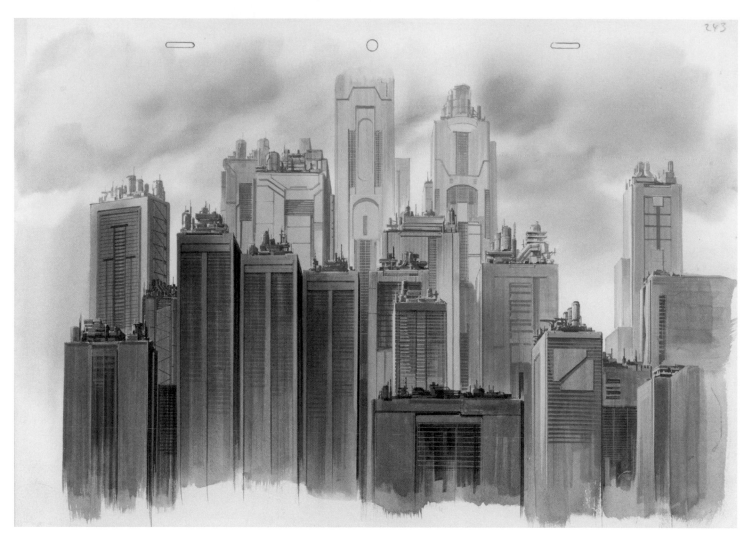

攻殼機動隊，第 243 cut
背景最終成品
小倉宏昌
紙、廣告顏料
27 × 38 cm

從舊城區的邊緣看向新城區的天際線。這個摩天高樓群在先前幾個
場景已經出現過，最近一次是第239 cut（見126-127頁），然後才
在這個鏡頭裡全部出現。
對小倉來說，新市區的面貌很難捕捉。那幾乎是個幻影——這個世
界彷彿只有建築物存在，但對住在裡面的人類漠不關心。渡部隆為
電影此段繪製的Layout相當優秀（見右圖），此點經小倉認證。不
過，即使有了這張Layout中的大量細節，他還是不知道該使用哪種
建材，或質感應該是什麼樣子。最後，相較於舊城區的邋遢骯髒調
性，他決定新城區應該顯得平淡乏味。

攻殼機動隊，第 243 cut
電影擷取畫面

攻殼機動隊，第 243 cut
Layout
渡部隆
紙、鉛筆
25 × 35 cm

渡部隆的畫作被用來當作小倉宏昌的背景畫的藍圖。每張Layout都要交給押井守過目。蓋上押井的招牌狗頭印章後，就表示這張畫過關了，可以進入下個製作階段。這張Layout的一部分細節無法轉移到背景最終成品上。

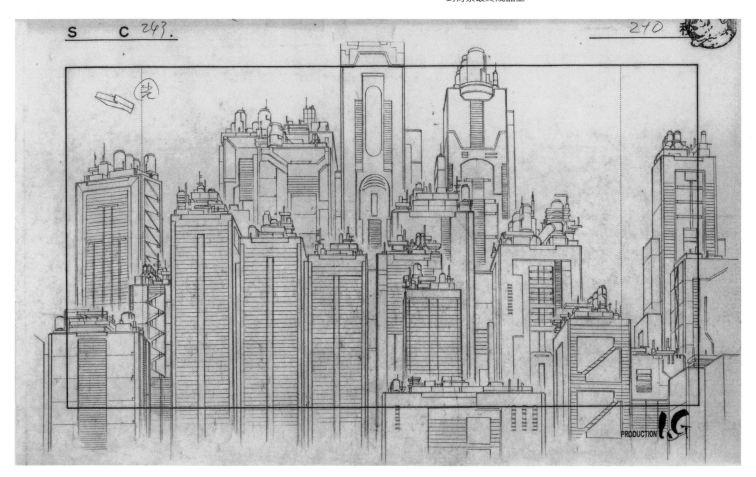

攻殼機動隊，第 477 cut
底層背景
紙、廣告顏料
27 × 38 cm

攻殼機動隊，第 477 cut
Book ①
賽璐珞、廣告顏料
27 × 38 cm

攻殼機動隊，第 477 cut
Book ②
賽璐珞、廣告顏料
25.5 × 39 cm

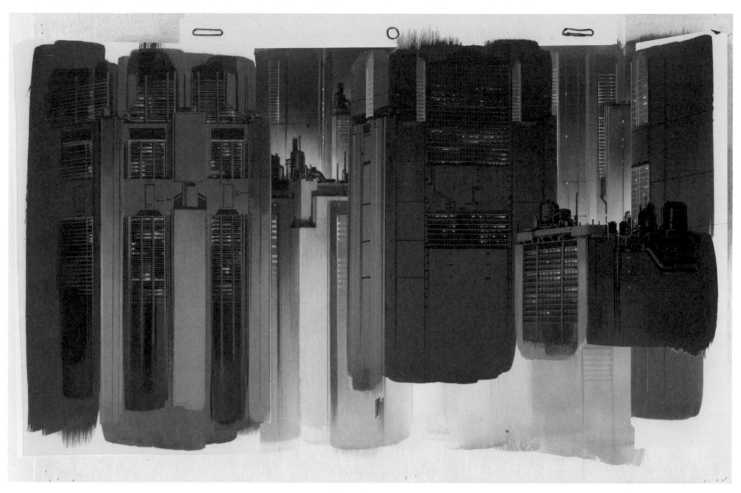

攻殼機動隊，第 477 cut
背景最終成品，Book與背景
小倉宏昌
3圖層，紙、賽璐珞、廣告顏料
數位剪接
27 × 38 cm

這個組成是根據渡部隆的Layout而來（見Riekeles，2011，110
頁）。此三個圖層，在動畫攝製過程中以不同速度非常緩慢地移
動。背景層、中層和上層都往右移動，但是速度不同，紙繪背景移
動最慢而透明的上層移動最快。
雖然看向建築群本身的視角沒有改變，但多層次的動畫營造出一種
空間深度感，彷彿鏡頭在空間中移動。這個「偽動態」程序製造出
跟真人實拍或3DCG動畫完全不同的感官。這個特殊的移動感是賽
璐珞動畫的獨特之處。

攻殼機動隊，第 477 cut
電影擷取畫面

攻殼機動隊，第 509 cut
背景最終成品
小倉宏昌
紙、廣告顏料
27 × 38 cm

《攻殼機動隊》的攝影師白井久男用不同底片測試了幾次之後，決
定採用柯達的5293庫存，它的感光度（ISO 200）高過比較傳統的
底片（ISO 50-125）。這對捕捉圖像中的陰暗區域特別重要，陰暗
在這部作品中可說是常見的基調。使用特製的底片會讓較暗的色彩
有接近黑色的傾向。這個選擇也讓他能夠使用好幾個濾鏡，包括偏
光濾鏡（polarizing filters），讓賽璐珞片的刮痕不容易看出來。

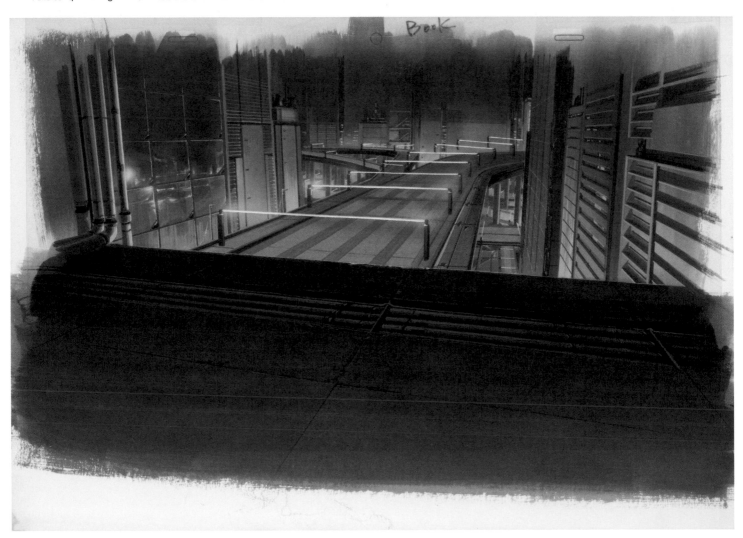

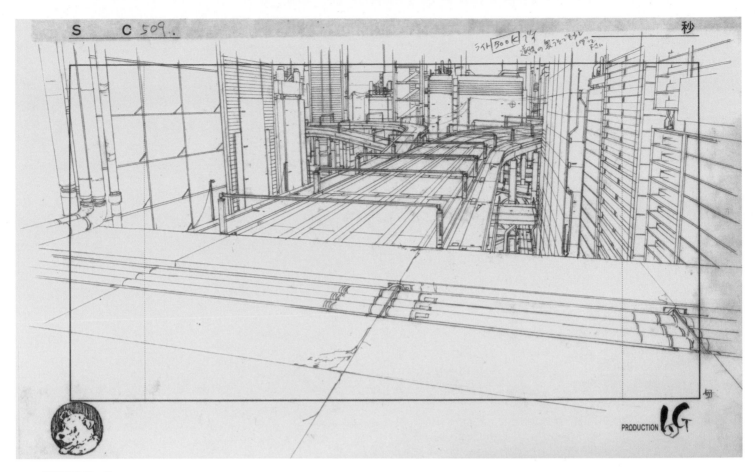

攻殼機動隊，第 509 cut
Layout
渡部隆
紙、鉛筆
25 × 35 cm

攻殼機動隊，第 509 cut
電影擷取畫面

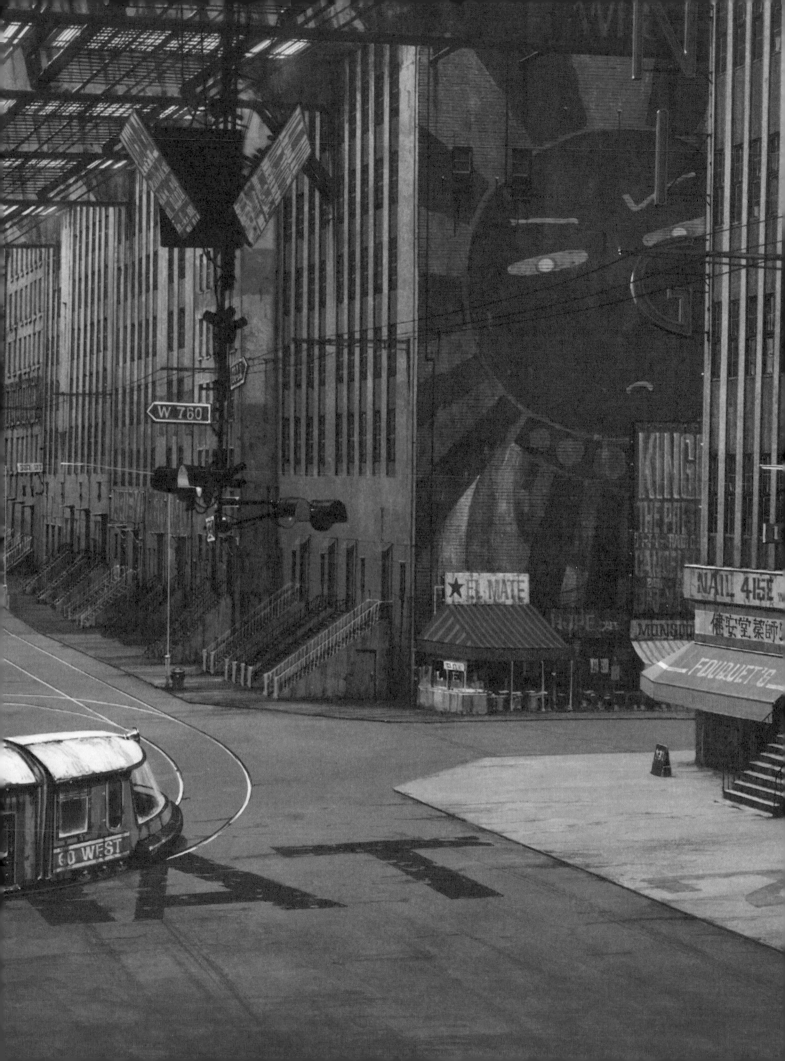

METROPOLIS
大都會

《大都會》改編自漫畫之神手塚治虫的同名漫畫作品，
本片結合了傳統的紙本手繪動畫製作和數位化工作流程，
利用這種兩面性來表達人性與科技發展之間長期的衝突。

大都會　2001年

日文片名：メトロポリス　英文片名：Robotic Angel
導演：林太郎（本名林重行）　編劇：大友克洋　美術：草森秀一　動畫：名倉靖博
配樂：本多俊之　製片：MADHOUSE、手塚製作　片長：107分鐘
原作為手塚治虫的同名漫畫《大都會》，1949年初版單行本由育英出版。

大都會

第49景，第17 cut
背景最終成品，*細部*
草森秀一
紙、廣告顏料
26 × 43 cm

第一區的景觀，這是大都會的
地下第一層。發生在大都會下
層的動畫場景，是以手繪和紙
本的背景畫作來表現；而發生
在地面以上的場景則是用3DCG
的背景來表現。

《大都會》動畫改編自手塚治虫 1949 年出版的同名漫畫。如同佛列茲・朗（Fritz Lang）的經典默片《大都會》（Metropolis，1927），手塚的漫畫劇情旨在處理人性與科技進展之間的衝突。

故事描述「大都會」——一個人類和機器人共存的未來城市，但是兩者住在涇渭分明的不同空間。日本私家偵探俊作帶著姪子健一來到這個城市，他們的任務是逮捕被指控走私器官的科學家羅頓博士。羅頓博士效命於城裡最有權勢的人——雷德公爵，他利用羅頓博士的力量，製造了一個超級先進的機器人蒂瑪，外表和他死去的女兒蒂瑪一模一樣。機器人蒂瑪是操控祕密武器「捷古拉特」（Ziggurat）的關鍵。捷古拉特是一座以巴比倫塔為形象的高塔大樓，是為了統治全世界而設計製造。羅頓博士被「反機器人人民團」團長洛克暗殺後，蒂瑪不知不覺間迷失在這個巨型城市裡。而後她意外遇到健一，兩人一起躲避洛克的追殺。健一不想讓蒂瑪變成一個冰冷殘酷、毀滅全人類的機器人，於是和蒂瑪一起試圖扭轉他們的艱困命運。

《大都會》動畫由 Madhouse 動畫公司的創業者丸山正雄製作，他也是已逝天才動畫導演今敏的製作人。本片集結了不少東京動畫業界最優秀的美術人才，劇本則由素來仰慕手塚作品的大友克洋負責撰寫。

手塚開始創作《大都會》漫畫時，並沒有看過佛列茲・朗的電影，但是他受到一篇關於經典默片的雜誌文章啟發，自行想像在未來城市的生活會是什麼樣子（Clements & McCarthy，2015，528 頁）。這是他筆下劇情和佛列茲・朗的原創電影沒什麼關聯的主要原因——即使兩者的名稱相同。《大都會》電影在許多方面對大友克洋的《AKIRA 阿基拉》（1988）影響還更大一些。《大都會》動畫和《AKIRA 阿基拉》有許多相似之處，如：城市裡有腐敗政客暗中資助的恐怖團體作亂、重大建設工程背後其實隱藏著祕密用途，以及渾然不覺自身擁有毀滅全世界力量的小孩。

《大都會》動畫原本安排於 2001 年底在美國上映，但是因為紐約遭遇九一一恐怖攻擊事件而延後了好幾個月（在此片的爆炸性結局中，「大都會」中的建築物多被摧毀）。

《大都會》動畫和《攻殼機動隊2：INNO-CENCE》(2004) 及《惡童當街》(2006) 一樣，是結合傳統紙本手繪動畫與數位化工作流程的混合式作品。不過，製作人員並不打算把傳統動畫製作整合進電腦動畫中，而是並用兩種拍片方法以求在背景的不同部分達成相異的美學。

大都會這座城市有兩層，下城與上城，呼應佛列茲·朗的世界觀。城中這兩個區域的動畫製作方式不同：上城的建築物用 3DCG 建構，而下城的洞穴與基礎建設則用紙、廣告顏料繪製。

美術監督草森秀一設想的上城——人類的領域——大體上是個長方形和多邊形的世界，所以能夠輕易用 3D 軟體製作。這個區域的初期素描和 Layout 由渡部隆負責，是用鉛筆畫在紙上，後續再數位化。城市的下層是機器人的領域，和地面上的世界相反，在氣氛與環境特質兩方面都比較柔和與有機。草森親自負責這些設計，用相當多細節執行背景的最終成品。製作期間，草森發展出一些數位技術，後來應用在《攻殼機動隊2：INNOCENCE》中大獲好評（草森，個人訪談，2019 年 6 月）。

大都會，第 10 景，第 12、19 和 21 cut
概念設計圖
渡部隆
紙、鉛筆
23.4 × 35.8 cm

渡部隆設計了《大都會》中地面以上的大多數場景之背景和Layout。片頭的第10景特別刻畫城市本身和其中的建築物，安排這些鏡頭是為了展示片中的都會景觀，主角們走過街道，討論他們即將展開的冒險。

主要背景是一座戲院建築前的廣場（第10景，第10 cut，見140-143頁）。為了設計發生在這建築物前面的第12、19和21cut的Layout（見144-148頁），渡部在這張地圖上精確地固定住攝影機的位置，然後依照鏡頭的視角和建築概念來繪製背景設計的藍圖。

圖中註解（左至右）的中譯分別是：「第19 cut中央的建築物」；「第12和19 cut的攝影機位置，兩者都在劇院建築（ロボットレビュー／Robot Revue）前方，黑點標示三位主角健一、鬍子叔叔、狗的位置」；「有三角形窗戶的大樓」；「第21 cut的特寫攝影機位置，三位主角直接面向鏡頭（劇場／ロボットレビュー），打 X 標示機器人的位置」。

S.　　　C.　　　　　　TIME(　+　)

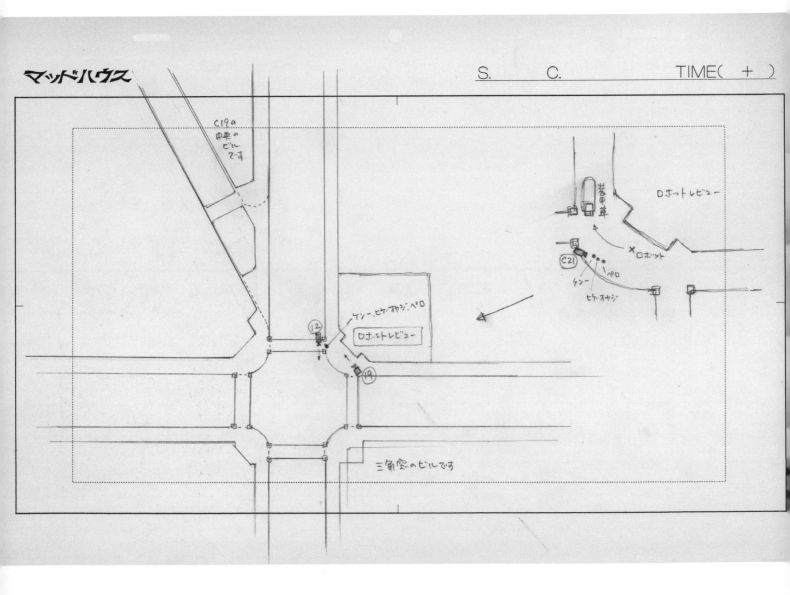

大都會，第 10 景
概念設計圖
渡部隆
紙、鉛筆
35.8 × 23.4 cm

劇場設計，第10景的主要背景元素。在這個場景的概念
Layout（見139頁）中，渡部隆用了「機器人歌舞劇」（ロボ
ットレビュー／Robot Revue）這個名稱來稱呼這座劇
院，但是最終電影使用了「無線電城樂園」（Radio City
Paradise）。

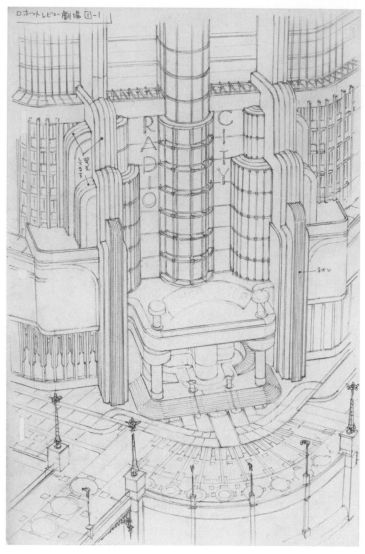

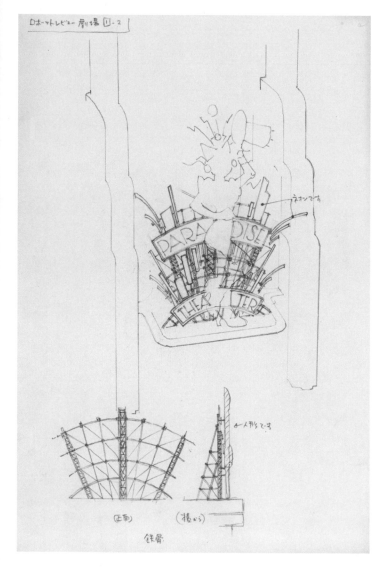

大都會，第 10 景
概念設計圖
渡部隆
紙、鉛筆
35.8 × 23.4 cm

「無線電城樂園」霓虹招牌的概念圖。因為它在後續的鏡
頭中會從建築物外層掉落，所以必須是分開的元素。

大都會，第 10 景
概念設計圖
渡部隆
紙、鉛筆
23.4 × 35.8 cm

「無線電城樂園」入口處的天棚概念圖。

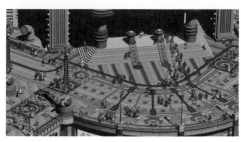

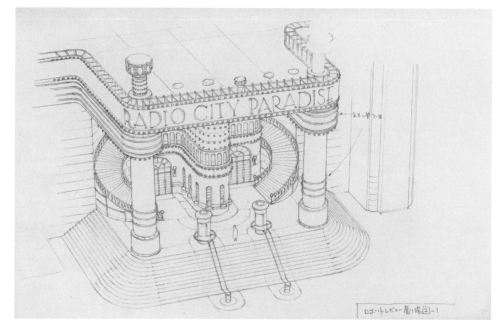

大都會，第 10 景，第 10 cut
電影擷取畫面

大都會，第 10 景
概念設計圖
渡部隆
紙、鉛筆
23.4 × 35.8 cm

天棚下大階梯的照明概念圖。

大都會，第 10 景
概念設計圖
渡部隆
紙、鉛筆
26 × 18.5 cm

劇院建築前方的大型路燈概念設計圖，帶有強
烈的「新藝術」（Art Nouveau）裝飾風格。

大都會，第 10 景
概念設計圖
渡部隆
紙、鉛筆
23.4 × 35.8 cm

第10景中其他路燈的概念設計圖。

大都會，第 10 景
概念設計圖
渡部隆
紙、鉛筆
23.4 × 35.8 cm

渡部隆設計了城市景觀的細節，包括人行道沿途
的欄杆扶手。這些元素的Layout和功能必須非常
明確，才能提供足夠的資訊讓3DCG部門可以建
構出這些結構的模型。

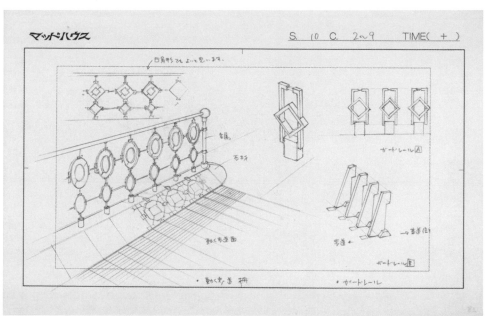

大都會，第 10 景，第 12 cut
Layout，0/3
渡部隆
紙、鉛筆
23.4 × 35.8 cm

在大部分情況下，渡部隆會把城市的立體空間清楚分隔成不同圖層，以便添加燈光效果。這也提升了空間的深度感。在本跨頁展示的第 12 cut 裡，為了達到這個效果，背景被劃分成五個不同的圖層。

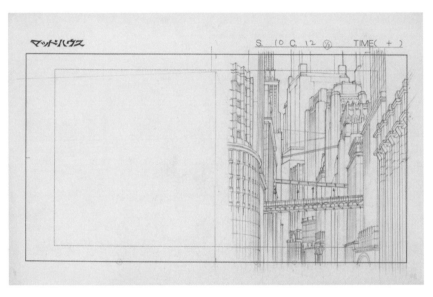

大都會，第 10 景，第 12 cut
Layout，1/3
渡部隆
紙、鉛筆
23.4 × 35.8 cm

這張 Layout 是最後被採用的 Layout 1/3 B1 和 B2 的另一個版本。兩種設計之間的差異，讓我們有機會進一步了解導演對《大都會》藝術表現上的想法，以及場景設計工作的巨量細節。

大都會，第 10 景，第 12 cut
Layout，1/3 B1
渡部隆
紙、鉛筆
23.4 × 35.8 cm

右側中景區域的的最終 Layout。

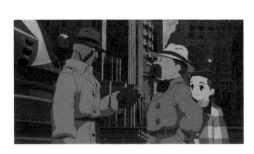

大都會，第 10 景，第 12 cut
電影擷取畫面

大都會，第 10 景，第 12 cut
Layout，1/3 B2
渡部隆
紙、鉛筆
23.4 × 35.8 cm

右側中景區域的第二層。

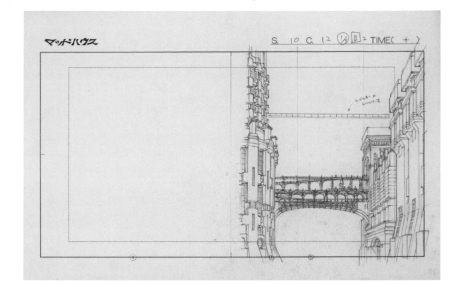

大都會，第 10 景，第 12 cut
Layout，2/3
渡部隆
紙、鉛筆
23.4 × 35.8 cm

左側的中景。

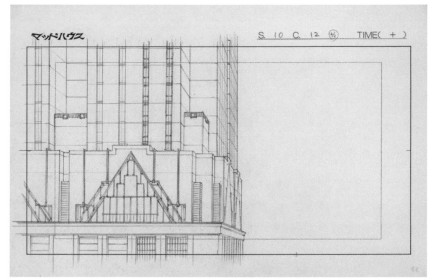

大都會，第 10 景，第 12 cut
Layout，3/3
渡部隆 紙、鉛筆
23.4 × 35.8 cm

前景圖層裡按照概念圖設計的路燈
（見142頁）。

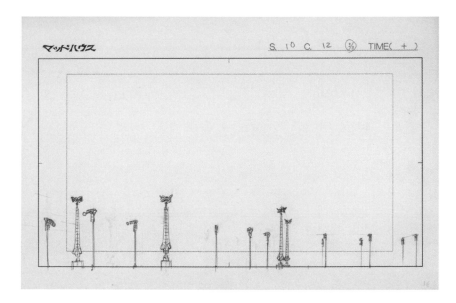

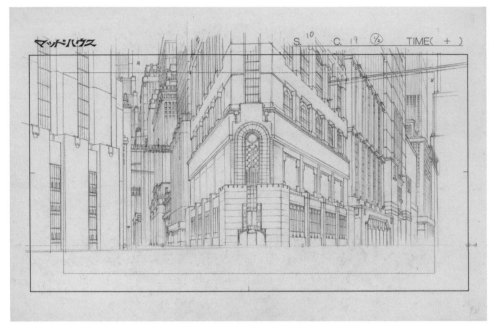

大都會，第 10 景，第 19 cut
Layout，1/2 #1
渡部隆
紙、鉛筆
23.4 × 35.8 cm

這個鏡頭被劃分成三層：背景、中景和前景。接近圖片底端的地平線決定了攝影機的高度。這條線以下，背景在最終影像成品中是看不到的。

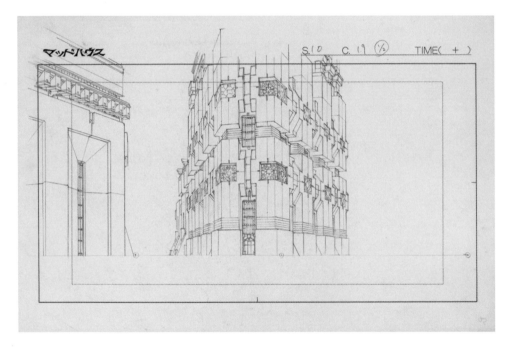

大都會，第 10 景，第 19 cut
Layout，1/2 #2
渡部隆
紙、鉛筆
23.4 × 35.8 cm

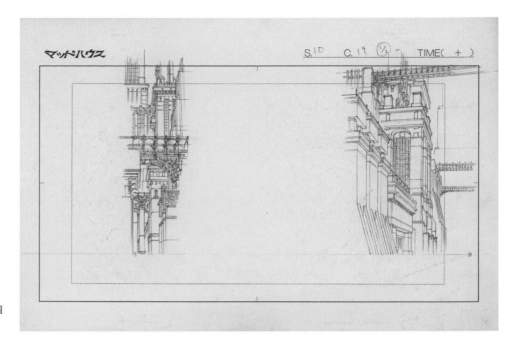

大都會，第 10 景，第 19 cut
Layout，1/2，替代案
渡部隆
紙、鉛筆
23.4 × 35.8 cm

這張Layout是左頁1/2 #1和1/2 #2的另一個
版本，但沒有成為背景成品。

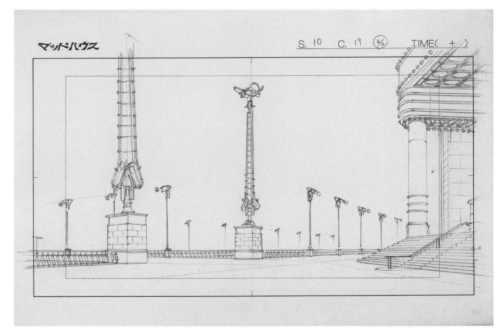

大都會，第 10 景，第 19 cut
Layout，2/2
渡部隆
紙、鉛筆
23.4 × 35.8 cm

戲院天棚前方的街燈群（見141頁）。

大都會，第 10 景，第 19 cut
電影擷取畫面

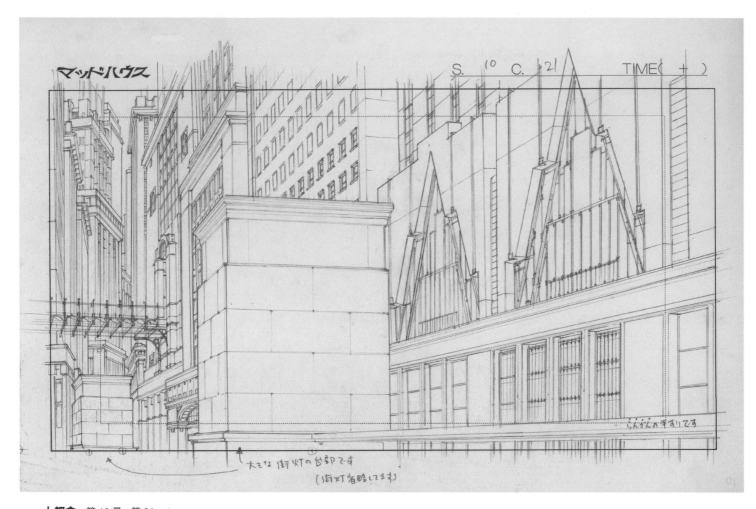

大都會，第 10 景，第 21 cut
Layout
渡部隆
紙、鉛筆
23.4 × 35.8 cm

比起第12和第19 cut（見144-147頁），這張Layout相當單純，一張圖層就包含了整個鏡頭所需的足夠資訊。中間的底座是安裝路燈的平台。

大都會，第 10 景，第 21 cut
電影擷取畫面

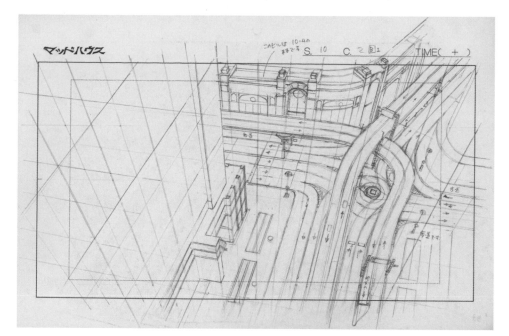

大都會，第 10 景，第 2 cut
Layout，B1
渡部隆
紙、鉛筆
23.4 × 35.8 cm

大都會裡俯瞰街道的鳥瞰圖。快速道路畫在不同圖層上，以便加上特殊燈光效果與行駛中的車輛動畫。

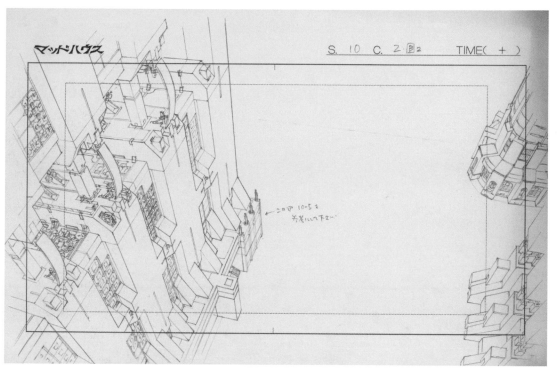

大都會，第 10 景，第 2 cut
Layout，B2
渡部隆
紙、鉛筆
23.4 × 35.8 cm

大都會，第 10 景，第 2 cut
電影擷取畫面

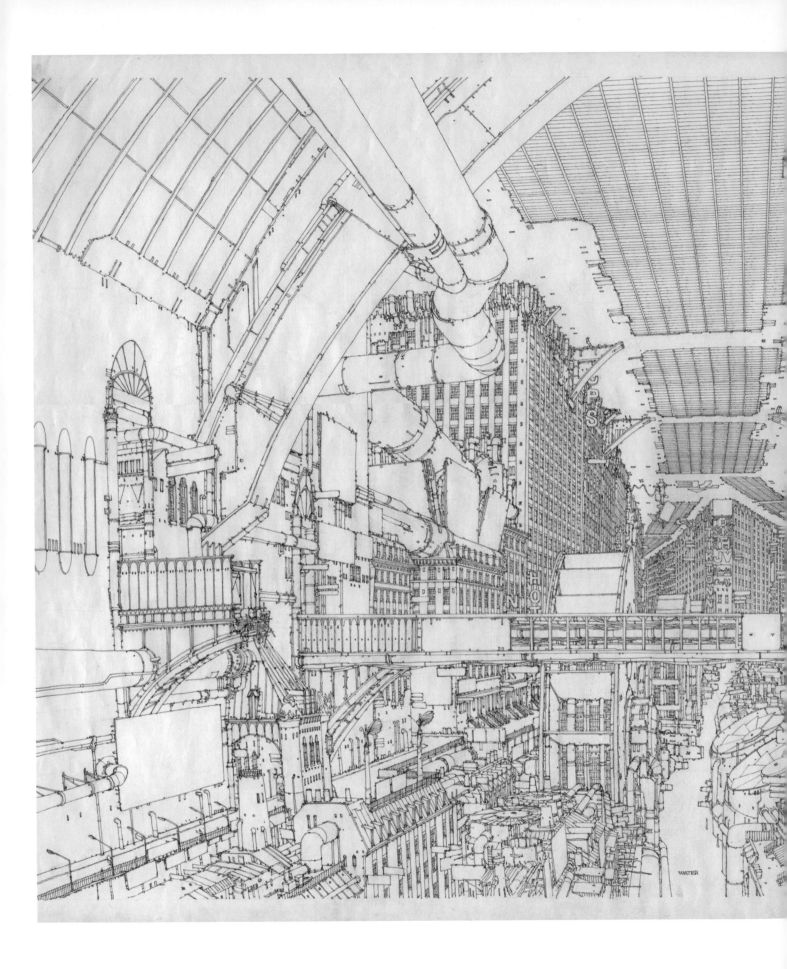

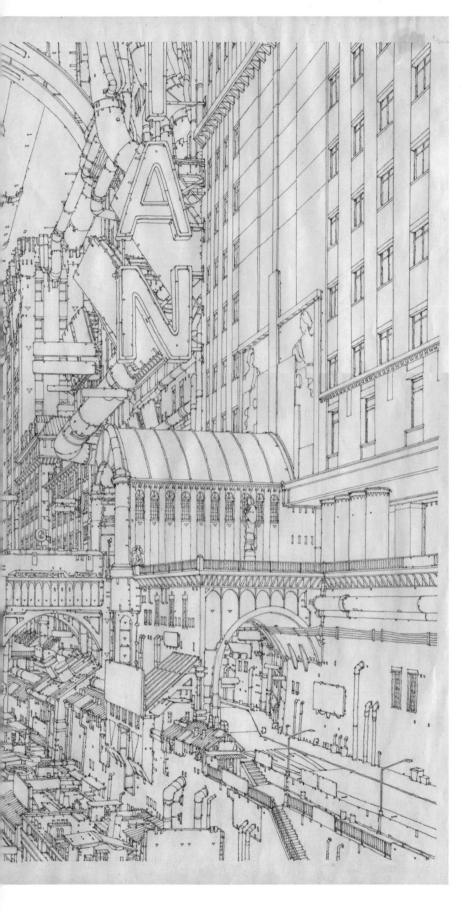

大都會，第 12 景，第 7 cut 等
Layout
草森秀一
紙、針筆
50 × 70.7 cm

草森秀一為這一景繪製了Layout和背景最終成品（見152-153頁）。
他的風格特徵就是畫面中會放入大量的細節。

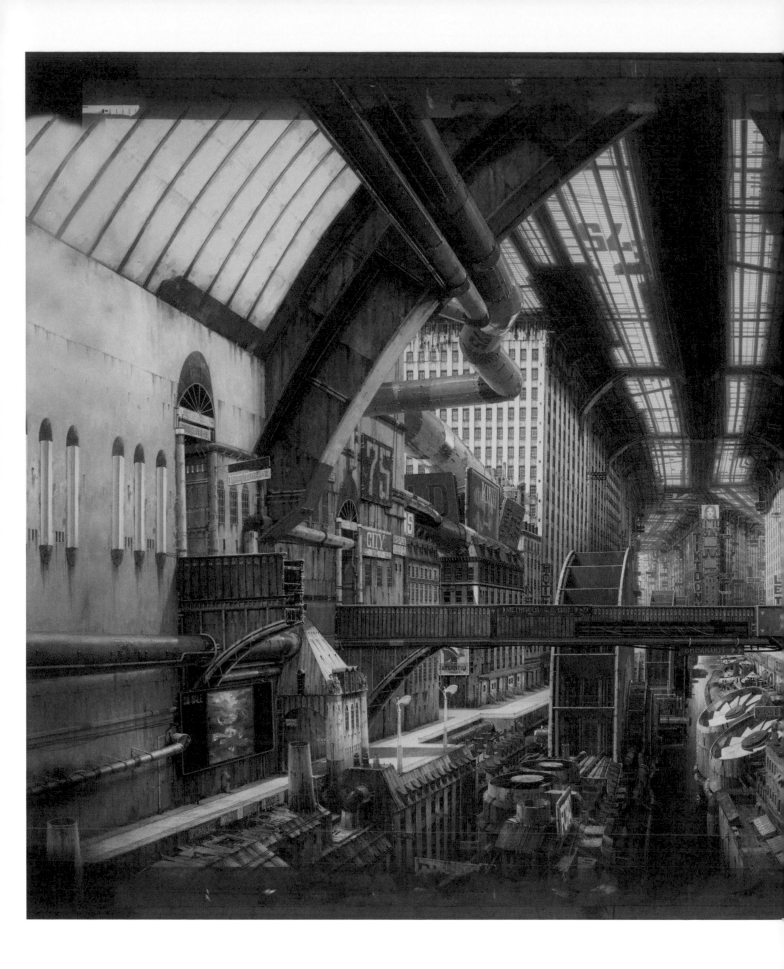

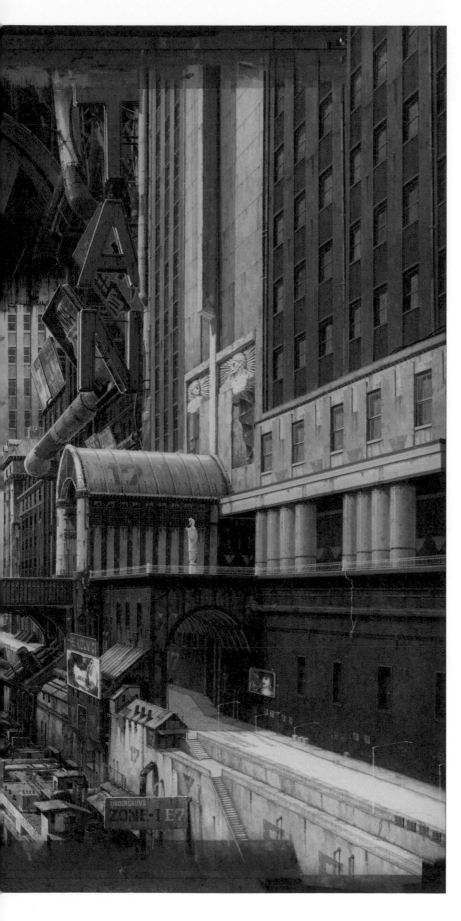

大都會，第 12 景，第 7 cut 等
背景最終成品
草森秀一
紙、廣告顏料
50 × 70.7 cm

草森為了畫這張大圖花了整整兩星期，這張圖被用在好幾
個鏡頭中。有時候只看得到局部，所以圖片必須有豐富的
細節。它描繪的是大都會下城第一區（Zone-1）的街景。
畫面中的管線、通風口和各種零件，傳達出身在城市基礎
建設核心的感覺。

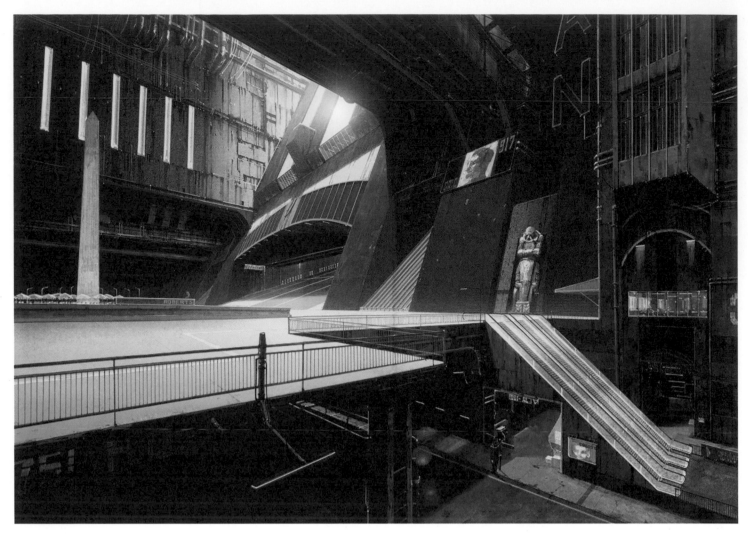

大都會，第 12 景，第 6 cut 等
背景最終成品
草森秀一
紙、廣告顏料
26 × 43 cm

這張成品背景呈現出城市的地下第一層「第一區」。它出現在
好幾個鏡頭中，通常只看得到局部。而為了充實銀幕畫面，這
張背景圖一樣也必須畫出很多細節。

大都會，第 12 景，第 6 cut
電影擷取畫面

大都會，第 38 景，第 1 cut
背景最終成品
草森秀一
紙、廣告顏料
26 × 43 cm

第二區（Zone-2，發電廠區）入口的開場鏡頭。銀幕被劃分成兩個
非常明確的層次以營造深度感，前景是紅色調而遠景是鮮綠色調，
這是大膽又罕見的手法。兩個只有米粒大小的角色會從橋梁的左側
走進來。

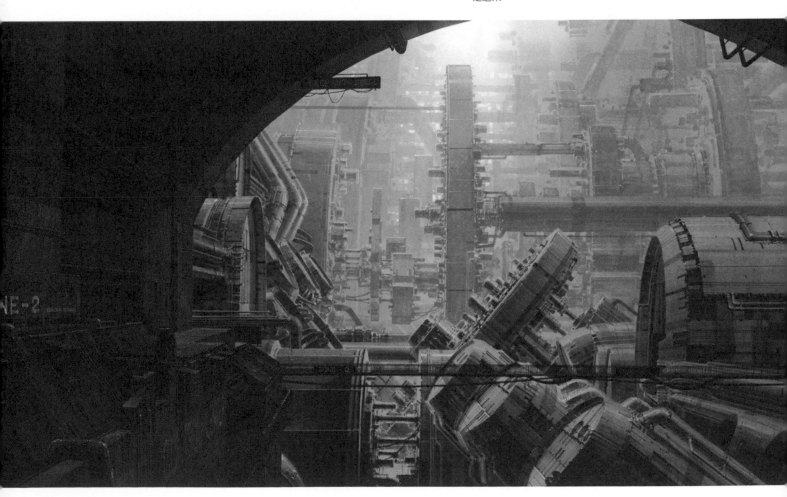

大都會，第 37 景，第 2 cut
背景最終成品
草森秀一
紙、廣告顏料加數位效果
26 × 43 cm

草森用紙、廣告顏料繪製這幅背景最終成品，
然後用數位的方式修圖，以製造光暈效果。

INNOCENCE

攻殼機動隊2：INNOCENCE

《攻殼機動隊2：INNOCENCE》以其堪稱頂尖傑作的
「中式哥德」城市街景聞名，
是動畫流程面臨數位化轉型時期的樞紐作品，
也是第一部榮獲坎城影展提名角逐金棕櫚獎的動畫片。

攻殼機動隊2：INNOCENCE　2004年

日文片名：イノセンス　英文片名：Ghost in the Shell 2：Innocence
導演：押井守　編劇：押井守　美術：草森秀一（片尾字幕上的名字是平田秀一）
動畫：沖浦啟之、黃瀨和哉　配樂：川井憲次　製片：Production I.G　片長：98分鐘

攻殼機動隊2：
INNOCENCE
第 2 景
概念美術樣板，細部
草森秀一
紙、廣告顏料
25 × 37 cm

《攻殼機動隊2：INNOCENCE》
像《攻殼機動隊》一樣，劇情
從舊城區開始。這部分的背景
為了《攻殼機動隊2》重新改造
過，以具備美國城市裡的唐人
街氣氛，並進一步取材臺灣和
香港的元素畫龍點睛。
這幅製作初期階段的概念美術
樣板，傳達出炎熱潮溼的夜晚
氣氛，而且特別仔細關注建築
物的色調和牆上剝落的海報等
細節（押井，2004b，68頁）。

本片為《攻殼機動隊》續篇。年代設定在
2032 年，故事線為警探巴特和德古沙奉命調
查一連串由故障的「gynoids」（女奴機器人）
犯下的謀殺案。隨著劇情推演，動機越來越明
顯：女奴機器人被賦予了從年輕女性偷來的人
類知覺以便讓它們顯得更逼真，然而它們也因
此嘗試從主人的控制下逃脫。本片處理的是人
工智慧的倫理，以及我們的網路系統多麼脆弱
且容易被操縱。《攻殼機動隊 2》改編自士郎
正宗的漫畫原著，但是劇本大致上是押井守的
創作。

《攻殼機動隊 2》裡的都市設定比《攻殼機
動隊》（1995）抽象一些。其最終設計參考了
前工業時代的東南亞大陸，但高科技載具和機
械義體則表現出未來風大都會的本質。片中場
景包含了幾個明確的地點，其中舊城區和「經
濟特區」艾托洛夫（Etoroff）最為特出。押井
守想像的背景是「中式哥德」風格，結合了來
自東西方兩個文化半球的裝飾。艾托洛夫的名
字源自南千島群島中的最大島，直到二次世界
大戰結束前都是日本領土。雖然目前被俄羅斯
控制，日本仍宣稱擁有該島主權。

《攻殼機動隊 2》天衣無縫地結合了 2DCG

與 3DCG 動畫技術，是混合兩者的作品。押
井守說過這部動畫的畫作很獨特，或許算是
電影中的主角。他認為都市景觀不應該「只
是填滿角色背後空間的東西」，表示「角色背
後的沉默世界是導演必須傳達他的核心願景
的地方。背景是導演對現實的想望。角色背
後一定要有些東西傳達出某種訊息」。因為
押井守不是動畫師，所以是美術畫作讓他可
以實現這個想法（押井，2004b，119 頁）。
這樣的抱負也致使城市的鏡頭被拉長，尤其
是在艾托洛夫這個地方。

對本片的美術監督草森秀一來說，這是他
第一次有機會直接和押井守合作。他之前在
小倉宏昌的美術指導下工作，繪製《機動警
察》系列和《攻殼機動隊》的背景圖片。在
《大都會》（2001）工作期間，草森磨鍊發展
出數位動畫領域的技術，之後也以此備受讚
譽。他尤其擅長在牆面和破舊看板上描繪極
度精細的細節。在和本書作者對話時，他形
容自己是個常「做過頭」的插畫家──他喜
歡在自己作品上添加很多細節，有時候甚至
到了畫面近乎超載的程度。這和小倉宏昌的
風格是鮮明的對比，小倉處理委託案子時偏

好用單純、「cool」一點的作風。就押井守腦中設想的、充滿細節和豐富裝飾的「中式哥德」風格來說，草森正是美術監督的最佳人選。

《攻殼機動隊2：INNOCENCE》是動畫製作流程轉型數位化的里程碑。押井守利用這個機會探索美術部門的完整潛力，鼓勵他的員工重新思考並重新設計美術監督的角色（押井，2004b，118頁）。賽璐珞動畫的特質限制了單一畫家能控制的過程，而數位製作工具則給了每個畫家處理更多事的能力，所以各種任務再也無法那麼清楚明瞭地分配給各個創作者。美術監督的角色和繪畫團隊裡同僚間的界線經常曖昧模糊。此外，押井守還找來先前多參與真人電影的製作設計師種田陽平進入團隊。這個奇招有助於進一步刺激他徵召來的傑出創意人員之間的討論。押井守說，有了這個「夢幻團隊」，「就像當上巴西足球國家代表隊的教練，所有球員都是足球藝術家。」（押井，2004b，119頁）

努力和經費出現了成果，讓這部片打響了日本動畫擁有高品質背景美術的名聲。2005年，《攻殼機動隊2》更成為史上第一部在坎城影展被提名角逐金棕櫚獎的動畫片。

攻殼機動隊2：INNOCENCE，第33景
概念設計圖
渡部隆
紙、鉛筆
17.6 × 25 cm

渡部隆在《攻殼機動隊2：INNOCENCE》擔任Layout監督，和美術監督草森秀一及製作設計師種田陽平一起創作了這部片的背景設計。渡部構築出艾托洛夫的外觀，看起來就像一座由工業化高樓組成的森林。

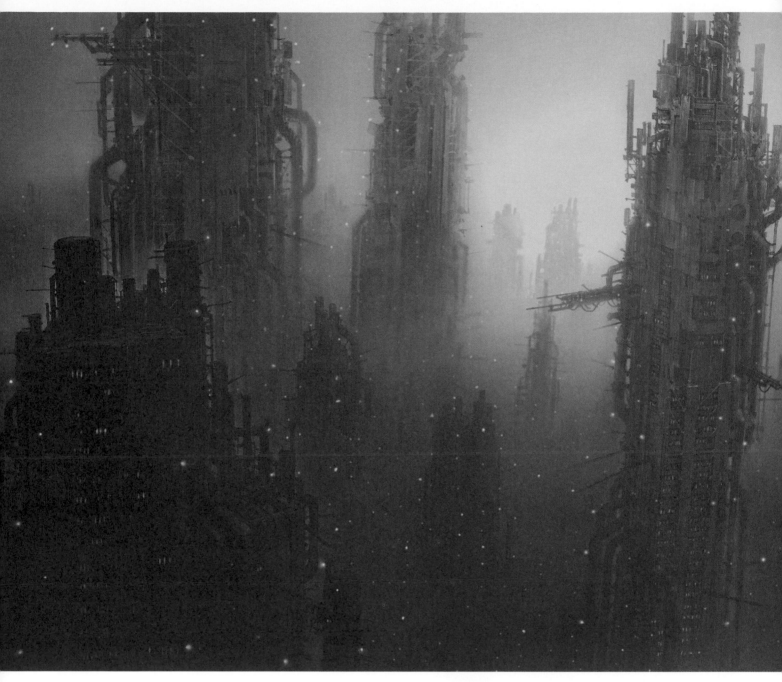

攻殼機動隊2：INNOCENCE，第 33 景，第 8 cut
概念美術樣板
草森秀一
數位插圖

城市籠罩在琥珀色的霧氣中，幾乎像是在呼吸鐵鏽。這個光線效果具現了艾托洛夫的主題是「鋼鐵、鏽蝕和玻璃的城市」。逼人的建築物輪廓與屋頂上的細節結合起來，傳達出建築物密集林立的都市景觀。團隊使用一種數位剪接系統（Quantel Domino）在最終影像上添加瓦斯效果（押井，2004b，9頁）。

雷利・史考特的《銀翼殺手》（1982）開場橋段也呈現了一個類似的反烏托邦城市景觀，本片對艾托洛夫的描繪可看得出對前片的直接呼應。《銀翼殺手》的琥珀色光線在《攻殼機動隊2》中被更加強化，這點可能接續啟發了丹尼・維勒納夫（Denis Villeneuve）導演的續集《銀翼殺手2049》（Blade Runner 2049，2017）。

攻殼機動隊2：INNOCENCE，第 33 景，第 12 cut
概念美術樣板
草森秀一
數位插畫

生化人製造公司Locus Solus總部的概念美術樣板。渡部隆研發了
這棟建築的概念設計，嘗試表達押井守對「中式哥德」建築風格的
想法。「八角形」被用來達成這個外觀的重複設計元素，八角形裝
飾不僅出現在艾托洛夫的建築，也出現在整部電影背景的許多其他
地方。精美的細節強調出建築物的規模。尖塔的末端籠罩在永不消
散的霧氣中。

攻殼機動隊2：INNOCENCE，第 33 景，第 1 cut
概念美術樣板
草森秀一
數位插畫

這幅概念美術樣板的鳥瞰圖傳達出艾托洛夫經濟快速成長
的感覺。摩天大樓叢林從市中心以同心圓往外擴散。艾托
洛夫的整體美術概念是「極北的永晝」。場景發生在一天
的不同時段，每一個場景都有其特徵，但全都籠罩在琥珀
色光線下的朦朧霧氣中（押井，2004b，6頁）。

攻殼機動隊2：**INNOCENCE**，第 33 景，第 19 cut
概念美術樣板
草森秀一
紙、廣告顏料
28 × 38 cm

這是草森秀一用來製作數位插畫的原始紙本畫作。

攻殼機動隊2：**INNOCENCE**，第 33 景，第 19 cut
概念美術樣板
草森秀一
數位插畫

傾斜旋翼機降落場景的概念美術樣板，往下俯瞰停機坪，後者被
描繪成細節精緻的風水羅盤。這個羅盤是臨時想到的點子，在完
成之前才添加上去。為了表現停機坪的高度，描繪了雲層在氣流
中移動（押井 2004b，15頁）。

攻殼機動隊2：INNOCENCE，第 36 景，第 4 cut
電影擷取畫面

攻殼機動隊2：INNOCENCE，第 36 景，第 4 cut
概念美術樣板
草森秀一
數位插畫

移動中的巨大象頭神雕像安裝在浮船上，參加慶典遊行通過市區。
這個場景正好是劇情的中間點，也碰巧發生在電影播映時間的中
點。兩位主角巴特和德古沙即將進入另一個次元。慶典橋段與《機
動警察》系列（見74頁）及《攻殼機動隊》（見94頁）中的呼應橋段
有類似的戲劇功能。《攻殼機動隊2》中的早期橋段比較有冥想的感
覺，慶典橋段則是一場影音盛宴——似乎是讓繪圖團隊有表現自己
能力的機會。

工作人員參考了許多華人慶典的照片，對於色彩構成提供了有用的
參考。當背景是鐵鏽色的城市時，使用紅色調通常效果不好——要
如何解決此點正是美術團隊給自己設定的眾多複雜挑戰之一。

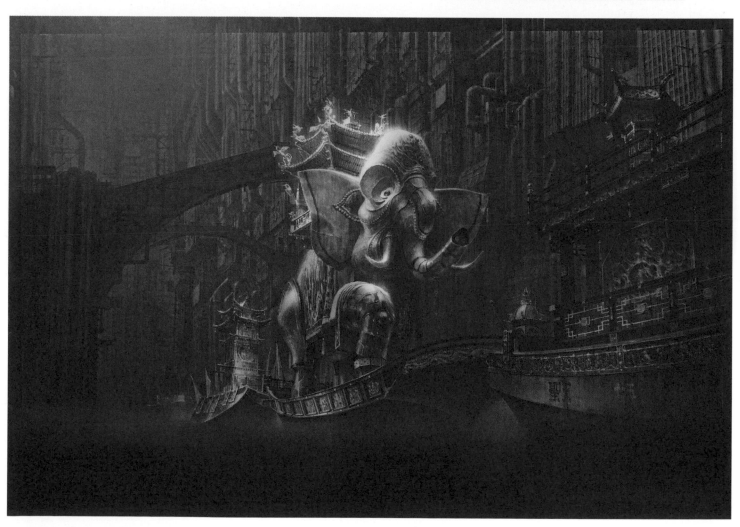

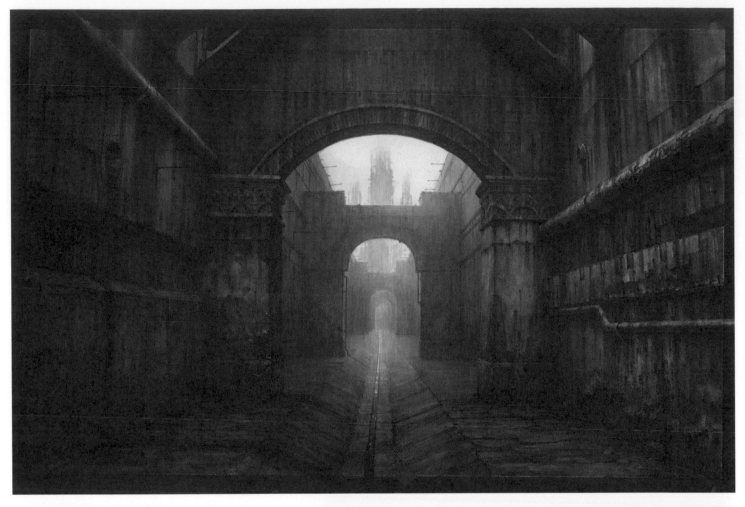

攻殼機動隊2：INNOCENCE，第 36 景，第 29 cut
概念美術樣板
草森秀一
紙、廣告顏料
24 × 36 cm

這幅概念美術樣板為城市曾經引以為傲的輸水道之一，
現在幾乎乾涸而陷入荒廢。按照押井守的要求，輸水
道被描繪成鐵製結構，而非像一般常使用的水泥和岩石
（押井，2004b，18頁）。

攻殼機動隊2：INNOCENCE，第 36 景，第 29 cut
概念美術樣板
草森秀一
數位插畫

之後再添加額外的細節，例如中文字樣和黏在牆面上的
招貼。最後，調整光線以達到跟電影整體的琥珀光線主
題連貫。

攻殼機動隊2：INNOCENCE
第 36 景，第 38 cut
概念美術樣板
草森秀一
數位插畫

前景和背景中的不同打光方式凸顯出象牙的質
感。在前景中，上方明亮而下方在陰影中；此
做法在背景中剛好相反，藉此營造出神祕的氣氛
（押井，2004b，21頁）。

攻殼機動隊2：INNOCENCE
第 36 景，第 38 cut
概念美術樣板
草森秀一
紙、廣告顏料
24 × 36 cm

這幅概念美術樣板為象牙打造之寺廟的荒廢遺跡。團
隊試過許多不同方法來描繪象牙材質的外觀。唯一非
象牙的物體是畫面中央的古董銅器香爐，在Layout中
提供了一點深綠色調。

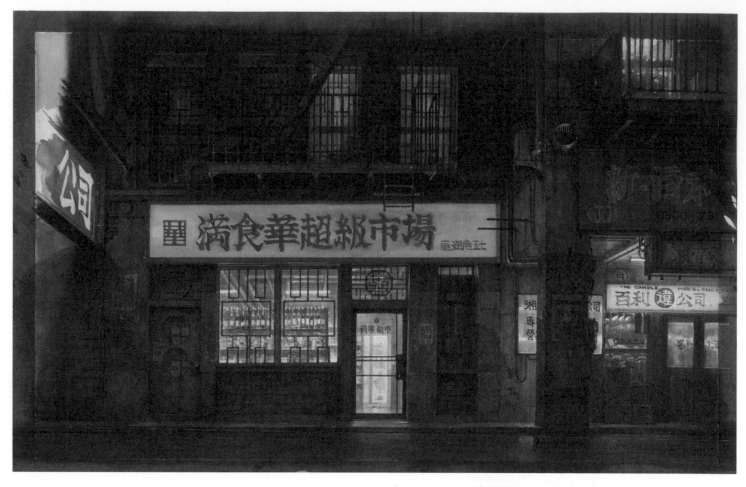

攻殼機動隊2：INNOCENCE，第 15 景
概念美術樣板
草森秀一
紙、廣告顏料
24 × 37 cm

和在舊城區他處採用的方法一致，整體橘色特質的光線會偶爾變成藍色燈光。潮溼的牆面，上頭的海報已失去黏性而剝落，傳達出熱度與溼度的感覺。

攻殼機動隊2：INNOCENCE，第 15 景
概念美術樣板
草森秀一
數位插畫

左圖的數位版插畫中，店招的字樣有變。

攻殼機動隊2：INNOCENCE，第 3 景
概念美術樣板
草森秀一
數位插畫

這條巷子幾乎完全以主人翁的視角來呈現，背景因此成為主角。
圖中描繪了非常多的細節，尤其是管線、牆面和磁磚的部分。（押
井，2004b，73頁）

攻殼機動隊2：INNOCENCE，第 23 景
概念美術樣板
草森秀一
數位插畫

這幅手繪圖描繪的是舊城區的樣貌，並運用兩種數位成像技術使其
變成日景和夜景。最終，只有日景成為背景成品。

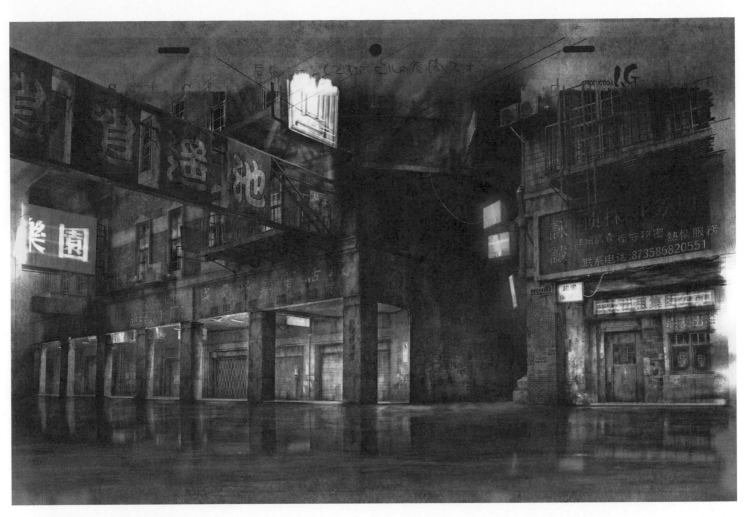

攻殼機動隊2：INNOCENCE，第23景
概念美術樣板
草森秀一
數位插畫

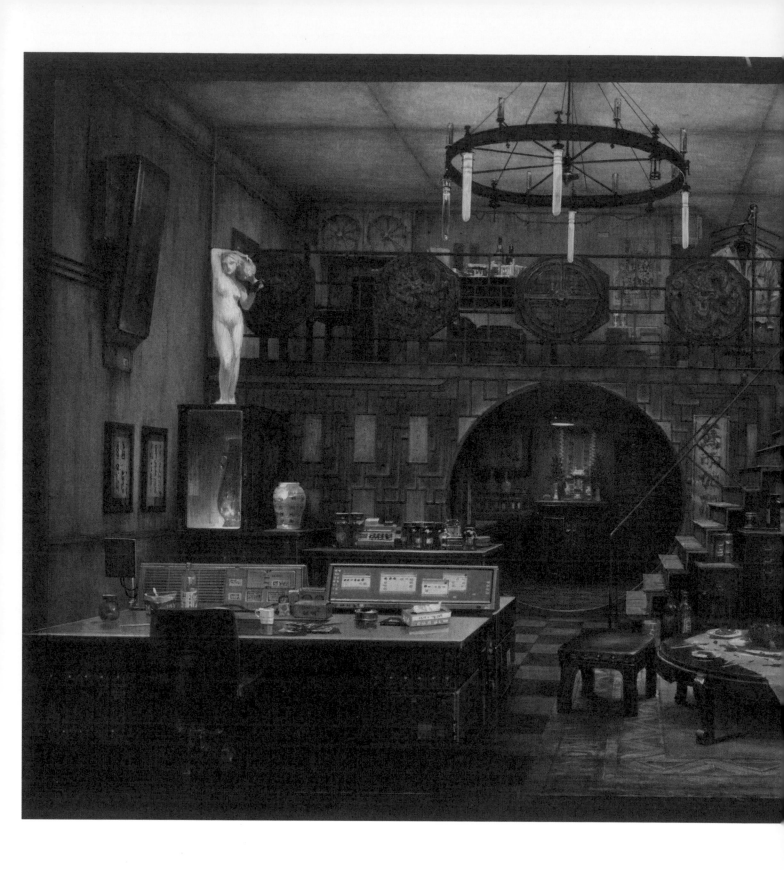

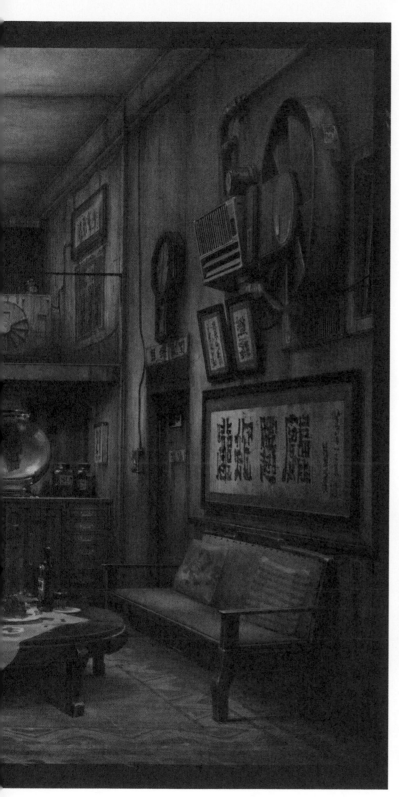

攻殼機動隊2：INNOCENCE，第 24 景
概念美術樣板
草森秀一
紙、廣告顏料
23 × 36 cm

罪犯幫派巢穴的概念美術樣板。在背景最終成品中，加入了書法家
Lai Wai的中文字。這個動作橋段使用了賽璐珞動畫，背景遵照傳統
動畫的慣例，所以是電影中最正統的部分（押井，2004b，94頁）。

攻殼機動隊2：INNOCENCE
第 24 景
概念美術樣板
草森秀一
數位插畫

攻殼機動隊2：INNOCENCE
第 24 景
電影擷取畫面

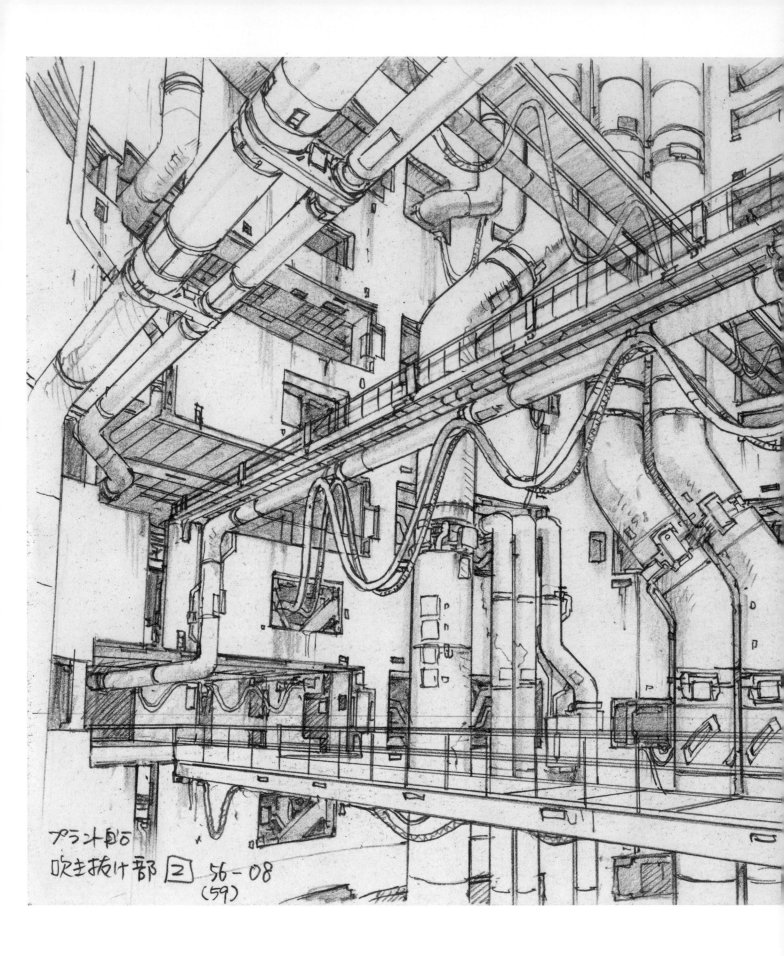

プラントP.O
吹き抜け部 [2] 56-08
(59)

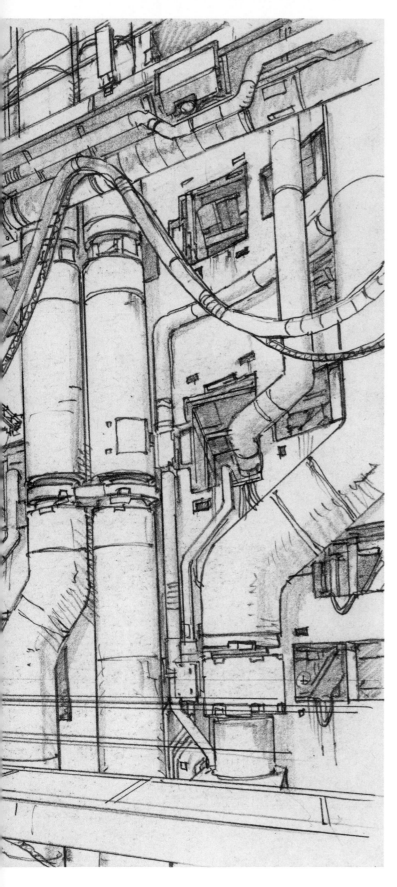

攻殼機動隊2：INNOCENCE，第 56 景，第 8 cut
概念設計圖
渡部隆
紙、鉛筆
17.6 × 25 cm

身為Layout監督，渡部隆負責產出概念設計和Layout。接下來數頁的圖畫描繪生化人製造設施的內部，設施就位於上演最終決戰的那艘船上。為了創作這艘工廠船，押井守借用了描繪類似設施的經驗，就是《機動警察劇場版2》（1993）裡面的「方舟」。
雖然這些圖畫的用意在概念設計，但對本片來說，其中某些圖的功能比較接近Layout。此外，由於光線因素，圖中大多數細節在最終影像中很難看得見，也沒有做成數位模型。也因此，這些紙筆呈現的原始畫面，讓人深入窺見唯有在此製作過程階段才得以見到的部分劇中世界。

攻殼機動隊2：INNOCENCE，第 59a 景，第 1 cut
概念設計圖
渡部隆
紙、鉛筆
17.6 × 25 cm

渡部隆在圖畫上的註記指示走道的地板應該是格柵狀，
而且走道的右手邊也要有扶手。

攻殼機動隊2：INNOCENCE，第 59a 景，第 1 cut
電影擷取畫面

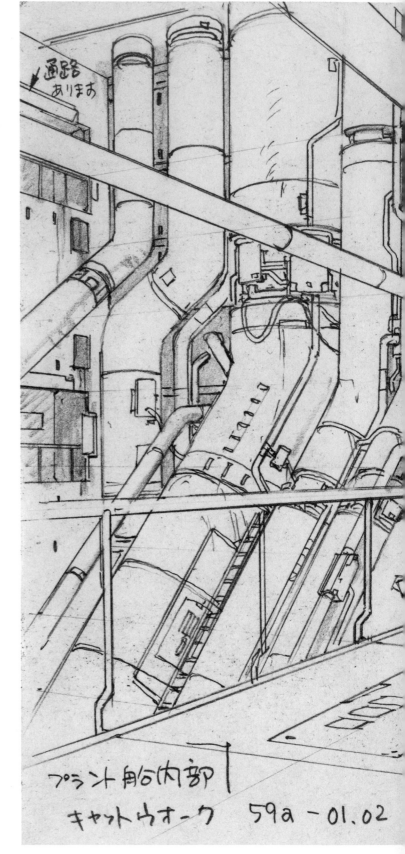

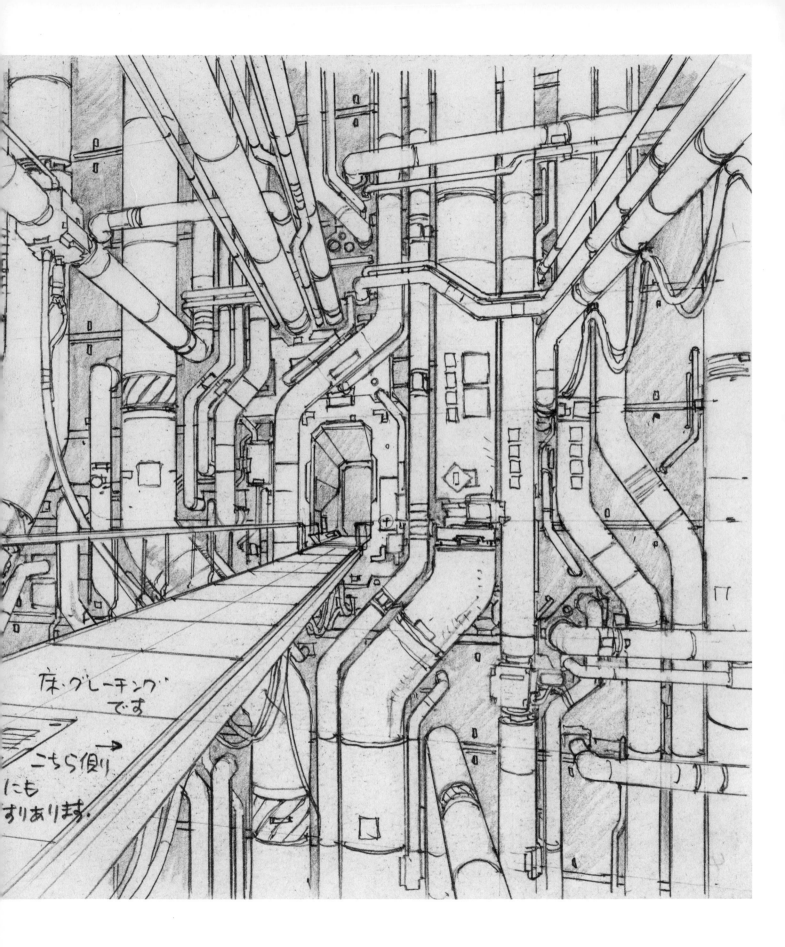

床、グレーチング
です

こちら側り
にも
すりあります。

攻殼機動隊2：INNOCENCE，第 59 景，第 5 cut
電影擷取畫面

攻殼機動隊2：INNOCENCE，第 59 景，第 5 cut
概念設計圖
渡部隆
紙、鉛筆
17.6 × 25 cm

此為從上方俯瞰走道的景觀。渡部隆描繪錯綜複雜的電纜和管線時的仔
細，反映出工廠的地位是整部片的「神經中樞」，也反映出互聯網絡是
本片的主題。

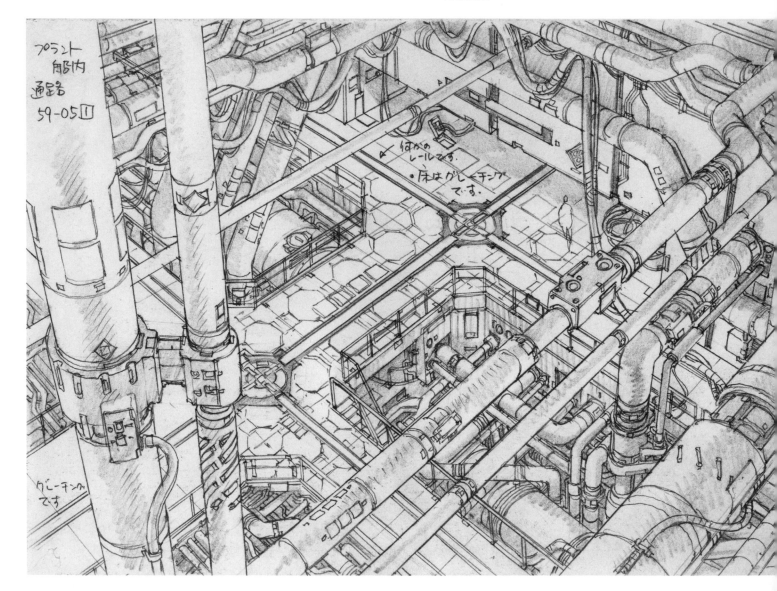

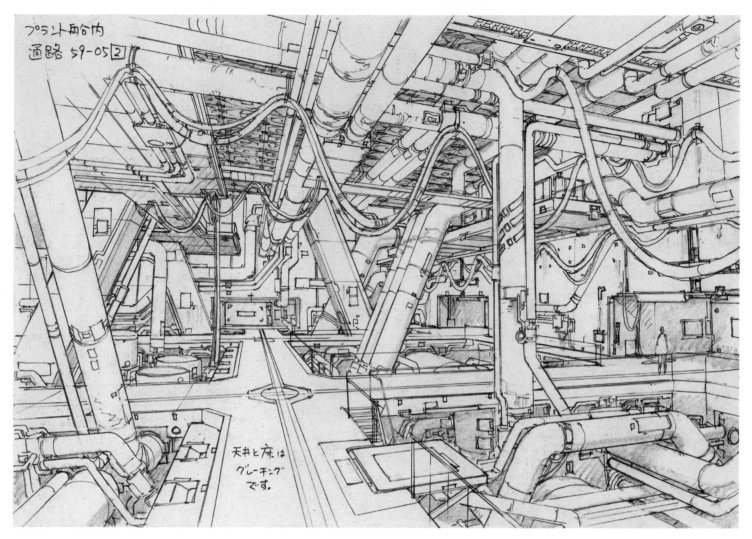

プラント船内
通路 59-05 2

天井と床は
グレーチング
です。

攻殻機動隊2：INNOCENCE
第 59 景，第 5 cut
概念設計圖
渡部隆
紙、鉛筆
17.6 × 25 cm

從走道上看出去的景觀。

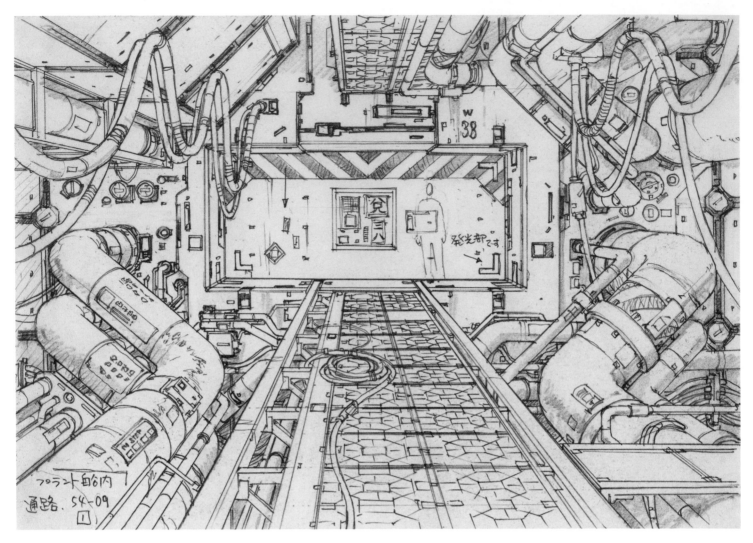

攻殼機動隊2：INNOCENCE，第 54 景，第 9 cut
概念設計圖
渡部隆
紙、鉛筆
17.6 × 25 cm

此為走近一道滑門。地板是用格柵設計，規模上類似出現在本片中的其他室內場景。裝飾物源自在全片設計中不時出現的八角形主題。然而，如同許多其他例子，最終的銀幕影像太暗了以至於看不清這些精緻的細節。

攻殼機動隊2：INNOCENCE，第 54 景，第 9 cut
電影擷取畫面

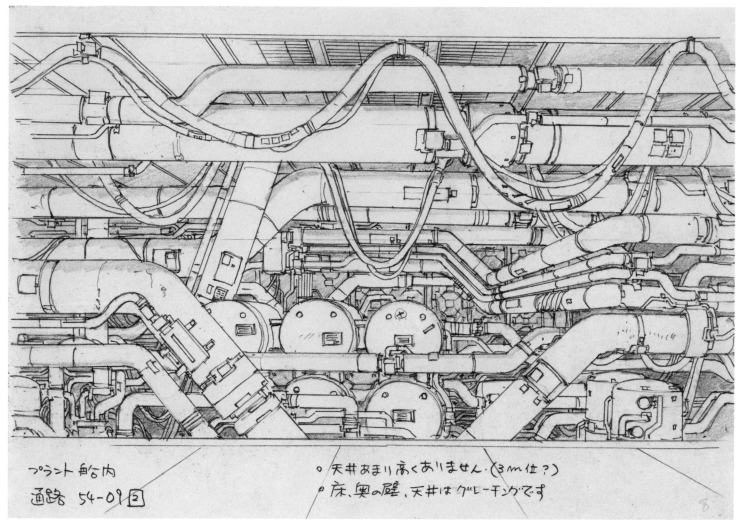

プラント船舎内

通路 54-09 2

○ 天井あまり高くありません (3m位?)
○ 床、奥の壁、天井はグレーチングです

攻殻機動隊2：INNOCENCE，第 54 景，第 9 cut
概念設計圖
渡部隆
紙、鉛筆
17.6 × 25 cm

門滑開之後，後面的走道上出現更多管線和電纜。圖中註解指示天花板
別設定得太高，大約三公尺左右即可。地面、深處的牆壁以及天花板是
灰色調。

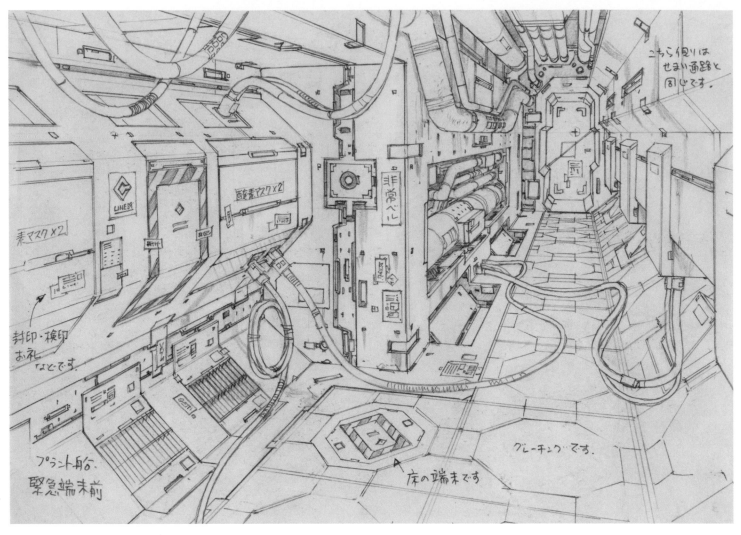

攻殼機動隊2：INNOCENCE，第 54 景
概念設計圖
渡部隆
紙、鉛筆
17.6 × 25 cm

渡部總是以大量細節來建構描繪他的概念設計圖，並解釋他發明的
機械與科技元素的功能。在這幅設計圖中，他描繪說明了在工廠船
內部某個輔助鎖的功能與用途。

攻殼機動隊2：Innocence，第 54 景，第 6 cut
電影擷取畫面

攻殼機動隊2：INNOCENCE，第 54 景
概念設計圖
渡部隆
紙、鉛筆
17.6 × 25 cm

這張概念設計圖解釋如何打開門，也顯示這個過程中
會出現的兩個面板的細節，有著與地板格柵相關的凸
凹型結構。

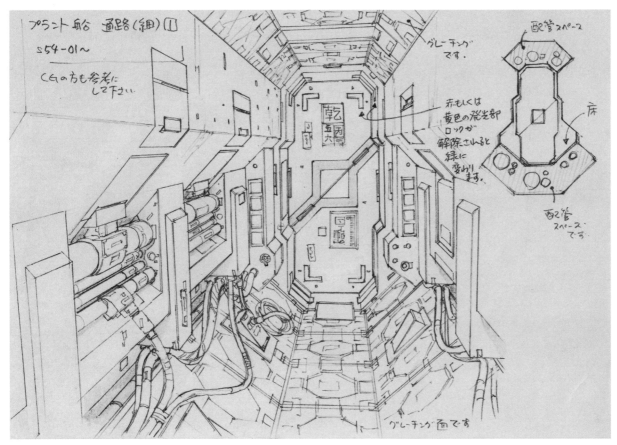

攻殼機動隊2：INNOCENCE，第 54 景
概念設計圖
渡部隆
紙、鉛筆
17.6 × 25 cm

這是左頁概念設計圖中描繪的空間之特寫，說明門的運作方式。會
用到紅燈或黃燈，解鎖的時候則會變成綠燈。右上方的圖示向繪圖
師示範有些目前看不到的管線經過這道門的上方和下方。渡部也標
注提醒這張圖要給處理這道門的數位動畫的工作人員看過。

プラント船 端末 (壁面)

鍵穴

上の部分
ちぎられた
感じです.

①
②

PULL

攻殼機動隊2：INNOCENCE，第 54 景
概念設計圖
渡部隆
紙、鉛筆
17.6 × 25 cm

攻殼機動隊2：INNOCENCE，第 54 景
概念美術樣板
草森秀一
數位插畫

草森的這張數位插畫是直接根據渡部的概念
設計圖做出來的。

攻殼機動隊2：INNOCENCE，第 54 景
概念設計圖
渡部隆
紙、鉛筆
17.6 × 25 cm

這張概念設計圖上的註記指示蓋子往上滑起大約
10公分之後才會打開。當蓋子一打開，插座裝置
也會浮上來。

TEKKONKINKREET

惡童當街

《惡童當街》裡的城市結構，
有雜亂的木造建築、繁忙的商店街和迷宮般的廊道；
本片一方面緬懷快速消失的昭和時代東京建物，
同時探討懷舊和現代性、希望與遺憾之間的關係。

惡童當街　2006年

日文片名：鉄コン筋クリート　英文片名：Tekkonkinkreet
導演：麥克・阿里亞斯（Michael Arias）　編劇：安東尼・韋恩特勞（Anthony Weintraub）
美術：木村真二　動畫：西見祥示郎　配樂：Plaid　製片：Studio 4°C、Aniplex　片長：110分鐘
原作為松本大洋的同名漫畫《惡童當街》，1993年於小學館的《Big Comic Spirits》週刊開始連載。

惡童當街
概念美術樣板，*細部*
木村真二
紙、廣告顏料
20 × 38 cm

「像小黑和小白這種年紀的小孩會怎麼畫夜晚的雲朵？」就是這個問題激發了木村真二的想像力，啟發他畫出這幅概念美術樣板（木村，個人訪談，2019）。
木村僅為這部片畫了少數幾幅概念美術樣板，因為當他提出自己的基本概念後，他對手下團隊的技術很有信心。因此只有少數幾張關鍵影像是他親手畫的，例如這張俯瞰寶町的夜景、一張小黑和小白住過的房子，和另一張描繪火車站周圍色彩的圖（見189頁）。

《惡童當街》根據松本大洋的同名漫畫改編，最初於 1993 到 1994 年間在雜誌上連載，講述兩個街頭流浪兒童小黑與小白的故事，背景發生在一個名為「寶町」的城鎮。書名／片名的來自小孩子對「鋼筋水泥」之日文外來語（鉄筋コンクリート／ tekkin konkurito）的錯誤發音。一天，黑道殺手「蛇」和他的幫眾來到寶町，改變了小黑和小白的人生。黑道們想在寶町推動都市更新，建造新大樓和主題樂園「兒童城」。

《惡童當街》是 Studio 4°C 的作品，他們的作品還包括《回憶三部曲》（MEMORIES，1995），由《AKIRA 阿基拉》（1988）導演大友克洋監製；以及由華卓斯基姊妹製作的《駭客任務立體動畫特集》（The Animatrix，2003）中的幾段短片。Studio 4°C 的作品都有非常鮮明的風格，在《惡童當街》中也非常明顯。這點絕大部分要歸功於公司創辦人，同時也是本片製作人田中榮子。

《惡童當街》是洛杉磯出生的麥克・阿里亞斯的導演處女作，他以發明「動畫渲染」（toon-shading）演算法聞名於動畫產業。使用他的軟體就能夠讓電腦生成的動畫看起來

有賽璐珞動畫的質感。《惡童當街》是傳統與數位動畫的混合體，雖然原本規劃要做成 100% 的電腦動畫作品，但實際完成品中只有 40% 的場景使用電腦動畫——大多數動畫工作仍在紙上進行。阿里亞斯決定他要專注在導演的角色上，而非電腦動畫或軟體。在 Studio 4°C 時，他發現身邊圍繞著他認為是「世界最佳角色動畫師」的原畫師，因此他希望大家用本身最熟悉的工具來創作——那就是紙張和鉛筆。此外，阿里亞斯相信手繪角色的藝術呈現比 3D 動畫更有表現力（木村，2006a，256 頁）。

寶町的視覺元素大體上遵循原著漫畫，不過這個城市在漫畫裡不像在動畫中這麼顯眼。寶町的建構和精緻度大部分要歸功於美術監督木村真二的貢獻。參與《惡童當街》之前，木村在大友克洋的《蒸氣男孩》（スチームボーイ／ Steamboy，2004）擔任過美術監督。他把寶町描繪成昭和時代（1926-89）初期的主題樂園，有木造的房屋、寬廣的廊道、罩著屋頂的商店街和俗豔的廣告看板。城裡的街道充滿了活力和繁忙的交通。Studio 4°C 的畫家們沒有採用《銀翼殺手》

那種霓虹燈閃爍的陰暗氛圍，他們絕大多數的靈感來源就在自己的門外。Studio 4°C 工作室的所在地為東京吉祥寺，其商店街交錯縱橫的廊道，提供了他們對寶町都市結構的基礎想像。

阿里亞斯認為《惡童當街》的主旨在探究二元對立：正與邪、光與影、創造與毀滅、愛與恨、純真與罪惡、懷舊與現代性、希望與遺憾。即使劇情中的對比很直白，阿里亞斯仍希望透過電影的視覺來製造明確的指涉（Arias，2004）。透過小黑和小白的眼光，這座城市有時候像玫瑰色的遊樂場，也有時候像陰暗的迷宮。

阿里亞斯從馬克·卡羅（Marc Caro）和尚—皮耶·居內（Jean-Pierre Jeunet）的《驚異狂想曲》（The City of Lost Children，1995）裡的美妙街道，以及黑澤明的《電車狂》（どですかでん，1970）裡的平凡貧民窟借用了一些元素。但是，如同那兩座想像城市，阿里亞斯希望寶町的「非現實性能夠讓人完全信服」。他想像的寶町是個活生生的有機體，小黑是它的靈魂，而小白是它的良心。他希望老舊的寶町對觀眾散發出溫暖的懷舊吸引力，這樣子當蛇的兒童城的邪惡陰影籠罩舊商店與巷道時，就能幫助觀眾真正

跟男孩們的恐懼有所共鳴（Arias，2004）。

阿里亞斯沒有像大多數動畫那樣，讓每個鏡頭的角色和背景維持風格的一致，他反而有意地在對比鮮明的動畫風格之間切換，以反映角色的內心狀態：「主要描寫小黑和小白在寶町街頭生活的白畫橋段，會採取像是小孩用拍立得相機拍攝的風格；而寶町夜生活的場景，則採用新寫實主義紀錄片風格來拍攝，像森山大道或荒木經惟相片中典型的那樣。」（Arias，2004）

阿里亞斯偏好「紀錄片式的手持攝影機風格，而非大多數傳統動畫慣用的完美構圖」，這種即興創作的運鏡方式也是他主要的表達工具。雖然頻繁使用手持攝影機在藝術上和技術上都是個挑戰，但卻是他執導策略的核心，他認為這是區隔本片和其他動畫片的重點。在動畫中使用手持攝影機需要立體空間，否則視角無法自由移動。為此，木村真二在《惡童當街》動畫中幾乎沒有傳統形式的背景最終成品。原來的紙本美術圖絕大多數都是以數位的方式裁切擷取後（有時甚至是紙本實體的裁切），合成到各個鏡頭的 3D 背景之中。這種密度極高的偽 3D 背景組合，結合每個背景中豐富多樣化的細節，在電影製作當時是史無前例的。

惡童當街
概念美術樣板
木村真二
紙、廣告顏料
22.5 × 32 cm

寶町火車站是木村真二在製作過程初期繪製的。

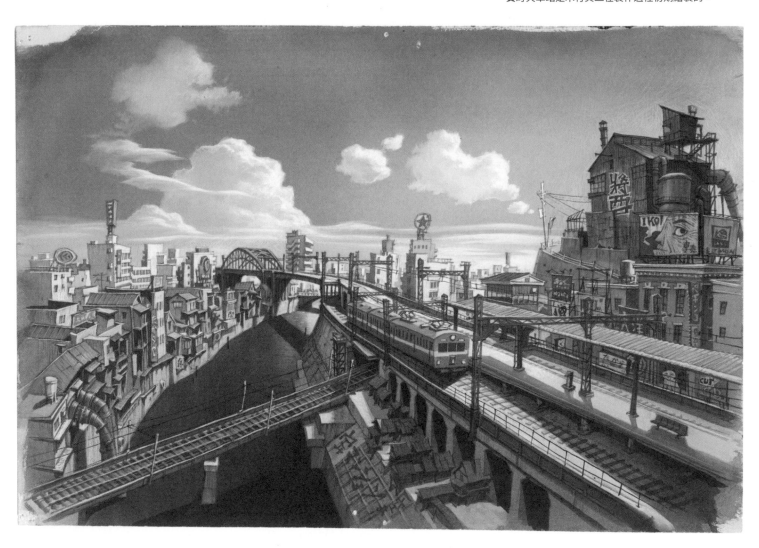

惡童當街，場景板
木村真二
紙、廣告顏料
各 8 × 17 cm

在Studio 4°C的製片人田中榮子指導下，木村真二在製作初期畫了這些場景板（sceneboard）。木村在圖中放入角色人物（這個任務通常由動畫監督負責）以讓人更容易想像隨著劇情開展，這些場景看起來會是什麼樣子。即使在更多人員加入製作團隊後，由於有這些圖畫，視覺上得以維持一貫性。

片中主角小黑和小白能夠輕易地在大樓間跳上跳下，因此所有的場景都採取對比的視角來呈現，從高處鳥瞰到伏在地面都有。麥克・阿里亞斯希望利用這些垂直的動態變化來強化（偶爾也削弱）電影敘事的張力起伏（木村，2006b，20頁）。

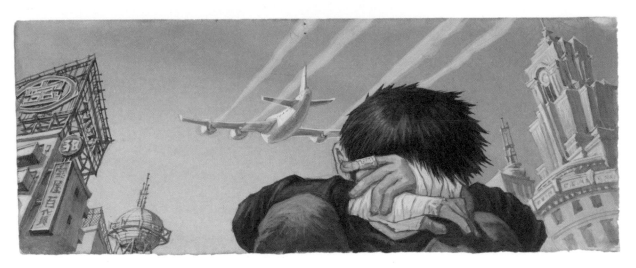

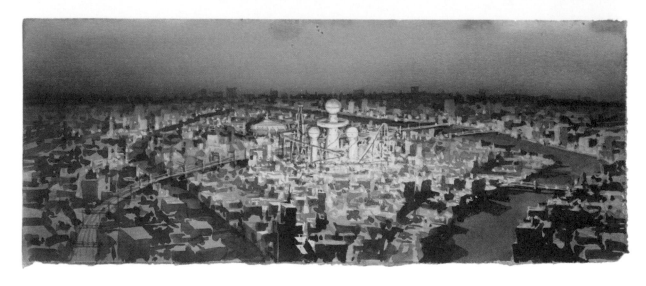

惡童當街
背景成品
木村真二
紙、廣告顏料
32 × 78 cm

這幅大型背景成品被用在第一景，提供整個寶町的概觀。舊城區
位於一眼形小島上，鐵軌和高架快速道路橫越其上。上圖採取第一
「鳥」稱視角，來自開場一隻搶眼的烏鴉視角。這個鏡頭最後還經
過數位化扭曲，以加強廣角鏡頭拍攝的感覺。

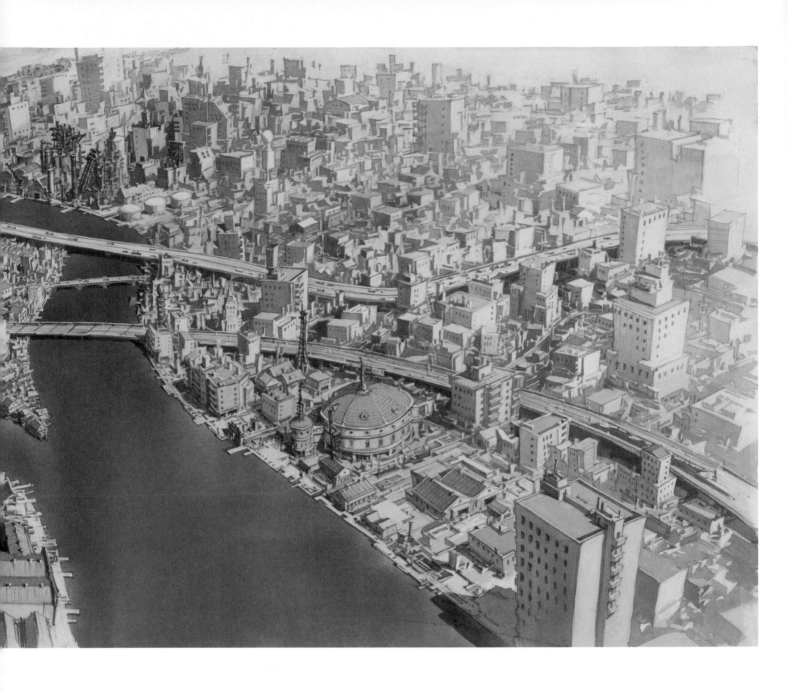

惡童當街
美術設定
木村真二
紙、鉛筆
29.7 × 42 cm

這張寶町的全景圖是根據市區地圖（見198-199
頁）所精確繪製。小黑和小白住在島上右側的快
速道路底下，和工廠隔河相對。

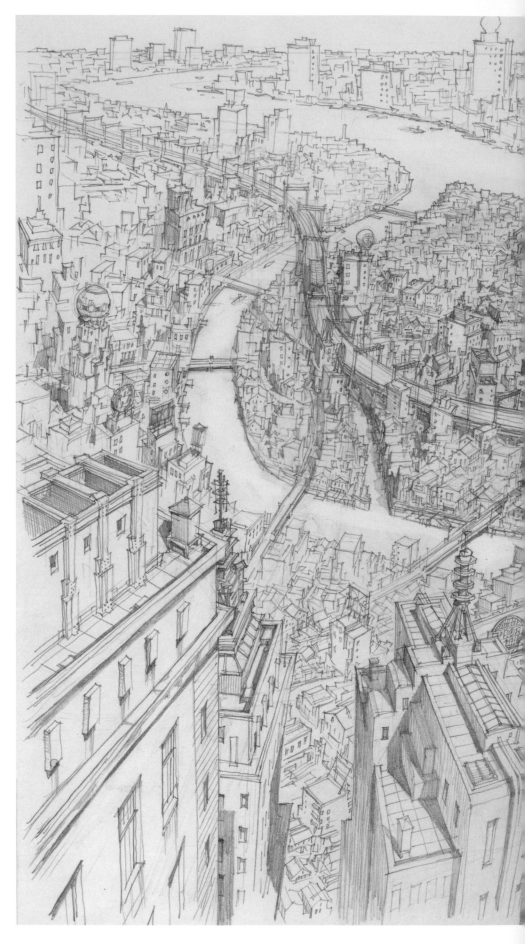

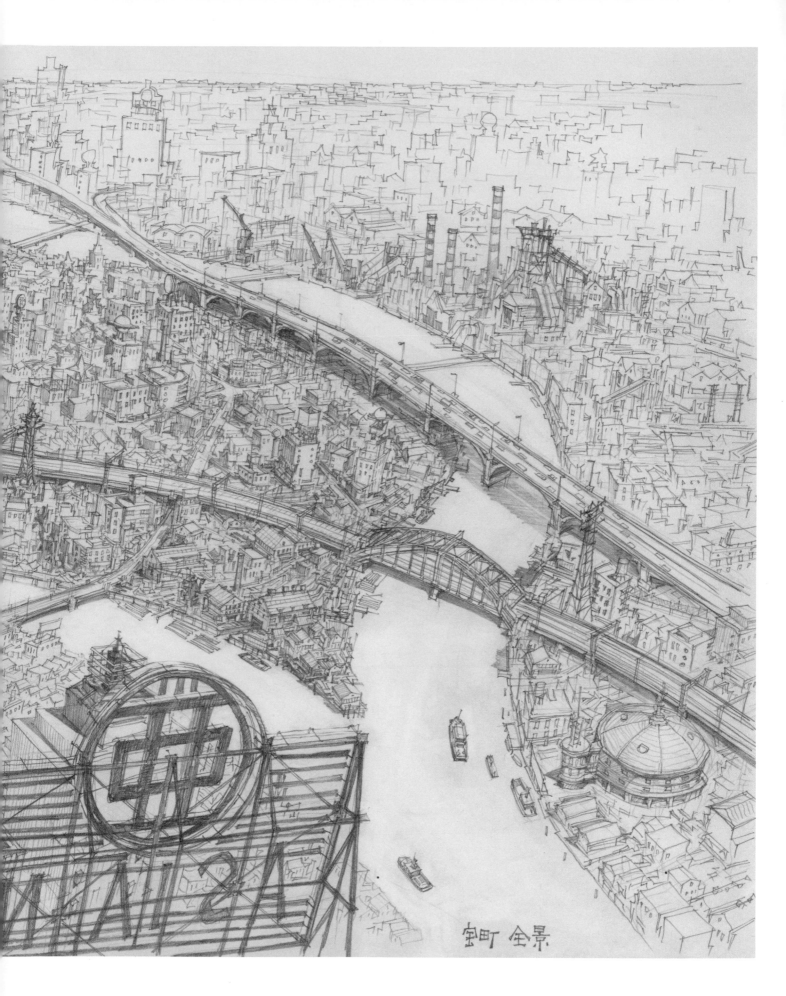

宝町 全景

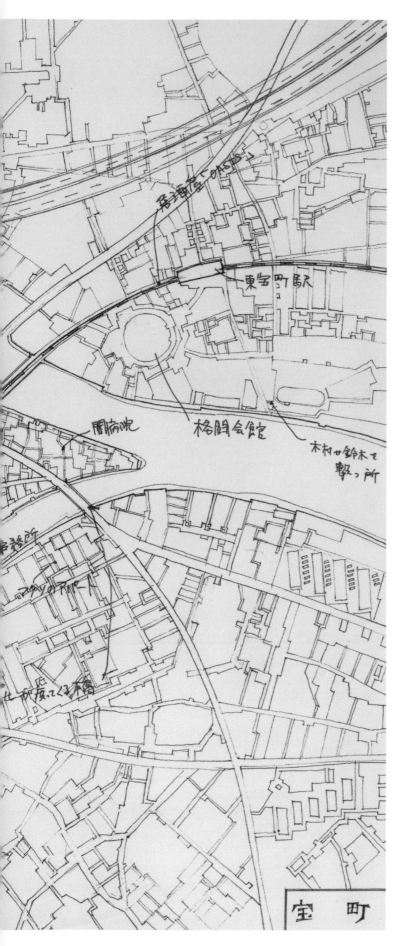

惡童當街，市區地圖
木村真二
影印稿上的代針筆畫
28 × 36 cm

在這張寶町的地圖上，木村真二標出了劇情中所有出現的場景。
這張圖的彩色版本在貫穿全片的許多鏡頭中，都被用來當作背景
主題。

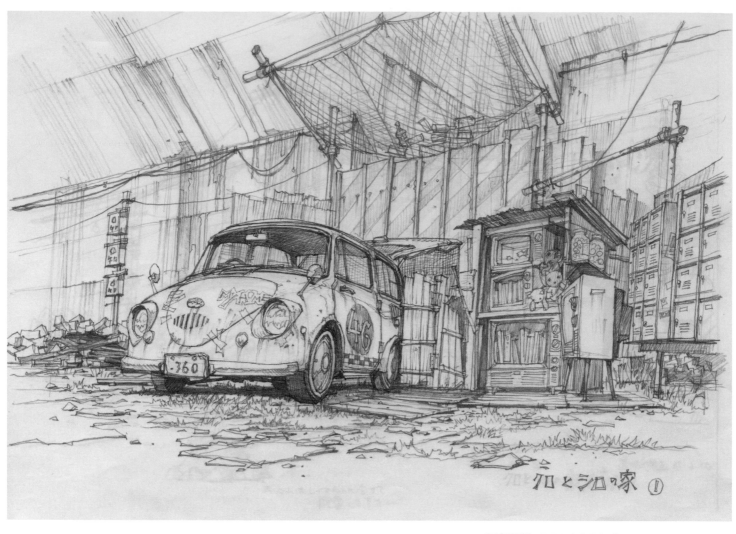

惡童當街，小黑和小白的家 ①
美術設定
木村真二
紙、鉛筆
21 × 30 cm

在木村的「美術設定」中，他會針對某個鏡頭
的位置提供許多視角，並且傳達該地的氣氛。
這些圖畫的細節十分豐富，因為包括運鏡在內
的後續製作步驟，都必須根據這些圖。

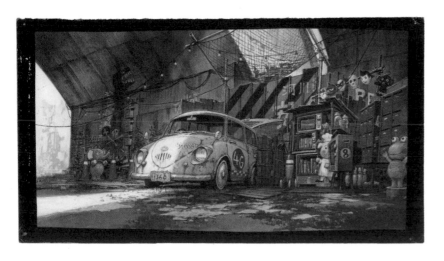

惡童當街，小黑和小白的家
概念美術樣板
木村真二
紙、廣告顏料
20 × 37 cm

小黑和小白平時住在靠近河邊的快速道路底下，照在廢棄
車子上的那道光線是從上方橋梁間的空隙流洩而下。

惡童當街，小黑和小白的家
概念美術樣板
木村真二
紙、廣告顏料
20 × 37 cm

惡童當街，小黑和小白的家 ②
美術設定
木村真二
紙、鉛筆
21 × 30 cm

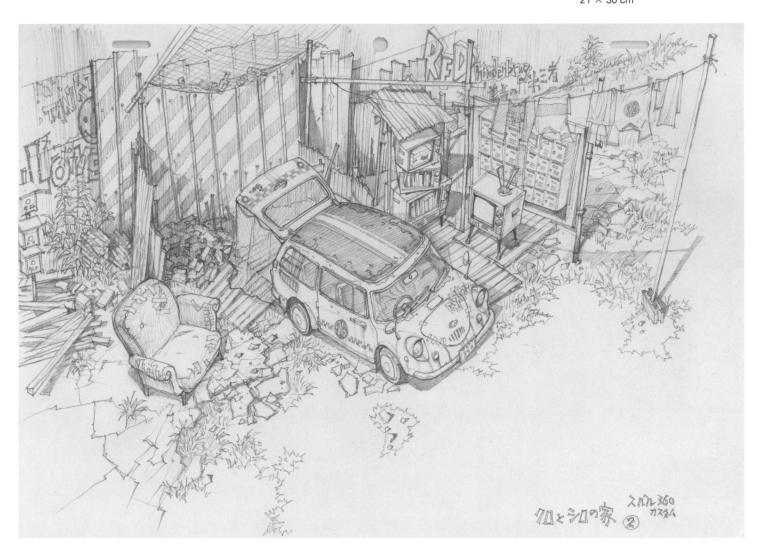

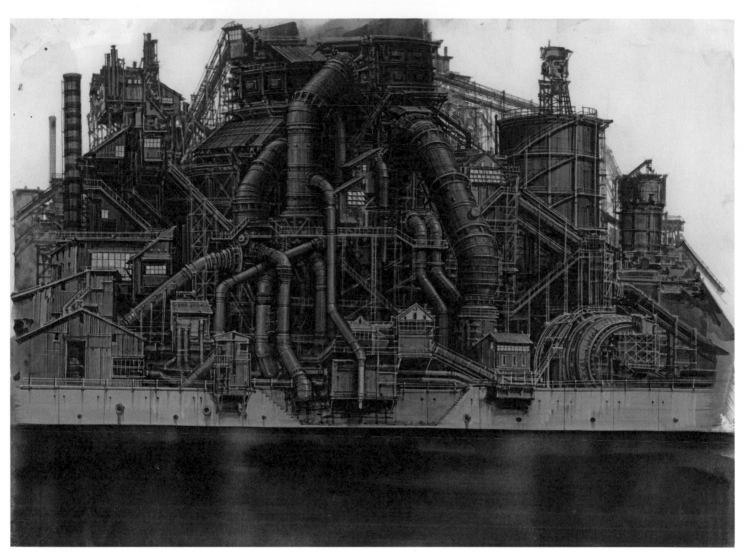

惡童當街
背景成品
木村真二
紙、廣告顏料
29 × 38 cm

如同《AKIRA 阿基拉》(1988)、《新世紀福音戰士》電視版(1995)、
《大都會》(2001) 和《攻殼機動隊2:INNOCENCE》(2004),《惡童
當街》採用工業管線作為重要的主題。這座工廠位於河畔,就在小
黑和小白家對面。木村希望讓整個電影銀幕陷在這個巨大結構之
下,彷彿小黑在凝視這個世界的黑暗面(木村,2006a,89頁)。

惡童當街,第 3 景,第 34 cut
電影擷取畫面

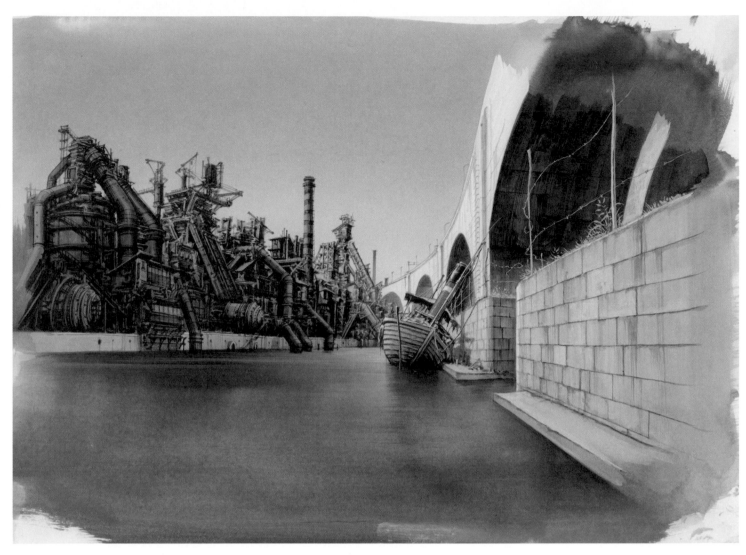

惡童當街
背景成品
木村真二
紙、廣告顏料
25.5 × 36 cm

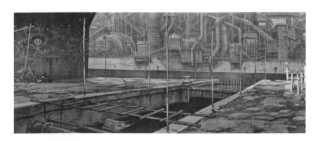

惡童當街，第 7 景，第 82 cut
電影擷取畫面

惡童當街，巷道
美術設定
木村真二
紙、鉛筆
36 × 25.5 cm

惡童當街，巷道
概念美術樣板
木村真二
紙、廣告顏料
37.6 × 29 cm

ビルボードの上

惡童當街，廣告看板
美術設定
木村真二
紙、鉛筆
21 × 30 cm

小黑和小白高踞在標有「交通交社」字樣的巨型廣告看板上。如圖
所示，木村原本打算讓這兩個角色坐在向下傾斜的轉輪這一側，因
為他覺得這樣感覺較為可怕。然而，在最終完成的影像中，轉輪是
向上仰，讓這一景有更多上升的感覺（木村，2006a，26頁）。

惡童當街，第 3 景，第 19 cut
電影擷取畫面

惡童當街，纜車道
美術設定
木村真二
紙、鉛筆
21 × 30 cm

都營電車從一條窄巷裡鑽出來。木村處理這張Layout的目標是讓
此圖更有深度。他也喜歡把都市街景處理成極端狹窄擁擠，到隨時
可能出車禍的地步，複雜的十字路口更加添亂（木村，2006b，85
頁）。這張圖畫在Studio 4°C的一般Layout紙的背面，在紙張的右
上角可見到透出的公司商標。

惡童當街，貓頭鷹醫院
美術設定
木村真二
紙、鉛筆
21 × 30 cm

最初的場景板上畫過的醫院鳥瞰圖（見192頁下圖），小黑站在電
線桿頂端觀察情況。雖然寶町的設計幾乎打破了《銀翼殺手》之後
反烏托邦作品的所有傳統，但它還是無法省略電線桿和管線。

惡童當街，寶町神社
美術設定
木村真二
紙、鉛筆
21 × 30 cm

雖然寶町是個不明國度的自由城鎮，木村在描繪這座神社時還是覺得不要脫離傳統比較好。這個場景非常類似淺草區淺草寺前方的傳統東京商店街「仲見世」（木村，2006a，165頁）。

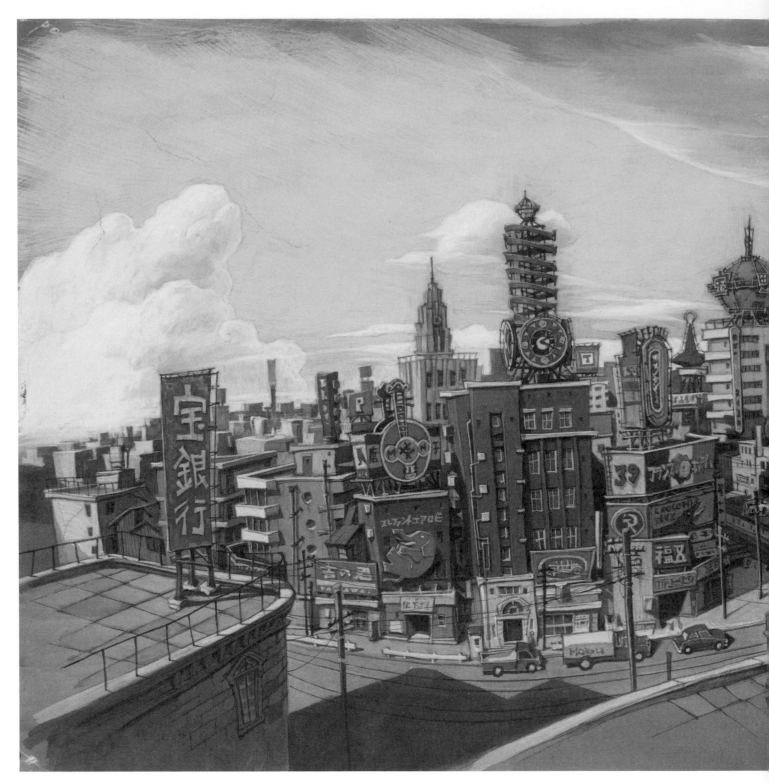

惡童當街，中央大道
概念美術樣板
木村真二
紙、廣告顏料
25 × 53 cm

這是寶町的主要幹道，以昭和時代初期的銀座街景為範本。在松本
大洋的漫畫原著中，這個城市景觀僅佔單頁的一個畫格，但是木村
把松本的想法大幅擴充與發展。

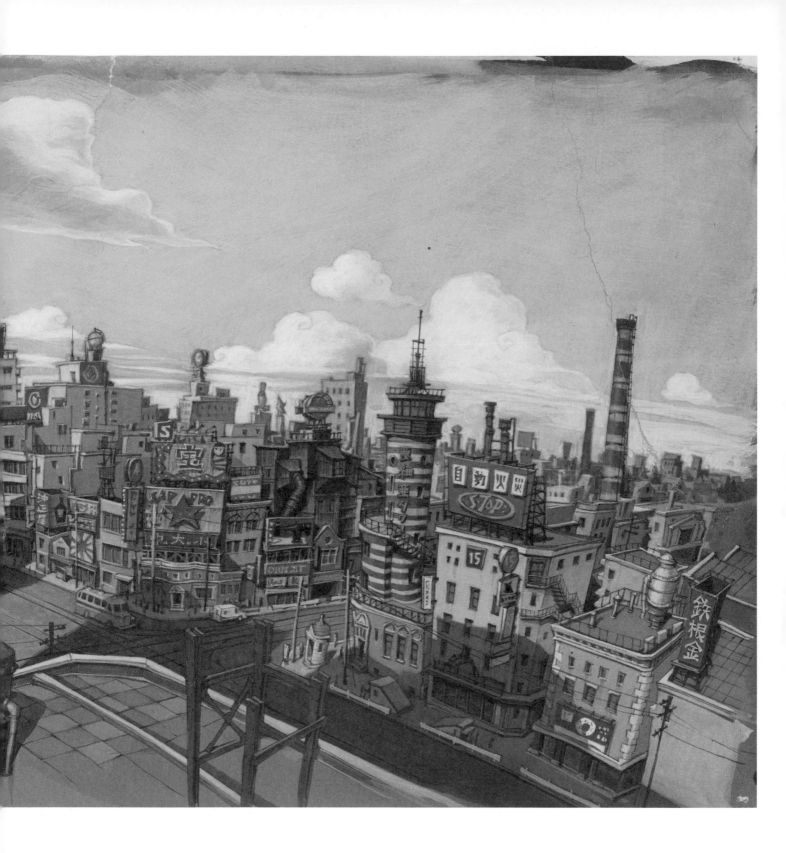

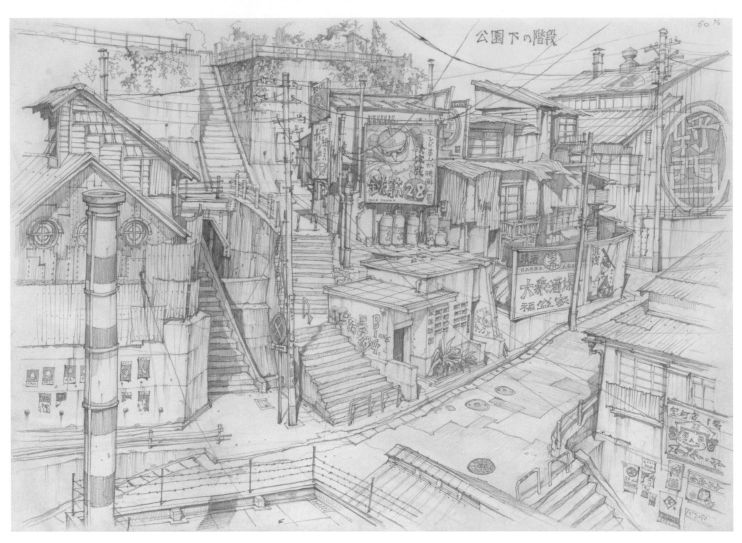

公園下の階段

惡童當街,公園,下方階梯
美術設定
木村真二
紙、鉛筆
21 × 30 cm

這幅美術設定呈現從下方階梯走向章魚山公園的景觀,
爬上階梯的頂端就會到達公園。

惡童當街,第 3 景,第 56 cut
電影擷取畫面

惡童當街，第 7 景，第 13 cut
電影擷取畫面

惡童當街，公園，概觀
美術設定
木村真二
紙、鉛筆
21 × 30 cm

章魚山公園的鳥瞰圖。名稱由來的章魚雕像就位於遊戲區中央。左頁美術設定圖描繪的通往公園的階梯位於此圖左下方。從階梯爬上來後，左手邊就會看到下個跨頁兩張美術設定圖中精心刻畫的長凳（見214-215頁）。

公園 ①

惡童當街，公園 ①
美術設定
木村真二
紙、鉛筆
21 × 30 cm

這張設定圖描繪階梯最頂端、進入章魚山公園處。除了這塊植樹
區，寶町的綠地很少。這裡是「爺」的家，爺是像小黑和小白一樣
的外來者、也是他們真正的朋友。木村在構思這個角色的精神本質
時，參考了聖雄甘地的生涯。爺住在完全被市區包圍的圍籬裡。

惡童當街，公園 ②
美術設定
木村真二
紙、鉛筆
21 × 30 cm

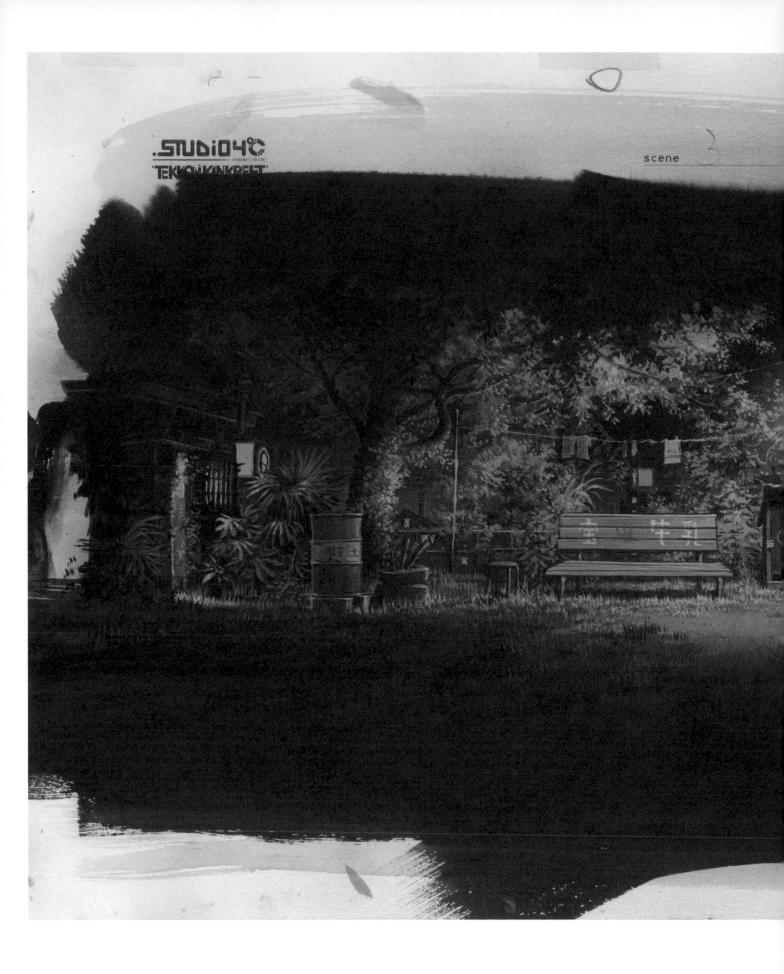

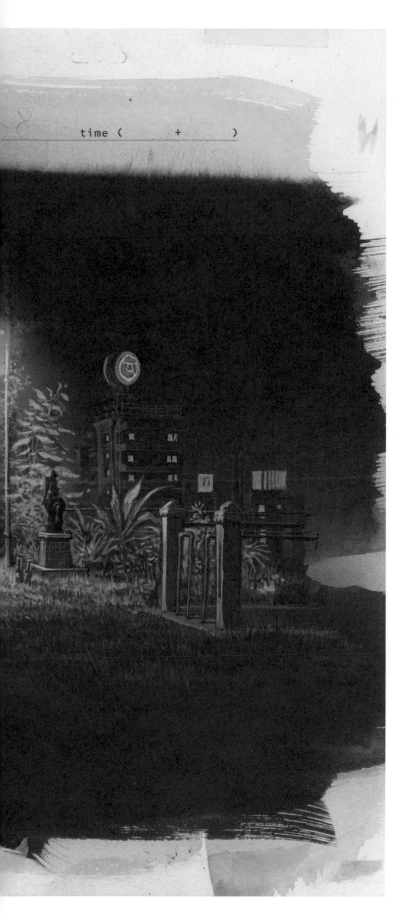

惡童當街
背景成品
木村真二
紙、廣告顏料
25.5 × 36 cm

此幅背景成品呈現公園裡爺專用的長凳。這裡是他冥想這座城市與人生，並偶爾提供忠告給小黑、小白的地方。

惡童當街，第 3 景，第 62 cut
電影擷取畫面

小白走近爺，然後在他身邊坐下。

惡童當街，第 3 景，第 98 cut
電影擷取畫面

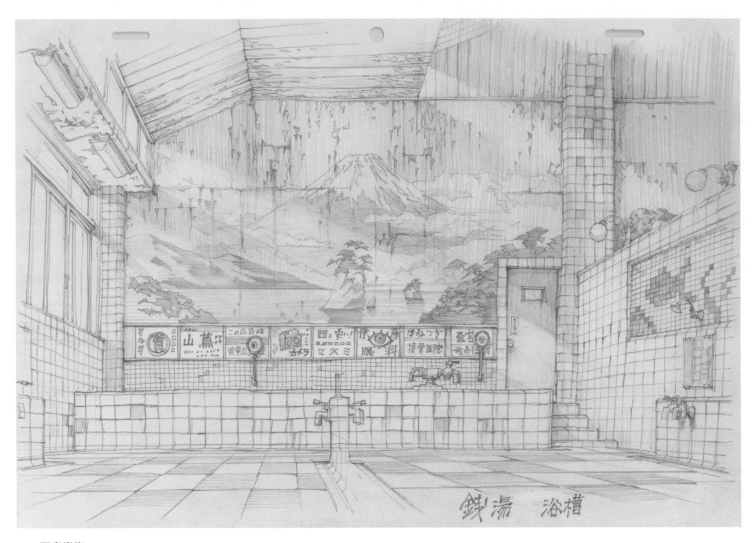

惡童當街，錢湯（公共澡堂）
美術設定
木村真二
紙、鉛筆
21 × 30 cm

木村設計了這張設定圖裡的磁磚，讓公共澡堂看起來有懷舊的時代
感。木村的專長之一就是描繪飽經風霜的表面質感和腐朽的看板。
同樣地，背景中的壁畫顯示富士山看起來隨時可能會剝落。背景最
終成品出自今野明美之手（木村，2006a，81頁）。

惡童當街，第 2 景，第 116 cut
電影擷取畫面

爺在公共澡堂裡陪小黑和小白洗澡。

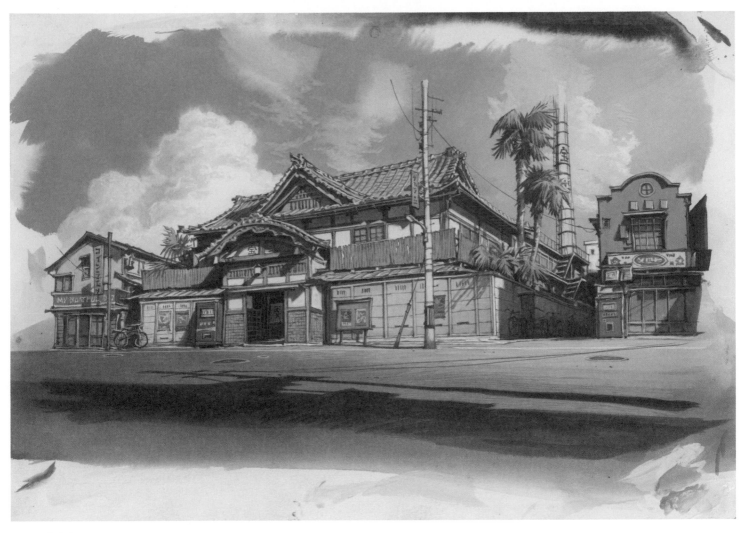

惡童當街，錢湯（公共澡堂）
成品背景
木村真二
紙、廣告顏料
25.5 × 36 cm

上圖這種錢湯建築，在東京東邊較老舊的市區（下町）還找得到。

惡童當街，第 2 景，第 112 cut
電影擷取畫面

惡童當街
背景成品
木村真二
紙、廣告顏料
25.5 × 36 cm

此為電影最後一段的開場影像。在這個橋段中，兒童城（右圖中特別打光處）遭到摧毀，寶町重歸平靜。圖中左下的快速道路旁，大樓頂端有塊廣告看板寫著「109」，指的是澀谷區一家人氣百貨公司，目標客群是只比小黑和小白年長一點的青少年。

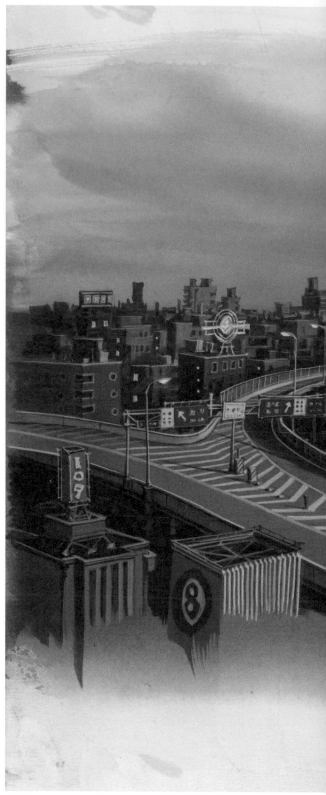

惡童當街，兒童城
背景成品
木村真二
紙、廣告顏料
24.5 × 43 cm

夜晚的兒童城——中央的高塔是受到德國藝術家伯恩和希拉‧貝歇爾（Bernd and Hilla Becher）夫婦的攝影作品啟發而來（木村，2006b，90頁）。

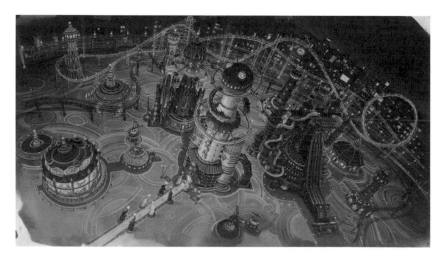

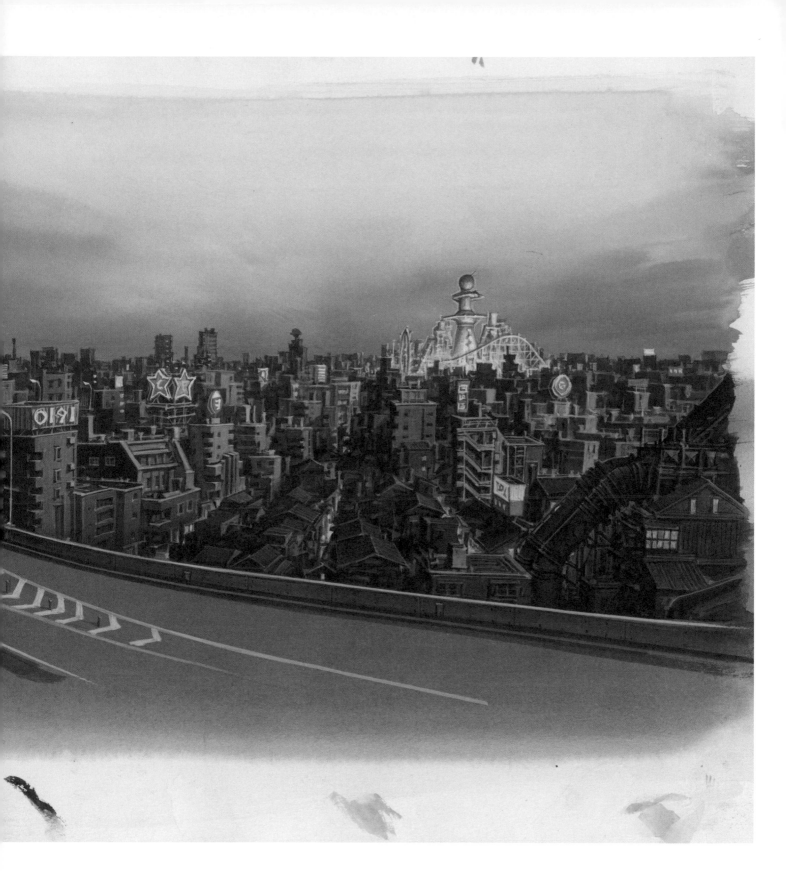

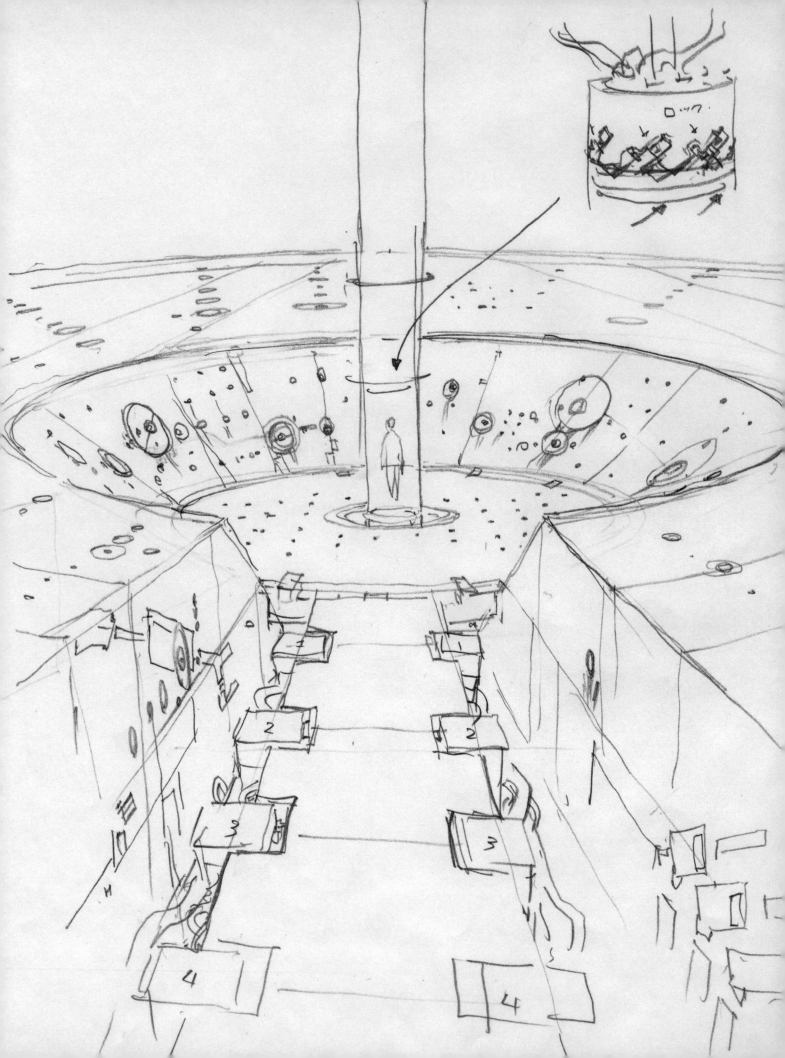

REBUILD OF ɛVANGELIᴜN

福音戰士新劇場版

庵野秀明的《新世紀福音戰士》系列是日本動畫史上最重要的鉅作之一。
故事講述一座兼具有機和人造功能的巨大要塞都市——第3新東京市（TOKYO-3），
其複雜精細、可持續進化的基礎構造為這個都市戰場注入了獨特的美學。

新世紀福音戰士　1995年（TV版）、2007年（新劇場版：序）、2009年（新劇場版：破）
日文片名：新世紀エヴァンゲリオン / ヱヴァンゲリヲン新劇場版：序 / ヱヴァンゲリヲン新劇場版：破
英文片名：Neon Genesis Evangelion / Evangelion: 1.0 You Are (Not) Alone. /
　　　　　　Evangelion: 2.0 You Can (Not) Advance.
導演：庵野秀明、鶴卷和哉　編劇：庵野秀明、薩川昭夫　設計：貞本義行、山下育人　配樂：鷺巢詩郎
動畫：鶴卷和哉、平松禎史　製片：龍之子、Gainax、東京電視台（TV版）、Studio Khara（劇場版）
片長：25分鐘×26集（TV版）、101分鐘（新劇場版：序）、108分鐘（新劇場版：破）

《新世紀福音戰士》（1995）原本是二十六集的動畫影集，自 1995 年 10 月至 1996 年 3 月，每週在日本的電視台播映。此系列吸引了許多此前不看日本動畫的新觀眾，在日本和國外皆是如此。此系列後來成為多部電影、漫畫和電玩遊戲的基礎，並被譽為日本動畫史上最重要的動畫鉅作之一。

《新世紀福音戰士》的劇情設定在 1990 年代所預想的近未來。西元 2000 年發生了一場名為「第二次衝擊」（Second Impact）的毀滅性大爆炸，起因是在南極洲發現了埋藏的人形生物並與之進行「接觸實驗」，結果造成三十億人喪生。該生物體就是第一使徒（亞當），使徒是威脅人類生存的一種外星勢力。祕密組織 NERV 因而成立以保護人類免於再遭受一次毀滅性衝擊。NERV 的總部設在一個巨大的地下洞穴裡，地表上就是要塞都市第 3 新東京市。由 NERV 研發的巨大人形機器人——「福音戰士」（Evangelion，亦即片名由來），必須透過天賦異稟的青少年，即所謂的「適任者」（The Children）駕駛。隨著越來越多使徒來到地球（日本），福音戰士成了人類的最後防線。

創作並執導此系列動畫的庵野秀明，尤其著重在寫實地呈現第 3 新東京市，因為這座城市可說是整個動畫系列的故事核心場景。第 3 新東京市位於箱根的蘆之湖北岸上，作為抵禦使徒攻擊的要塞。乍看之下是個平凡的都市，結合了日本小鎮和東京大都會的諸多元素；但是，在寧靜的表面下，第 3 新東京市其實是個巨大機器，能在幾分鐘內變形成配有戰鬥裝備的堡壘。為了抵擋使徒攻擊，城裡大多數建築物能夠縮到地面以下。福音戰士機器人則會利用偽裝成大樓閘門的出入口，從地底下被發射出來應戰。因此，第 3 新東京市其實是個偽裝的機器——它最核心的功能就是交戰時成為戰場。

庵野秀明和大友克洋及押井守一樣，都對作品中搶眼特出的城市基礎建設——即現代都市的神經中樞——有同樣的迷戀。然而，不像許多其他的科幻類型作品，他似乎對打造電馭叛客（Cyberpunk）風格的都市景觀沒什麼興趣。大友克洋透過繪圖建構他的影像世界，押井守用「彷彿真人實景電影」的方式來創作影像，而庵野秀明則受到另一種影片類型影響，他把「特攝電影」中的微

福音戰士新劇場版：破
第 710 cut
草稿素描，細部
渡部隆
鉛筆與紙上列印稿
17.6 × 25 cm

縮模型布景當作靈感起點。「特攝」——即「特殊攝影」的簡稱，是「特殊效果」的一種——是日本電視和電影文化中非常受到歡迎的類型。「特攝」一詞指的是拍片現場使用的機械或光學效果，相對於影片後期製作時使用的「視覺特效」。因此，「特攝」後來被用來指稱某種特定的影片類型，亦即以一系列特效鏡頭為中心來發展劇情的真人實拍影片。日本最著名的特攝片有本多豬四郎導演的《哥吉拉》（ゴジラ／Godzilla，1954）等怪獸電影，以及圓谷一和實相寺昭雄執導的超人影集《超人力霸王》（ウルトラマン／Ultraman，1966-67）。

典型的特攝情境有三個要素：一或多個侵略者、戰鬥所在地的城市，還有負責防衛的超人。特攝還有個重要元素，就是主角群和布景的相對尺寸。怪獸和超人通常體型巨大，由穿戴戲服和道具的演員扮演；布景則用微縮模型建造，作為正邪之間交戰的格鬥場。為了打鬥場面，模型布景經常圍繞著角色排成圓圈；然後主角們會踩壞其中大部分的布景，輕而易舉地把城市某些區域夷為平地。

特攝導演圓谷英二先生是開拓此類型片的先鋒，他和來自模型鐵路業界的專家們合作，製造出更加完美的微縮場景。他為《哥吉拉》和《超人力霸王》研發過特效，他打造的模型以在銀幕上看來細緻逼真而聞名。庵野秀明的作品一再借鏡圓谷的創新，《超人力霸王》似乎對《新世紀福音戰士》的概念有著特殊的影響——1983 年，在庵野的學生時期，他就創作過名為《歸來的超人力霸王》（帰ってきたウルトラマンマットアロー 1 号

発進命令）的致敬影片，並自己下海飾演主角。

在《新世紀福音戰士》中，主角群（適任者們）福音戰士在第 3 新東京市的都市場景中大戰怪獸（使徒）的場面，就是直接套用這個特攝公式，只是轉換成動畫來表現。庵野欣賞特攝片的獨特美學特質，對他來說，特攝片和動畫的相似性在於兩者都是「手工」創作。此外，「東西被壓縮做成微縮模型時，會展現出某種特殊活力。在把東西縮小的過程中，創作者的情感會注入其中。這是微縮模型的主要魅力。」因此，庵野「比較佩服看起來和實景一模一樣的模型，而非實景本身」（庵野，2008，452 頁）。他用腦中的特攝概念親自繪製 Layout——故他製作背景時最親密的夥伴不是美術監督，而是他的特效專家樋口真嗣。

在庵野的激進觀點中，城市是現有科技的全部總和；作為人類感官和器官的終極延伸，兼具人工和有機兩種特質，第 3 新東京市本身就是賽博格（Cyborg）。本章收錄的 Layout 畫作是為《福音戰士新劇場版》系列電影（即 1995 年原創電視動畫的重製版）所繪。很可惜，電視版的畫作多已佚失或損毀，但是這些新 Layout 都是庵野親自畫的，所以很適合用來傳達他作品中的建築觀點。這些 Layout 也展現了日本動畫製作過程中仍採用實際紙筆創作的最後步驟——因為後續所有步驟都已數位化。也因此，畫中某些區塊會留白，只用文字說明該區塊之後用 3DCG 來畫。

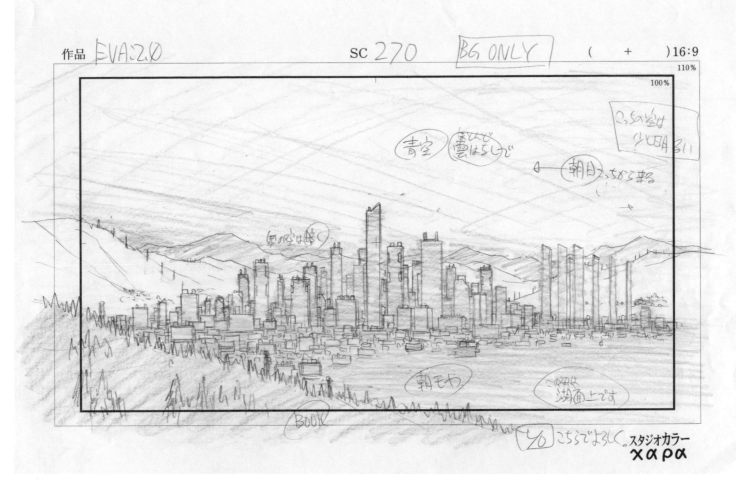

作品 EVA:2.0 SC 270 BG ONLY (+)16:9

福音戰士新劇場版：破，第 270 cut
Layout
庵野秀明
紙、鉛筆
26 × 37 cm

休眠中的第3新東京市。這座城市位於箱根地區蘆之湖的北岸，箱根是廣受東京市民喜愛的渡假勝地。這張Layout上說明這個鏡頭「BG only」（background only，只有背景）——意思是沒有動態角色要添加到鏡頭裡。

福音戰士新劇場版：破，第 270 cut
電影擷取畫面

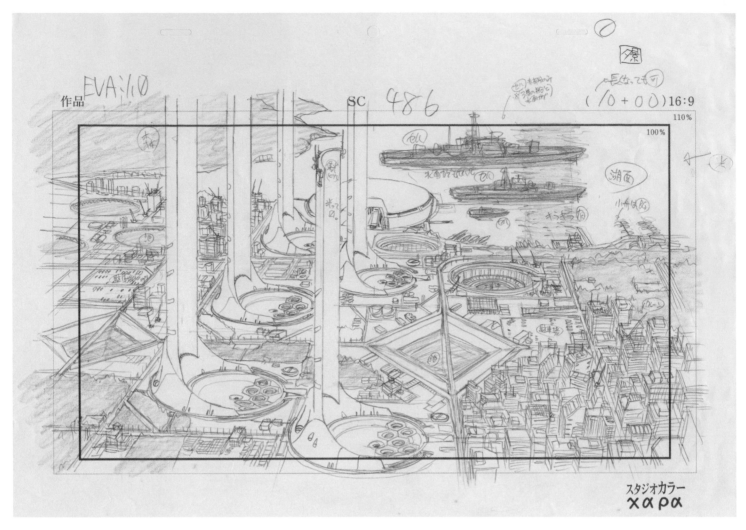

福音戰士新劇場版：序，第 486 cut
Layout
庵野秀明
紙、鉛筆
26 × 37 cm

巨大太陽能收集器被豎立在第3新東京市南端的水岸區，為城市提
供照明與電力。這張Layout背景中的戰艦是貫穿整個系列很重要主
題。片中所有角色的命名都源自二次世界大戰時期日本帝國海軍的
軍艦名。

福音戰士新劇場版：序，第 486 cut
電影擷取畫面

攝影檔案
數位攝影，2006-2008年
庵野秀明

庵野是個對電線桿、電纜和建設工事有狂熱的攝影師。這些照片不像樋上晴彥等其他人的作品，並非為了影片勘景而拍──它們並非片中特定畫面的鏡頭角度或最終視角。庵野拍這些照片只是為了參考細節，是為了回答如「電線桿實際看起來是什麼樣子？」這類的問題。對他來說，盡可能收集這類城市基礎建設的複雜細節來為作品注入真實感是很重要的。他這個方法隱約流露出某種對技術性細節的戀物癖（庵野，2010，352頁）。他作為靈感參考的照片檔案數量極其龐大──以下三頁選摘的僅是其中一小部分。

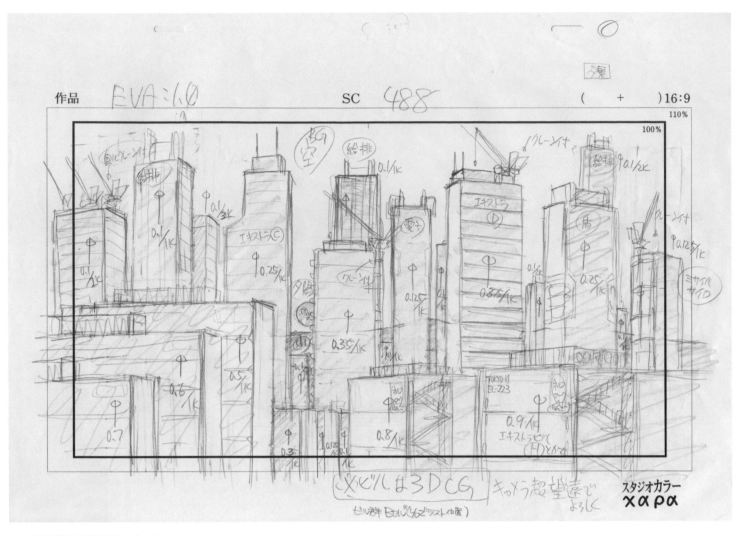

福音戰士新劇場版：序，第 488 cut
Layout
庵野秀明
紙、鉛筆
26 × 37 cm

第3新東京市被設想成抵禦敵人攻擊的堡壘。當必須保衛城市時，人居住的建築物會沉入地下，換成飛彈發射器和砲塔之類的軍事構造。這個概念借用自傑瑞與席薇亞·安德遜（Gerry and Sylvia Anderson）為ITC Entertainment頻道創作的英國特攝電視影集《霹靂艇》（Stingray，1964-1965）（庵野，2008，453頁）。

在第3新東京市的設計中，庵野採用了低色調、輪廓剪影的呈現方式。這在動畫電影中通常是用於角色的表現手法。由此可見，作品中將這個能夠變形的機械城市，提升至與故事主角們同等重要的地位。此外，也可以看到庵野在Layout中一一指定了每棟建築物的移動速度。

福音戰士新劇場版：序，第 488 cut
電影擷取畫面

第3新東京市從地下戰鬥陣形逐漸上升到完整高度。

福音戰士新劇場版：序，第 713 cut
電影擷取畫面

福音戰士新劇場版：序，第 713 cut
Layout
庵野秀明
紙、鉛筆
26 × 37 cm

第3新東京市是個偽裝成城市的機器——它唯一的目的就是作為戰場，
這一大片平地能讓福音戰士和使徒衝撞打鬥。有幾棟建築物被標示了
「TOKYO-III」（第3新東京市）的字樣，表示這些並非普通建築，而是武器
設施。

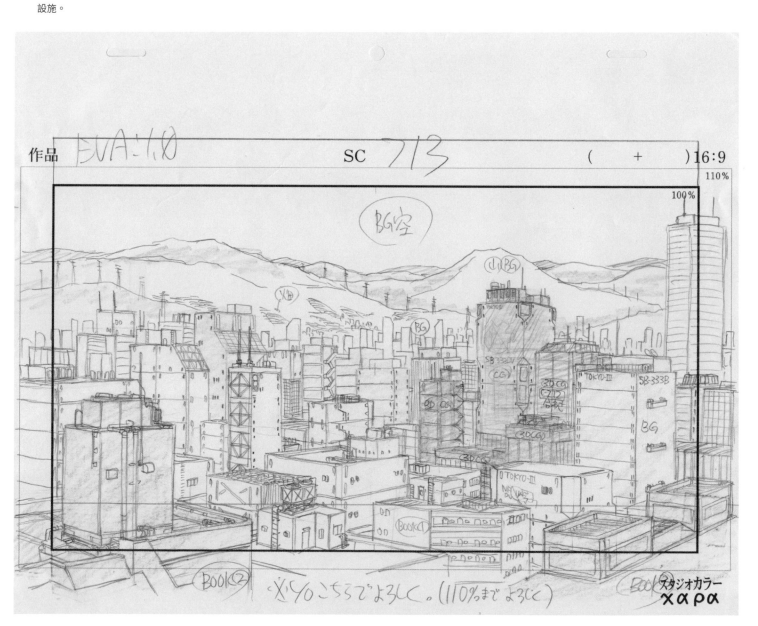

福音戰士新劇場版：序，第 821 cut
電影擷取畫面

福音戰士新劇場版：序，第 821 cut
Layout
庵野秀明
紙、鉛筆
26 × 37 cm

庵野秀明會刻意強調攻擊者、防禦者和他們所在格鬥場的相對大
小。敵人和主角的高度通常都只夠從建築物上面露出頭部。但在這
裡，使徒被放在市區裡，而福音戰士即將從山上發動攻擊。

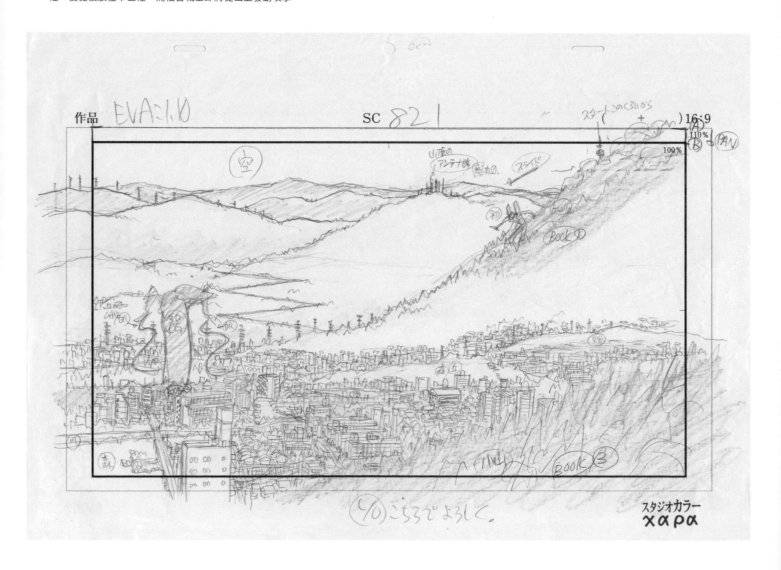

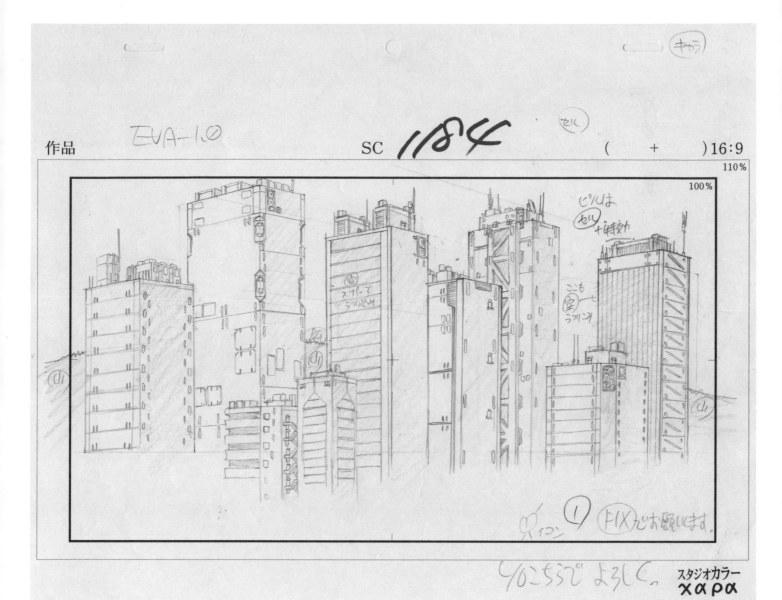

作品　EVA-1.0　　　SC 1184　　　(　+　) 16:9

福音戰士新劇場版：序，第 1184 cut
Layout
庵野秀明
紙、鉛筆
24 × 29.7 cm

這些結構體被排成整齊的一排，以便使徒的能量光束能夠一次橫掃
過去。

福音戰士新劇場版：序，第 1184 cut
電影擷取畫面

福音戰士新劇場版：序，第 1195 cut
電影擷取畫面

福音戰士新劇場版：序，第 1195 cut
Layout
庵野秀明
紙、鉛筆
26 × 37 cm

在鋼鐵盾牌的後方，福音戰士從地下庇護所升起至街道中央。

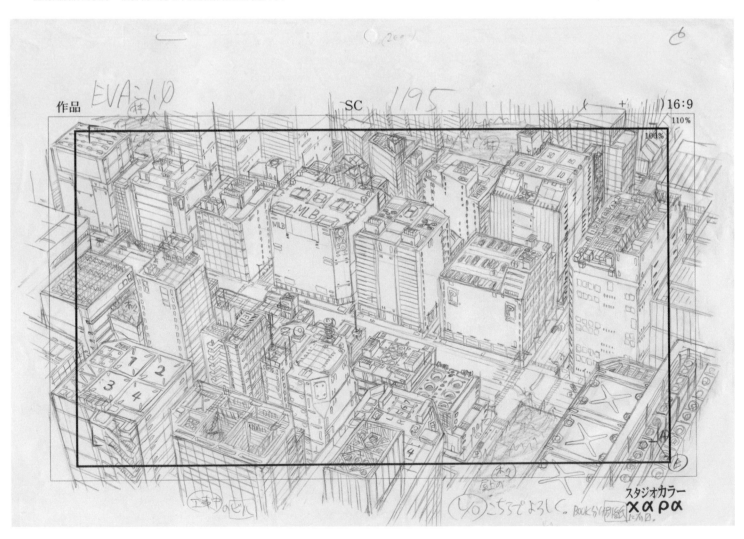

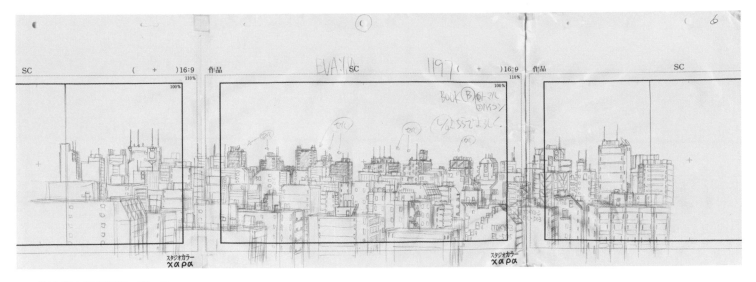

福音戰士新劇場版：序，第 1197/1 cut
Layout，前景
庵野秀明
紙、鉛筆
24 × 66 cm

這些Layout設定了第1197 cut的背景和前景。城市遭受使徒來襲的
轟炸時，攝影機從右往左掃過這幅圖像。這個鏡頭是採用2D技術的
動畫——兩個平面以不同速度移動，以視差效果製造出空間的深度
感。摺痕是把不同紙張黏接在一起所導致。

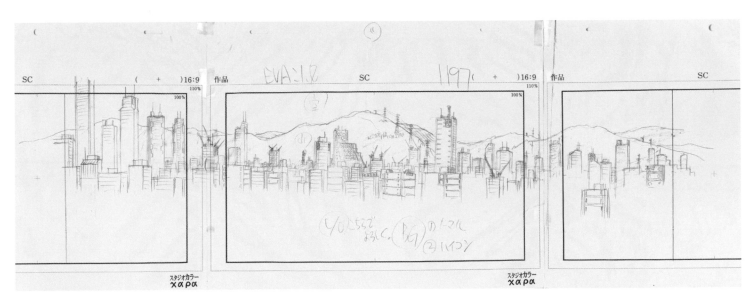

福音戰士新劇場版：序，第 1197/2 cut
Layout，背景
庵野秀明
紙、鉛筆
24 × 66 cm

福音戰士新劇場版：序，第 1197 cut
電影擷取畫面

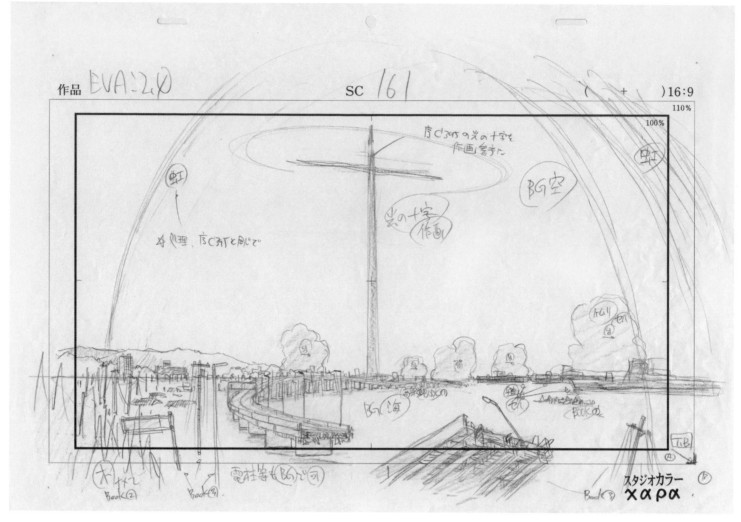

福音戰士新劇場版：破，第 161 cut
Layout
庵野秀明
紙、鉛筆
26 × 37 cm

某隻使徒被福音戰士打敗後，爆炸成十字形的煙霧並噴出大量血紅色液體。《新世紀福音戰士》從基督教和猶太教挪用了許多符號。根據助理導演鶴卷和哉的說法，這些視覺指涉的用意在為作品添加趣味和「異國」感，但是使用這些符號並非暗示觀眾應該用基督徒的方式來解讀這部電影（鶴卷，2002）。

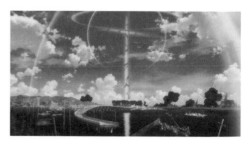

福音戰士新劇場版：破，第 161 cut
電影擷取畫面

使徒在紅色海面上爆炸。

福音戰士新劇場版：破，第 516 cut
電影擷取畫面

福音戰士新劇場版：破，第 516 cut
Layout
庵野秀明
紙、鉛筆
24 × 35.7 cm

庵野的Layout顯示他投入大量心力在仔細地描繪基礎電力建設上。
他說他花了很多時間為《福音戰士新劇場版》系列繪製電力設備，
因為他的姊夫在電力公司工作，曾經指出「動畫中的電力設施有很
多錯誤」，所以庵野徹底調查了電力設施的外觀，盡量畫得精確（庵
野，2008，462頁）。

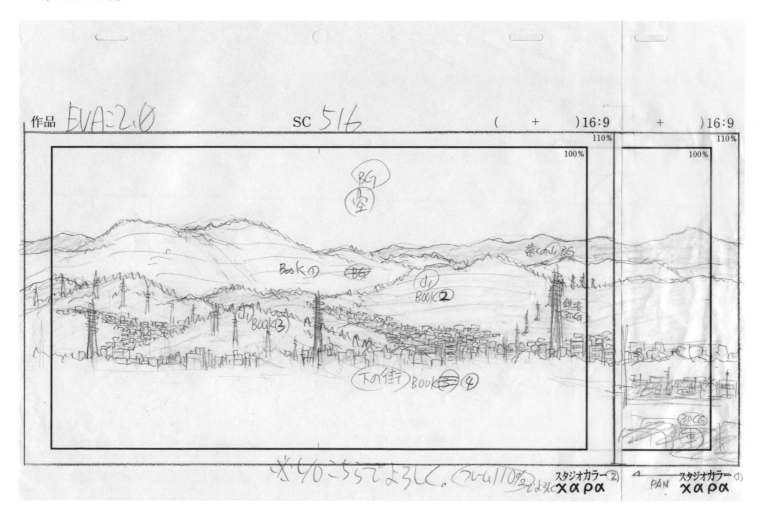

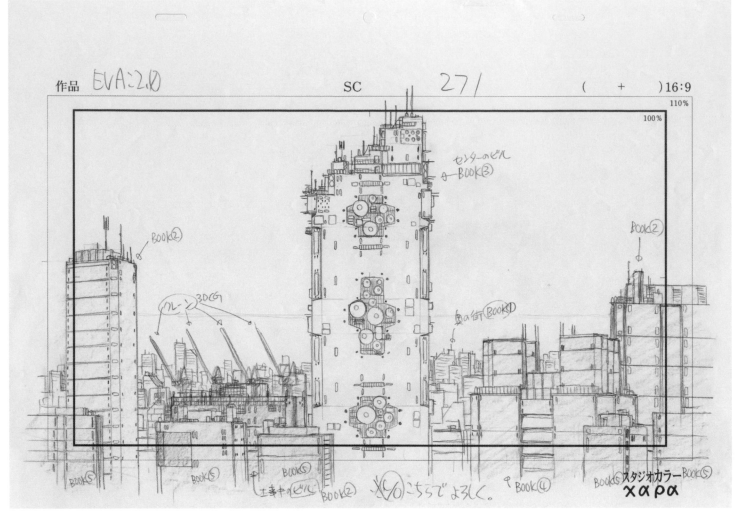

作品 EVA:2.0 SC 271 (+)16:9

福音戰士新劇場版：破，第 271 cut
Layout
庵野秀明
紙、鉛筆
26 × 37 cm

細部描繪第3新東京市的建築物之一，該建物可見於第270 cut（見225頁）
的全景圖中。

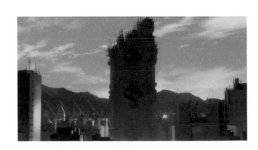

福音戰士新劇場版：破，第 271 cut
電影擷取畫面

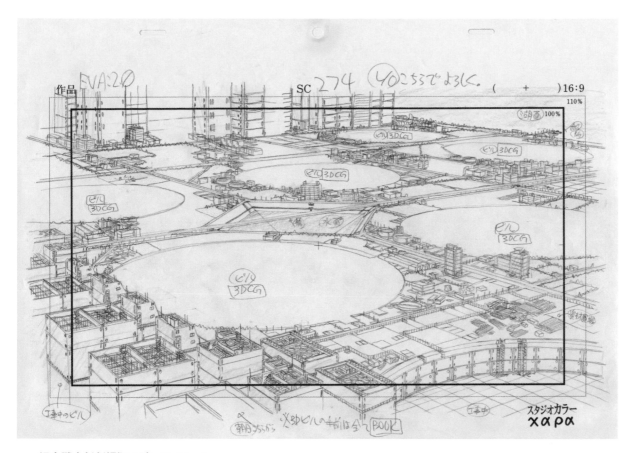

福音戰士新劇場版：破，第 274 cut
Layout
庵野秀明
紙、鉛筆
26 × 37 cm

上面的Layout詳細描繪第3新東京市的巨大太陽能收集器底座周圍的區域（見226頁，《福音戰士新劇場版：序》的第486 cut）。收集器和地面接合處的圓形空洞被留白，註記說明這些部分會用3DCG補上。對3DCG部門如何描繪的指示寫在右圖的Layout裡。

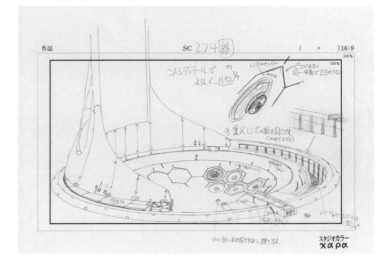

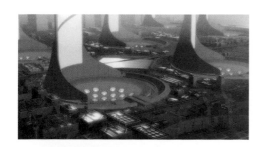

福音戰士新劇場版：破，第 274 cut
電影擷取畫面

239

渡部隆設計了「日本海洋生態保育研究所」，這座海水處理廠是《福音戰士新劇場版：破》中一個重要橋段的場景所在地。庵野的指示是這個建築群的骨幹應該是「生命之樹」的形式，從樹上展開巨大有生命的器官，象徵把海水淨化。渡部進行這個設計時，發現結構這麼怪異的建築物是個迷人的挑戰，他突然想到「這整個建築群很可能是個用機器做成的生物」（庵野，2010，174頁）。

此處的基本設計用CG呈現。當渡部畫出越來越多海水處理廠的元素之後，越來越難讓比例保持一致。他認為「如果它在現實中不存在，就無法到現場去親眼看」，所以他改用CG做基本設計，完成之後列印出來（下圖紅線部分），再用鉛筆加上更多細節。

福音戰士新劇場版：破，第 314 cut
美術設定
渡部隆
鉛筆加紙上列印稿
29.7 × 21 cm

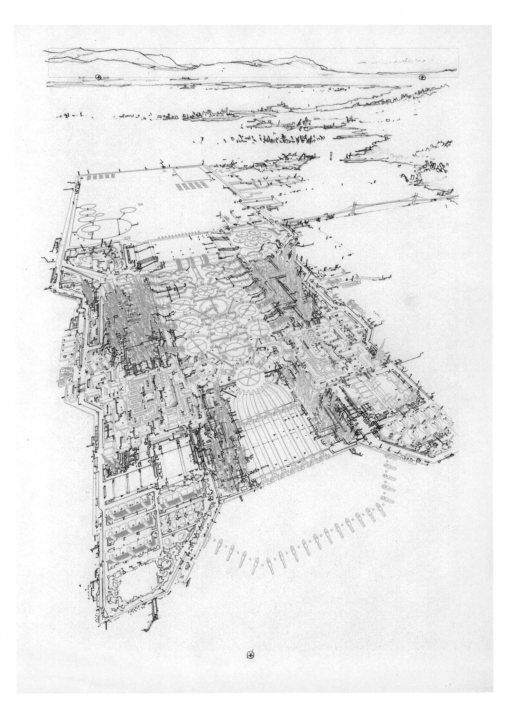

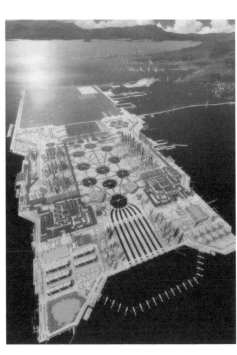

福音戰士新劇場版：破，第 314 cut
數位成像

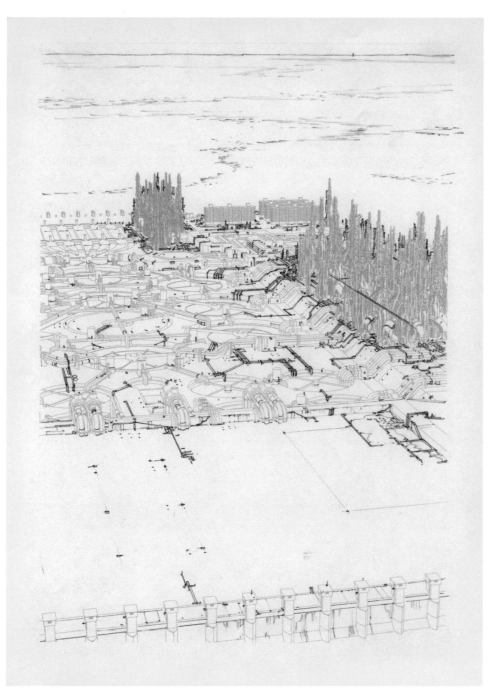

福音戰士新劇場版：破，第 391 cut
美術設定
渡部隆
鉛筆加紙上列印稿
29.7 × 21 cm

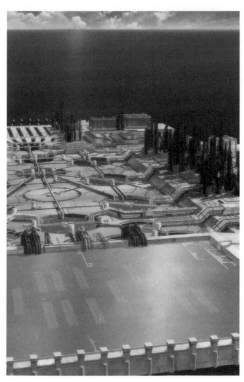

福音戰士新劇場版：破，第 391 cut
數位成像

241

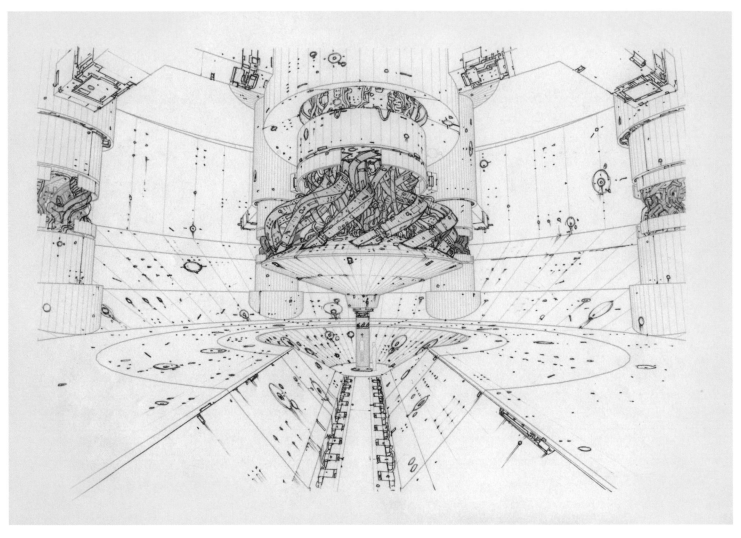

福音戰士新劇場版：破，第 710 cut
美術設定
渡部隆
鉛筆加紙上列印稿
21 × 29.7 cm

《新世紀福音戰士》裡的三位主角之一綾波零是從這個結構體中央
的圓筒槽裡「誕生」的。渡部隆先畫了一系列草稿素描。他解釋說
「填滿上方螺旋形結構內的不是機械，周圍的牆壁和柱子也不是。
而是可能裝有有機組織和有機生命體。」（庵野，2010，103頁）
素描完成後，渡部用電腦把整個空間打造出一個立體數位模型，以
便精確固定攝影機視角。接著，他用紅色列印出這些線框，再用鉛
筆添加進一步的細節。圖畫經過掃描後，紅線換成黑線，然後整張
Layout再用數位化處理。

福音戰士新劇場版：破，第 710 cut
電影擷取畫面

福音戰士新劇場版：破，第 710 cut
草稿素描
渡部隆
鉛筆加紙上列印稿
17.6 × 25 cm

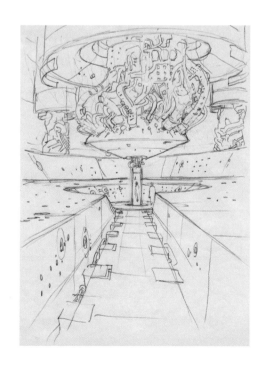

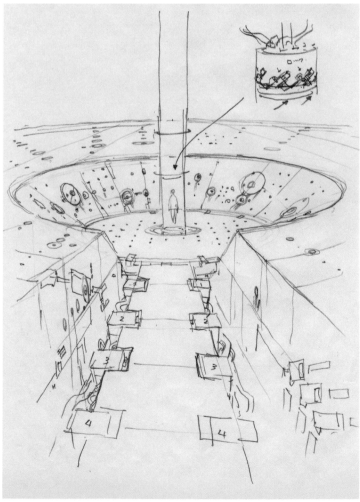

福音戰士新劇場版：破，第 710 cut
草稿素描
渡部隆
鉛筆加紙上列印稿

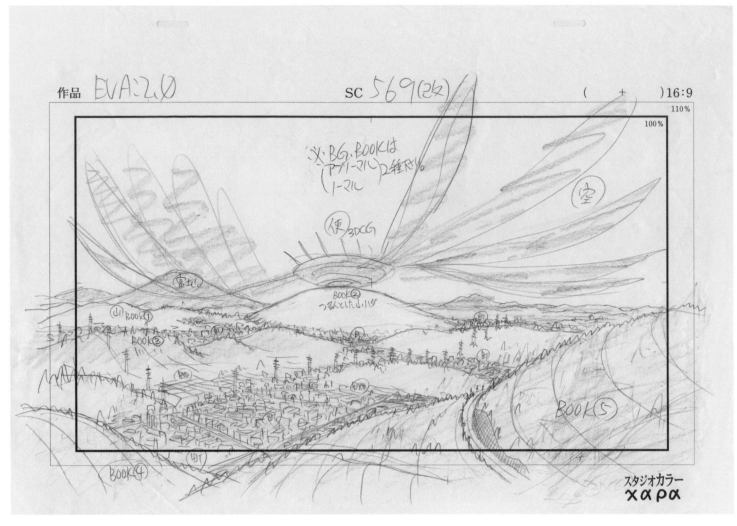

福音戰士新劇場版：破，第 569 cut
Layout
庵野秀明
紙、鉛筆
26 × 37 cm

此為第八使徒停留在第3新東京市附近的山頂上。在這張Layout
中，外星使徒的設計是根據渡部隆的構想。

福音戰士新劇場版：破，第 569 cut
電影擷取畫面

福音戰士新劇場版：破
第八使徒的概念設計圖
渡部隆
紙、鉛筆
21 × 29.7 cm

這些是渡部隆為第八使徒所繪製的概念設計圖，但是最後他的設計被認為「太過生物性，不適合用CG呈現」（庵野，2010，264頁）。反之，庵野傾向偏「幾何圖形，簡單、刺激」的東西。最終設計改由前田真宏來執行。

福音戰士新劇場版：破，第 570 cut
電影擷取畫面

第八使徒被打敗之後（見244頁），噴出大
量紅色液體，淹沒了這座城市。

福音戰士新劇場版：破，第 570 cut
Layout
庵野秀明
紙、鉛筆
26 × 37 cm

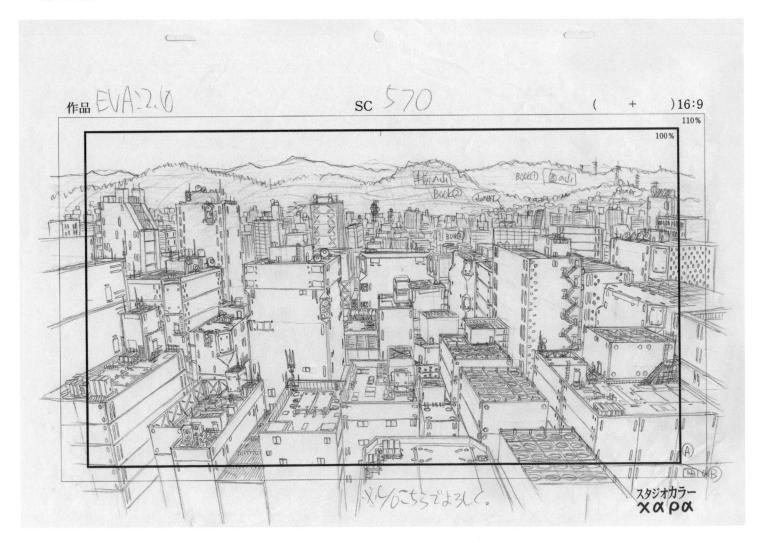

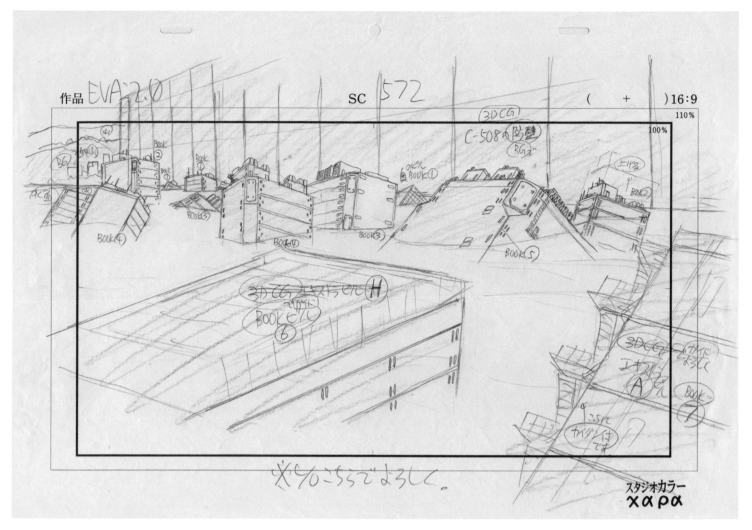

福音戰士新劇場版：破，第 572 cut
Layout
庵野秀明
紙、鉛筆
26 × 37 cm

如同所有特攝布景，第3新東京市的建造目的是為了被摧毀時可以
達到最壯觀、最有魄力的效果。終究，這個城市必須為了人類的再
次得救而犧牲。

福音戰士新劇場版：破，第 572 cut
電影擷取畫面

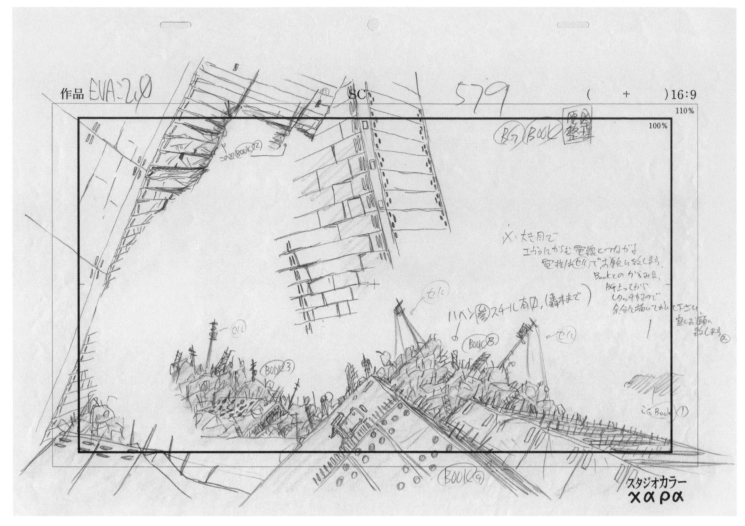

福音戰士新劇場版：破，第 579 cut
Layout
庵野秀明
紙、鉛筆
26 × 37 cm

在這張Layout中，留白處輪廓剪影的部分是戰鬥中擊敗使徒，被掩埋在毀壞建築物瓦礫堆之中的福音戰士。在Layout的註記中，可以看到寫給美術部門的指示：「所有的電線杆和電線請配置（畫）在賽璐珞／圖層上。在BG（背景）完成後，我（庵野）會再處理牽涉到Book（前景）的部分。因此（電線杆的部分）請多畫出一些。麻煩了。」

福音戰士新劇場版：破，第 579 cut
電影擷取畫面

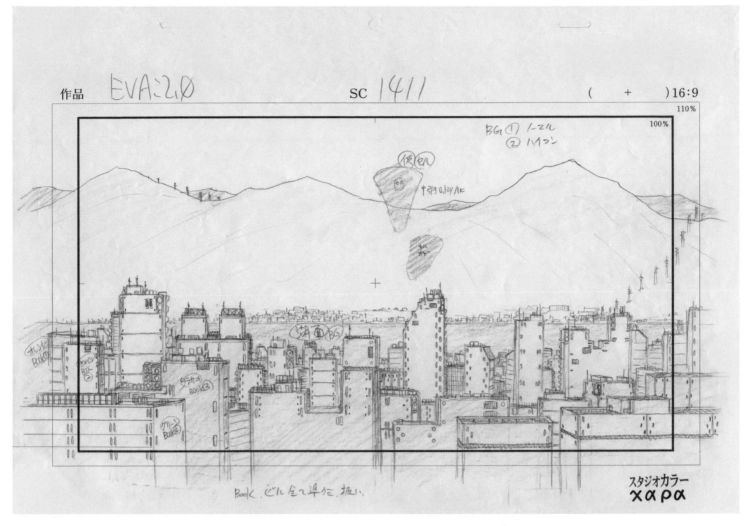

福音戰士新劇場版：破，第 1411 cut
Layout
庵野秀明
紙、鉛筆
26 × 37 cmcut

又一個使徒出現在第3新東京市的周遭山頂上，緊接著展開下一場戰鬥。

福音戰士新劇場版：破，第 1411 cut
電影擷取畫面

術語詞彙（按英文字母排列）

動畫
アニメ Anime

日本對動畫影片的通稱，是英文單字「Animation」的簡寫。在西方國家，這個字通常被用來指稱日本製作的動畫影片。如同其他外來語，這個字的日語發音方式偏離了正常的語言學規則。結果，就像其他的一些日語詞彙，日本動畫有時候會被寫成「Animé」以強調最後一個字母是重音。「Anime」這個詞通常當作名詞用（不須複數形），也可當作形容詞。

美術監督
美術監督 Art Director

動畫作品的美術監督是美術部門的負責人，除了負責督導美術部門的背景繪圖人員之外，也會親自動手繪製美術背景。在動畫製作初期，美術監督也會製作「概念美術樣板」（Image Boards）。概念美術樣板指的是「製作設計」（Production Design）的概念草圖，有時候也包括角色的部分，藉此來設定包含配色和打光等影像的基本樣貌。多數時候，美術監督會以詳盡的線稿或者彩稿形式的美術設定和美術背景樣板（美術ボード／Artboard），向美術人員說明應該如何表現背景美術。最後，美術監督通常也會負責提供作品的關鍵元素，並且勾勒繪製背景的樣貌。

背景
背景 Background

指的是畫面中角色背後出現的一切事物，由美術監督底下的美術部門負責；而跟角色有關的一切，則由作畫監督底下的動畫部門負責。在紙本動畫中，背景圖片遵照Layout和概念美術樣板的設計稿所提供的指示，用廣告顏料畫在紙上。背景用的紙張尺寸通常比畫人物用的賽璐珞片大，以便讓攝影機能夠移動掃過背景。在比較精緻的作品中，背景會由好幾個圖層所構成，以做出較複雜的製作設計。

賽璐珞Book／圖層
ブックセル Book Cel

所謂的Book Cel，或簡稱Book，指的是由部分透明（セル／Cel／賽璐珞）圖層所組成的影像多層次結構。圖層之間，以賽璐珞片的類比式構造，或者是以數位合成的方式來層層疊合。例如：一張由背景、中景、前景構成的圖時，最底層是背景美術紙，中層和上層則是賽璐珞圖層。這三層疊合在一起時就形成一個Book結構。某些情況下，一個角色的部分身體也可能會被分別配置在不同的圖層中來繪製動畫。此外，也能夠以不同速度移動鏡頭前的圖層，藉由各個不同圖層之間的間距變化，來營造像是景深造成的焦點模糊的攝影效果。同時，Book結構也可以使用於追加個別圖層的光線效果的情境。[8]

賽璐珞
セル Cel

指將部分動畫的段落繪製於其上的透明塑膠片。Cel其實是塑膠片的材料「賽璐珞」（Celluloid）的縮寫。賽璐珞片的技術最初是在1914年由美國的厄爾・赫德（Earl Hurd）申請專利，這項技術對動畫業界的製作效率有著極大的貢獻。儘管一開始時使用的是非常易燃的硝化纖維，但後來便逐漸替換成穩定的醋酸纖維（Cellulose Acetate）。比起其他的製作方式，賽璐珞動畫的決定性優勢在於只需針對實際有動態的部分來繪製、上色，而鏡頭中不動的、靜態的視覺要素（例如背景美術）則可以配置在賽璐珞／圖層底下的紙張上。

鏡頭
カット Cut

在動畫製作中，剪接在分鏡表階段就已經完成。所以「cut」一詞不是指一個鏡頭到下一個鏡頭的轉換，而是兩個電影剪接點之間的影像——也就是鏡頭本身。

鏡／畫框／影格
フレーム Frame

這個詞彙有兩個意思。其一，指的是圖像的框（電影用語中的像場〔Image Field〕）。在Layout中，這個框會是一個清晰可見的黑色四邊形的鏡／畫框。在動畫製作中，這個框的尺寸基準為「100」，意思是100%的鏡／畫框。第二個意思是指電影的一個影格，或者動畫的一張圖。另一個重要的相關詞彙是「影格率」／幀率」（フレームレート／Frame Rate）。電影通常是以每秒24影格的影格率來拍攝，動畫大致上則是以3拍（1張畫稿拍攝3影格）來拍攝。也就是一段動畫的動態中，其實每3影格的動畫素材其實是靜止（同一張）的。1張動畫稿拍攝3影格，以同樣的24影格率來說，每1秒只需要8張動畫。

關鍵畫格／原畫
キーフレーム Key Frame

連續動態的動畫是根據「關鍵畫格」（Key Frames，日文稱作「原畫」）和「中間畫格」（Inbetween，日文稱作「中割り／中間張／動畫」）製作。動畫的關鍵畫格確立出動態的起點和終點，這也是後續的動態繪製是否能順暢銜接的最重要階段，之後透過加入中間畫格（動畫）讓整段動態更加洗練和流暢。通常關鍵畫格會特別交由關鍵動畫師（原畫師）負責，而中間畫格會由動畫師來繪製。中間張數越多，動態在視覺上也會越顯得滑順流暢，但動畫製作成本也會隨之增加。

8 審註：這裡的詞條用意著重在解說「Book」一詞的語源概念，而不是實際日本動畫製作中使用的「前景」之意。

250

LAYOUT／構圖
レイアウト Layout

Layout是為每個圖層分別製作的結構草圖（背景、中景和前景）。它定義出一個鏡頭的重要特徵，例如圖像構成與框架。對於背景美術人員與原畫師的工作而言，Layout是最重要的圖畫。如果攝影機要在某個鏡頭中掃過背景，那麼動作的開始和結束點就會在Layout中指定。對應的攝影機框架通常用紅框標示。攝影師決定最終動畫中用什麼速度和加速度來移動。每張Layout都要標示場景和第幾cut的編號。

勘景師
ロケハン担当者 Location Scout

為特定場景尋找拍攝地點的人。這在大多數真人實拍電影中是劇組裡的常設職位，但動畫作品中使用勘景人相當少見，通常是影片要求高度寫實感時才有必要。

漫畫
マンガ Manga

在日本以外的地方，「Manga」這個詞在大多數脈絡中被用來專指日本出品的漫畫。

機械
メカ Mecha

源自「Mechanical」這個字，這個詞彙在科幻作品中用來指有人駕駛的巨大機器人或戰鬥用的人形機械。這些機械的外型通常是人類、昆蟲或鳥類的型態。廣義來說，Mecha也用來指稱如載具、機器和武器等技術名詞。在科幻動漫畫作品中，Mecha代表了一個重要的次類型。

作畫用紙
紙 Paper

動畫的作畫用紙是一種白色、黃色高品質紙張，上面會有對位用的動畫定位孔。紙張的正面比背面平滑，用紙張的背面側套在定位尺之上。同時動畫紙張也必須要夠薄，在動畫桌的燈光之上疊合三張（層）動畫紙時，要薄得能夠讓動畫師同時看清不同層的畫稿並作業。Layout用紙上則印有標示繪製範圍的鏡／畫框線。

廣告顏料
ポスターカラー Poster Colour

幾乎每家日本動畫工作室都會使用位於東京的Nicker公司生產的廣告顏料。雖然這些以顏料為基底的畫材類似水彩，兩者都是水溶性且容易塗抹，但廣告顏料較不透明，乾燥之後沒有光澤，而且比起純美術用的顏料來說，算相當平價。

場景和美術設定
セットと設定 Set and Setting

場景（セット／Set）一詞是指拍攝發生的地點。在動畫製作中，場景由概念設計師負責設計。在科幻動畫中，概念設計師也會建構出一個擁有自己律法和規則的完全虛構世界——即美術設定（Setting）——此時則同時指稱故事發生的時空和地點。

分鏡
絵コンテ Storyboard

分鏡是用來把劇本視覺化，通常也是電影劇情第一次以圖像呈現。它勾勒出大致的影像橋段，也包括相應的對話，以及給動畫師們的指示。

特攝
特撮 Tokusatsu

日本人對以大量使用現場製作特效為特色的實拍電影或電視影集的稱呼。最受歡迎的日本特攝影片有怪獸電影，如本多豬四郎執導的《哥吉拉》（1954），還有圓谷一和實相寺昭雄執導的超人系列影集《超人力霸王》（1966-67）等。

動畫人簡介（按筆畫排列）

大友克洋 OTOMO Katsuhiro

1954年出生於宮城縣，是漫畫家、劇作家兼電影導演。1979年，大友創作了第一本科幻漫畫《Fire-Ball》。雖然該作從未完成，但仍是大友職涯中的里程碑，因為書中許多主題在他後來的作品中都還繼續探討。1983年，他在動畫界出道，為林太郎導演的動畫電影《幻魔大戰》（幻魔大戰）擔任角色設計師。接著他開始投入他最受讚譽也最知名的漫畫《AKIRA 阿基拉》。這部作品花了他八年時間才完成，共有兩千頁畫作。1987年，大友持續創作動畫，為動畫合輯《迷宮物語》的其中一段〈工事中止命令〉撰寫劇本並擔任導演。同年，他在另一部OVA合輯《機器人嘉年華》（ロボットカーニバル／Robot Carnival）中創作了兩段。《AKIRA 阿基拉》漫畫還在連載期間，大友就被詢問是否要把它改編成動畫長片。後來，電影在1988年上映，是國際社會認識日本動畫的里程碑。身為劇本寫手，大友也為林太郎導演的動畫電影《大都會》改編了手塚治虫的同名漫畫（1949），該作在2001年上映。他的另一部動畫長片《蒸氣男孩》在2004年上映，製作時間長達十年，在當年是動畫史上預算最昂貴的作品。《蒸氣男孩》和他2006年的迷你影集《Freedom Project》一樣，都是由日昇動畫（株式会社サンライズ／Studio Sunrise）負責製作。2013年，大友發表了四段式合輯電影《Short Peace》。他最新的長片《Orbital Era》（暫譯：軌道時代）原本預定在2020年上映，因為新冠肺炎疫情延宕中。

小倉宏昌 OGURA Hiromasa

1954年出生於東京，擔任美術監督。他從1977年開始在小林製作公司參與動畫電影的製作。他在水谷利春的美術指導下，參與出崎統的《眼鏡蛇劇場版》（1982），亦為宮崎駿的《魯邦三世：卡格里歐斯卓之城》（1979）畫過背景。1983年，小倉離開小林製作，和大野廣司及水谷利春創立風雅工作室。那段期間，他也在山賀博之執導的《王立宇宙軍》（1987）片中擔任美術監督。小倉和押井守從1987年開始密切合作。他們初次合作的案子是OVA《Twilight Q：迷宮物件File 538》（トワイライトＱ：迷宮物件 FILE538，1987），樋上晴彥也有參與此案。1988年他為大友克洋的《AKIRA 阿基拉》（1988）貢獻了一些背景畫作。小倉是《機動警察劇場版》（1989）、《機動警察劇場版2》（1993）和《攻殼機動隊》（1995）的美術監督。他對建築物上斑駁招牌的仔細觀察，補充了押井的反烏托邦城市願景。從1995到2007年，他在Production I.G擔任美術部門主管。他是押井守的《人狼 Jin-Roh》（2000），還有《FLCL》（フリクリ，2000）和《Last Exile》（2003）動畫影集的美術監督。他也在草森秀一的美術指導下畫過《攻殼機動隊2：INNOCENCE》（2004）的背景圖。2007年，小倉創立自己的公司小倉工房。之後他也指導過電視影集《神靈狩》（神靈狩／Ghost Hound，2007）、《黑執事》（2008）、《強襲魔女》（ストライクウィッチーズ／Strike Witches，2008）和《天降之物》（そらのおとしもの，2009）的畫作。2015年時，他為電視動畫影集《白箱》（Shirobako）的第十九集製作背景畫。在這一集裡，小倉飾演自己，強調他在動畫產業的重要性。他的精選畫作集結收錄於個人著作《光與暗：小倉宏昌畫集》（光と闇－小倉宏昌画集，東京：德間書店、吉卜力工作室，2004）。

大野廣司 ONO Hiroshi

1952年出生於愛知縣，在1977年加入小林製作。1982年，他在電視動畫影集《超能小寶寶》（とんでモン・ペ）中初次擔任美術監督一職。1983年，他和小倉宏昌及水谷利春創立風雅工作室（有限会社スタジオ風雅／Studio Fuga）。1988年，大野開始跟水谷合作，為大友克洋的《AKIRA 阿基拉》作畫，但後來大野接到吉卜力工作室的電話邀請，希望他出任宮崎駿《魔女宅急便》（1989）的美術監督，這是個他無法拒絕的邀請。1997年，水谷離開，大野接任總監，繼續經營風雅工作室。大野指導過沖浦啟之《給小桃的信》（ももへの手紙，2011）和細田守的《狼的孩子雨和雪》（おおかみこどもの雨と雪，2012）的作畫。2015年，他負責原惠一導演的《百日紅》的作畫，該作獲得法國安錫動畫影展評審大獎。他的精選畫作集結收錄於《大野廣司：背景畫集》（大野広司：背景画集，東京：廣済堂，2013）。

水谷利春 MIZUTANI Toshiharu

1972年加入小林製作公司。1979年，他在美術部門為宮崎駿的《魯邦三世：卡格里歐斯卓之城》（ルパン三世カリオストロの城，1979）工作。他在出崎統的《眼鏡蛇劇場版》（1982）擔任美術監督之一，木村真二是他的團隊成員。1983年，他離開小林製作，和同僚大野廣司和小倉宏昌一起創立風雅工作室，於1983到1997年期間擔任公司的總監。那段期間，他為大友克洋的《AKIRA 阿基拉》（1988）擔任過美術監督。

1997年，水谷離開風雅工作室，創立他自己的公司Moon Flower（有限会社ムーンフラワー），一至今。他當美術監督最有名的任務包括2004和2006年的《麵包超人》（それいけ！アンパンマン）系列電影，以及2007年的漫畫《琴之森》（ピアノの森）改編電影。2012年起，他為《校園剋星》（リトルバスターズ！／Little Busters!）動畫影集擔任美術監督。

木村真二 KIMURA Shinji

1962年出生於埼玉縣，是動畫導演兼美術監督。他1981年於小林製作公司展開職業生涯。他的最初任務之一是參與出崎統的《眼鏡蛇劇場版》（SPACE ADVENTURE コブラ，1982），在水谷利春指導下畫背景圖片。他也參與過押井守《福星小子2 綺麗夢中人》（うる星やつら2 ビューティフル・ドリーマー，1984）的製作。他擔任美術監督的處女作是《A子計畫》（プロジェクトA子，1986）。1988年，他在宮崎駿的《龍貓》（となりのトトロ）擔任背景美術人員。他也跟大友克洋密切合作，兩人一起出版過畫冊《嘻皮拉君》（ヒピラくん，東京：主婦與生活社，2002），這本書於大友克洋動畫《蒸氣男孩》（2004）製作期間出版。木村為《蒸氣男孩》擔任美術監督，對該片的世界觀設定影響頗深，詳情可參閱他的著作《The Art of Steamboy》（東京：講談社，2004）。木村也在麥克·阿里亞斯的《惡童當街》（2006）擔任美術監督，他在該片的關鍵角色就是為其建立城市景觀和場景設定。他近期的作品則有渡邊步導演的《海獸之子》（海獸の子供，2019），他在該片擔任美術監督。

竹內敦志 TAKEUCHI Atsushi

1965年生於福岡縣，進入動畫產業後成為一名具有抱負的機械設計師。他參與押井守的《機動警察劇場版》（1989）製作期間，寫實描繪機械元素的技巧和對於複雜原稿的敏感度，為他贏得了押井後續作品中主要班底的地位。從那時起，竹內和押井守以及Production I.G一直保持密切的關係，負責為《機動警察劇場版2》（1993）、《攻殼機動隊》（1995）和《攻殼機動隊2：INNOCENCE》（2004）畫Layout和機械設計。近年來，他拓展活動領域到製片與導演。竹內為電視動畫《星際大戰：複製人戰爭》（2008）第十集擔任過客座導演，是第一個加入《星際大戰》電影宇宙的日本導演。

押井守 OSHII Mamoru

1951年出生於東京，是日本最頂尖的電影導演之一。他橫跨動畫和真人電影兩個領域，同時在電視、電腦遊戲和漫畫圈子都很活躍。押井守就讀於東京學藝大學美術教育學系時就開始拍電影了。他在1977年加入龍之子製作公司（後來改名為Production I.G），最初擔任動畫影集《一發寬太》（一発貫太くん，1977-1978）的導演。1980年，他跳槽到Studio Pierrot，在執導過《小神童》（ニルスのふしぎな旅，1980-81）等許多作品的鳥海永行手下工作。押井守從1984年開始獨立，他的諸多作品影響深遠，包括詹姆士‧卡麥隆（James Cameron）和華卓斯基姐妹等國際級大導演。他的主要電影作品包括《福星小子劇場版1-2》（導演、改編劇本、分鏡；1983-1984）；《機動警察劇場版》（導演；1989）；《機動警察劇場版2》（導演；1993）；《攻殼機動隊》（導演；1995）；《Avalon》（導演；2001）；《攻殼機動隊2：INNOCENCE》（劇本、導演；2004）；和《空中殺手》（スカイ・クロラシリーズ／The Sky Crawlers；導演；2009）。

草森秀一 KUSAMORI Shuichi

1961年出生於神奈川縣，擔任美術監督。他在許多作品中掛名平田秀一。2012年結婚之後，他才冠上老婆的姓氏草森。他在東京設計師學院讀過兩年，然後加入Studio SF一年，後來開始當自由插畫家。草森在高畑勳《螢火蟲之墓》（1988）的美術監督山本二三手下擔任背景美術人員。他參與過的Production I.G作品有押井守的《機動警察劇場版2》（1993）和《攻殼機動隊》（1995）。2006年，他創立了自己的公司Taro House，他和妻子至今仍經營這家兩人工作室。他在林太郎根據手塚治虫經典漫畫改編的《大都會》（2001）動畫擔任過美術監督。他畫作中的精細質感也成為押井守獲坎城影展提名的《攻殼機動隊2：INNOCENCE》（2004）和入選安錫影展、水島努執導的《XxxHolic：仲夏夜之夢》（2005）的重要支柱。他擔任美術監督的最新作品包括《心靈判官》（PSYCHO-PASS サイコパス）動畫影集（2012）和劇場版（2015）。

麥克‧阿里亞斯 Michael ARIAS

1968年出生於洛杉磯，從事真人實拍電影、特效、電腦繪圖和動畫工作。他1987年在Dream Quest Images公司展開職業生涯，在《無底洞》（The Abyss，1989）和《魔鬼總動員》（Total Recall，1990）擔任過動態控制部門的攝影助理。1991年，阿里亞斯遷居東京，在Imagica和Sega公司工作，之後他回到美國和他人共同創立特效公司Syzygy Digital Cinema，後來跳槽到CG公司Softimage。他在該公司研發了結合傳統動畫和電腦繪圖的工具並申請到專利，此後展開和吉卜力工作室的密切合作，為宮崎駿的傑作《魔法公主》（1997）及《神隱少女》（2001）添加明顯的視覺效果。2000年，麥克接受華卓斯基姐妹和製片人喬爾‧席佛（Joel Silver）的邀請，製作了《駭客任務》衍生的動畫合輯《駭客任務立體動畫特集》，贏得了許多獎項。2006年，阿里亞斯乘勝追擊，首次擔任長片導演，執導《惡童當街》。該片在德國柏林國際影展放映並且獲得日本電影學院的最佳動畫片獎。2009年，阿里亞斯執導了他的第一部真人見影《天堂之門》（Heaven's Door）。2015年，阿里亞斯以科幻驚悚片《和諧》（ハーモニー／Harmony，與中村隆志共同執導）回歸動畫圈，在2018年為日本電視台執導改編自真造圭伍同名漫畫的真人影集《東京宇宙人兄弟》（Tokyo Alien Bros.）。

庵野秀明 ANNO Hideaki

1960年出生於山口縣，是動畫師兼導演。他在大阪藝術大學畢業之後展開職業生涯。1983年，他在宮崎駿的《風之谷》（1984）結尾畫了巨神兵動畫之後聲名大噪。然後他製作了自己身為動畫師最有名的作品：山賀博之執導的《王立宇宙軍》（1987）的片尾——圍繞著火箭發射的戰爭。這是率先達到高度寫實的動作場景之一。1995年，庵野導演了共二十六集的電視動畫劇集《新世紀福音戰士》，該作廣受推崇，被公認為史上最具影響力的日本動畫之一，也是提到庵野時最常被提及的代表作。庵野特別欣賞特攝片及其特效（見224頁）。在《福音戰士新劇場版》系列（2007－2021）製作期間，庵野一再說過他希望用真實規模的場景創作出特效，但是因為預算有限所以作罷。2012年，庵野為短片《巨神兵現身東京》（巨神兵東京に現わる）撰寫劇本，該片是受到他為《風之谷》原創設計的巨神兵啟發。這部實拍短片由樋口真嗣導演，吉卜力工作室製片，向特攝類型致敬，結合實際的微縮模型場景和先進特效。2015年，庵野和樋口共同執導了《正宗哥吉拉》（シン・ゴジラ／Shin Godzilla，2016），是開創特攝片類型的經典《哥吉拉》系列的第三十一部。

渡部隆 WATABE Takashi

1959年出生，住在日本北部的新潟縣，是概念設計師、機械設計師兼Layout畫師。進入動畫業界之前，他在東京造型大學的視覺設計系主修設計並研究繪畫幾何學。他為了製作設計、建築物以及諸如交通工具和機器人等機械元素而繪製的草稿，是許多動畫整體世界觀的概念基礎。1987年，渡部隆負責山賀博之導演的《王立宇宙軍》的Layout監督工作。他的設計讓參與的創意人員都相當佩服，也讓他在工作現場建立起自己的名聲。該片由Studio Gainax製作，是以精緻寫實風格製作的第一部動畫長片，後來成為日本動畫電影的標竿。庵野秀明和小倉宏昌也有參與這部片。從那時起，渡部跟無數公司以及許多其他有影響力的導演合作過，幾乎包括本書中提到的每部作品。他的作品包括《風之谷》（助理原畫師；1984）、《迷宮物語：狂奔者》（機械設計；1987）、《AKIRA 阿基拉》（Layout；1988）、《機動警察劇場版》（Layout；1989）、《機動警察劇場版2》（Layout；1993）、《攻殼機動隊》（Layout、製作設計、背景設計；1995）、《大都會》（Layout；2001）、《攻殼機動隊2：INNOCENCE》（Layout；2004）、《XxxHolic：仲夏夜之夢》（製作設計；2005）、《Freedom Project》（概念設計；2006）、《福音戰士新劇場版：序》（概念設計；2007）、《空中殺手》（Layout、製作設計；2008）、《福音戰士新劇場版：破》（Layout、製作設計；2009）、《無敵金剛009：ReCyborg》（美術設定、Layout；2012）、《福音戰士新劇場版：Q》（概念設計；2012）、《攻殼機動隊新劇場版》（美術設定；2015）和《最後的德魯伊：加爾姆戰爭》（機械設計；2015）。

樋上晴彥 HIGAMI Haruhiko

概念攝影師，出生於琦玉縣。他在東京的學習院大學主修經濟學，1978年畢業。樋上學生時代參與過紀錄片拍攝。在電視台找到第一份工作後，他又到廣告公司與攝影工作室擔任攝影師。1971年，他開始為Popy公司擔任商品攝影師，拍攝玩具人偶。Popy是萬代娛樂公司的子公司，在1971到1983年間是日本頂尖的玩具機器人製造廠商。傳統上，玩具產業是動畫作品的最大贊助者之一，這讓樋上初次接觸到動畫產業。從1980年代中期起，樋上開始擔任電影和動畫的概念攝影師與勘景人，尤其和導演押井守合作密切。兩人是在押井守《犬狼傳說》系列的真人電影《紅色眼鏡》（紅い眼鏡／The Red Spectacles，1987）拍攝期間認識的，樋上在該片擔任靜態攝影師。押井守在拍《機動警察劇場版》（1989）時，第一次創立了「概念攝影師」的職位，作為動畫作品創意團隊的一員。這個職位類似真人電影的勘景師。此次合作之後，樋上又繼續為押井守的電影《機動警察劇場版2》（1993）、《攻殼機動隊》（1995）和《攻殼機動隊2：INNOCENCE》（2004）擔任概念攝影師。

作者 史提芬·瑞克勒斯 Stefan Riekeles

定居柏林的策展人。洪堡大學和柏林科技大學的文化研究和音聲溝通科學碩士。曾擔任多特蒙德日本媒體藝術節（Japan Media Arts Festival Dortmund）藝術指導、主辦《Proto Anime Cut》展覽（2011-2013巡迴）。亦擔任過2010年國際電子藝術研討會的議程主持人，並為柏林的跨媒體藝術節策展。現為柏林的「飛行員花園」藝術協會（Les Jardins des Pilotes）副主席。

譯者 李建興

臺灣臺南市人，輔仁大學英文系畢，歷任漫畫、電玩雜誌、情色雜誌和科普、旅遊叢書編輯，路透社網路新聞編譯，現為自由文字工作者。譯有《把妹達人》系列、《刺客教條》系列、丹·布朗的《起源》、《地獄》、《失落的符號》等數十冊。
samsonli@ms12.hinet.net

專業審訂 孫家隆

アニメーター／ SAFE HOUSE T studio 的共同創辦人、動畫專業負責人，旅日多年。參與多部日本動畫作品如：《帕蒂瑪的顛倒世界》、《七龍珠Z：神與神》、《銀魂》、《刀劍神域》、《機動戰士GUNDAM UC》、《妖怪手錶》、《福音戰士新劇場版：破》、《福音戰士新劇場版：Q》等。譯著有：《決定版！日本動畫專業用語事典》、《動畫製作基礎知識大百科》。

參考資料

大友克洋《AKIRA 阿基拉》（1984）〔漫畫〕，東京：Mash Room（最初於1982年發表於《Young Magazine》，東京：講談社）。

大友克洋《AKIRA 阿基拉》（1988）〔電影〕，東京：Mash Room，《AKIRA 阿基拉》製作委員會。根據大友克洋《AKIRA 阿基拉》漫畫改編，最初於1982年發表於《Young Magazine》，東京：講談社。

大友克洋「AKIRA 阿基拉：Production Report」（1989）〔DVD extra〕，東京：AKIRA 阿基拉製作委員會。

大友克洋《AKIRA 阿基拉：Animation Archives》（2002）（アキラ・アーカイヴ）〔書〕，東京：講談社。

小倉宏昌《光與暗：小倉宏昌畫集》（2004）（光と闇: 小倉宏昌画集）〔書〕，東京：德間書店、吉卜力工作室。

木村真二《惡童當街動畫設定大全：小白—建築現場篇》（映画「鉄コン筋クリート」ARTBOOK シロside 建築現場編）（2006a）〔書〕，東京：Beyond C。

木村真二《惡童當街動畫設定大全：小黑—基礎工事篇》（鉄コン筋クリート ART BOOK クロside 基礎工事編）（2006b）〔書〕，東京：Beyond C。

押井守《機動警察劇場版2》〔電影〕（1993a），東京：萬代影視、東北新社、Production I.G、HEADGEAR。

押井守《機動警察劇場版2：The Movie Archives》（1993b）〔書〕，東京：萬代影視、東北新社、Production I.G。

押井守《INNOCENCE：官方美術設定集》（INNOCENCE The Official Art Book）（2004b）〔書〕，東京：德間書店。

押井守、Production I.G，《INNOCENCE METHODS：押井守導演筆記》（「イノセンス」METHODS 押井守演出ノート）（2005）〔書〕，東京：角川書店。

押井守、久保美玲、野崎透，《METHODS 押井守・「機動警察劇場版2」導演筆記》（METHODS 押井守・「パトレイバー2」演出ノート）（1994）〔書〕，東京：角川書店。

押井守、士郎正宗，《攻殼機動隊》（1995a）〔電影〕，東京：講談社。

押井守、士郎正宗，《THE ANALYSIS OF攻殼機動隊—GHOST IN THE SHELL》（1995b）〔書〕，東京：講談社。

押井守、石川光久、鈴木敏夫、士郎正宗、Production I.G，《攻殼機動隊2：INNOCENCE》（2004a）〔電影〕，日本：Production I.G。

押井守、伊藤和典，《機動警察劇場版》（1989）〔電影〕，東京：萬代影視。

麥克・阿里亞斯，〈惡童當街導演日記〉（2004），摘自網站：http://michaelarias.net。

麥克・阿里亞斯、田中榮子、Studio 4℃，《惡童當街》（2006）〔電影〕，東京：Aniplex。

庵野秀明，《福音戰士新劇場版：序》（2007）〔電影〕，東京：Khara。

庵野秀明，《福音戰士新劇場版：序，全記錄全集》（2008）〔書〕，東京：Khara。

庵野秀明，《福音戰士新劇場版：破》〔電影〕（2009），東京：Khara。

庵野秀明，《福音戰士新劇場版：破，全記錄全集》（2010）〔書〕，東京：Khara。

鶴卷和哉，「訪談」（2002），摘自網站：http://www.tomodachi.de。

Clements, J. & McCarthy, H.，《The Anime Ency-clopedia：A Century of Japanese Animation》（2015）〔書：第三版〕，New York：Stone Bridge Press。

Les Jardins des Pilotes，《Proto Anime Cut》（2011-13）〔展覽〕：Künstlerhaus Bethanien, Berlin（2011.01.21-03.06）；HMKV im Dortmunder U, Dortmund（2011.07.09-10.09）；Espai Cultural de Caja Madrid, Barcelona（2012.02.08-04.08）；La Casa Encendida, Madrid（2012.07.05-09.16）；Kumu Art Museum of Estonia, Tallinn（2013.02.07-05.19）；Cartoonmuseum Basel（2013.06.08-10.13）。

Les Jardins des Pilotes，《Anime Architecture》（2016-）〔展覽〕：Tchoban Foundation-Museum for Architectural Drawing, Berlin（2016.07.23-10.16）；House of Illustration, London（2017.05.27-09.10）；Japan Foundation, Sydne（2018.06.01-08.11）；Gosford Regional Gallery, Gosford（2019.03.30-05.10）；Morikami Museum and Japanese Gardens, Delray Beach, Florida（2019.11.09-2020.04.03）。

Mead, S. & Hodgetts, C. & Villeneuve, D.，《The Movie Art of Syd Mead：Visual Futurist》（2017）〔書〕，London：Titan Books。

Riekeles, S.，Proto Anime Cut Archive：Spaces and Vision in Japanese Animation（2011）〔書〕，Heidelberg：Kehrer。

圖片版權

Need Kajima: pp. 6, 10, 14-15
Illustration: Shuichi Kusamori (Production I.G, Inc.)
© 2007 Shuichi Kusamori / Production I.G

AKIRA: pp. 18–55
Based on the graphic novel AKIRA by Katsuhiro Otomo.
First published by Young Magazine, Kodansha Ltd.
© 1988 MASH・ROOM / AKIRA COMMITTEE
All Rights Reserved

Patlabor: The Movie: pp. 56-67
© 1989 Headgear

Patlabor 2: The Movie: pp. 68-91
© 1993 Headgear

Ghost in the Shell: pp. 92-135
© 1995 Shirow Masamune / KODANSHA・BANDAI VISUAL・
MANGA ENTERTAINMENT.
All Rights Reserved

Metropolis: pp. 136-157
© 2001 TEZUKA PRODUCTIONS / METROPOLIS
COMMITTEE.
Licensed from BANDAI NAMCO Arts Inc.
All Rights Reserved

Innocence: pp. 158-185
© 2004 Shirow Masamune / Kodansha・Production I.G

Tekkonkinkreet: pp. 186-221
© 2006 Taiyo Matsumoto / Shogakukan, Aniplex, Asmik
Ace, Beyond C, Dentsu, TOKYO MX

Rebuild of Evangelion: 1.0 You Are (Not) Alone /
Rebuild of Evangelion: 2.0 You Can (Not) Advance:
pp. 222-249
© 2007-2009 Hideaki Anno / Khara

書封圖片：
封面—— © 1988 MASH・ROOM / AKIRA COMMITTEE.

All Rights Reserved. Based on the graphic novel AKIRA
by Katsuhiro Otomo. First published by Young Magazine,
Kodansha Ltd.
封底—— © 2001 TEZUKA PRODUCTIONS / METROPOLIS

COMMITTEE. Licensed from BANDAI NAMCO Arts Inc. All
Rights Reserved.

本書的研究工作由德國柏林的「飛行員花園」藝術協會（Les
Jardins des Pilotes e.V. für Kunst und Kultur）慷慨支援。

catch 282
日本經典動畫建築：
架空世界 & 巨型城市

ANIME ARCHITECTURE：
IMAGINED WORLDS AND ENDLESS MEGACITIE

作者：史提芬・瑞克勒斯 Stefan Riekeles
譯者：李建興
專業審訂：孫家隆
第二編輯室
總編輯：林怡君
編輯：楊先妤
原書設計：Praline
美術設計：許慈力、楊皓鈞
校對：丁名慶

出版：大塊文化出版股份有限公司
　　　105022台北市南京東路四段25號11樓
　　　www.locuspublishing.com
　　　Tel: (02)8712-3898　Fax:(02)8712-3897
　　　讀者服務專線：0800-006689
　　　service@locuspublishing.com

台灣地區總經銷：大和書報圖書股份有限公司
　　　　　　　　248020新北市新莊區五工五路2號
　　　　　　　　Tel: (02)8990-2588
　　　　　　　　Fax: (02)2290-1658

法律顧問：董安丹律師、顧慕堯律師

ISBN：978-626-7118-07-8
初版一刷：2022年11月

Published by arrangement with Thames & Hudson Ltd,
London,
Anime Architecture: Imagined Worlds and Endless
Megacities © 2020 Thames & Hudson Ltd, London
Text © 2020 Stefan Riekeles
Design by Praline
Production Assistant Hiroko Myokam
This edition first published in Taiwan in 2022 by Locus
Publishing Company, Taipei Traditional Chinese edition
© 2022 Locus Publishing Company

日本經典動畫建築：架空世界 & 巨型城市
／史提芬・瑞克勒斯（Stefan Riekeles）作；李建興譯.
-- 初版. -- 臺北市：大塊文化出版股份有限公司，2022.11
22.35 x 28.96 公分，256面
譯自：Anime Architecture: Imagined Worlds and Endless
Megacities
ISBN 978-626-7118-07-8（精裝）
1.CST: 動畫 2.CST: 動畫製作 3.CST: 日本

987.85　　　　　　　　　　　　　　　111001453

定價：1500元